美术史里程碑丛书／主编：陈平

里帕图像手册

［意］切萨雷·里帕　著
［英］P.坦皮斯特　英译
李骁　中译
陈平　校译

Cesare Ripa

图书在版编目（CIP）数据

里帕图像手册 /（意）切萨雷·里帕著；李骁中译；陈平校译 . —北京：北京大学出版社，2019.8
（美术史里程碑）
ISBN 978-7-301-30501-0

Ⅰ.①里… Ⅱ.①切… ②李… ③陈… Ⅲ.①构图学 – 手册 Ⅳ.①J061-62

中国版本图书馆CIP数据核字（2019）第091435号

书　　　　名	里帕图像手册 LIPA TUXIANG SHOUCE
著作责任者	〔意〕切萨雷·里帕 著　〔英〕P.坦皮斯特 英译　李骁 中译　陈平 校译
责任编辑	赵　维
标准书号	ISBN 978-7-301-30501-0
出版发行	北京大学出版社
地　　　址	北京市海淀区成府路205号 100871
网　　　址	http://www.pup.cn　　新浪微博：@北京大学出版社
电子信箱	pkuwsz@126.com
电　　　话	邮购部 010-62752015　发行部 010-62750672　编辑部 010-62707742
印　刷　者	天津图文方嘉印刷有限公司
经　销　者	新华书店
	720毫米×1020毫米　16开本　12.5印张　197千字 2019年8月第1版　2020年6月第2次印刷
定　　　价	72.00元

未经许可，不得以任何方式复制或抄袭本书之部分或全部内容。
版权所有，侵权必究
举报电话：010-62752024　电子信箱：fd@pup.pku.edu.cn
图书如有印装质量问题，请与出版部联系，电话：010-62756370

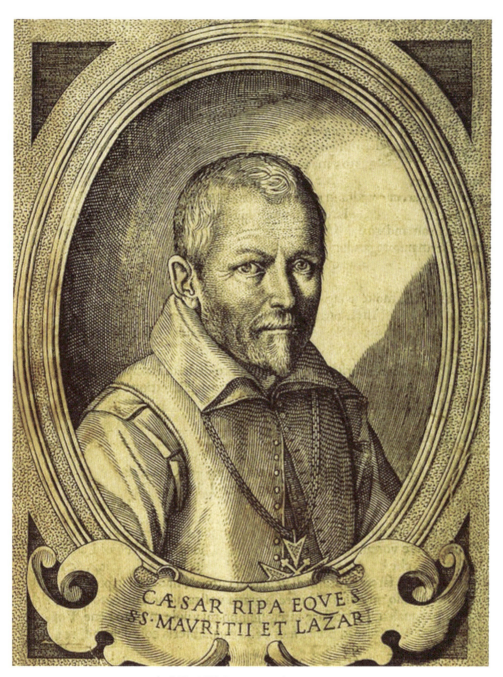

切萨雷·里帕（Cesare Ripa），1555—1622

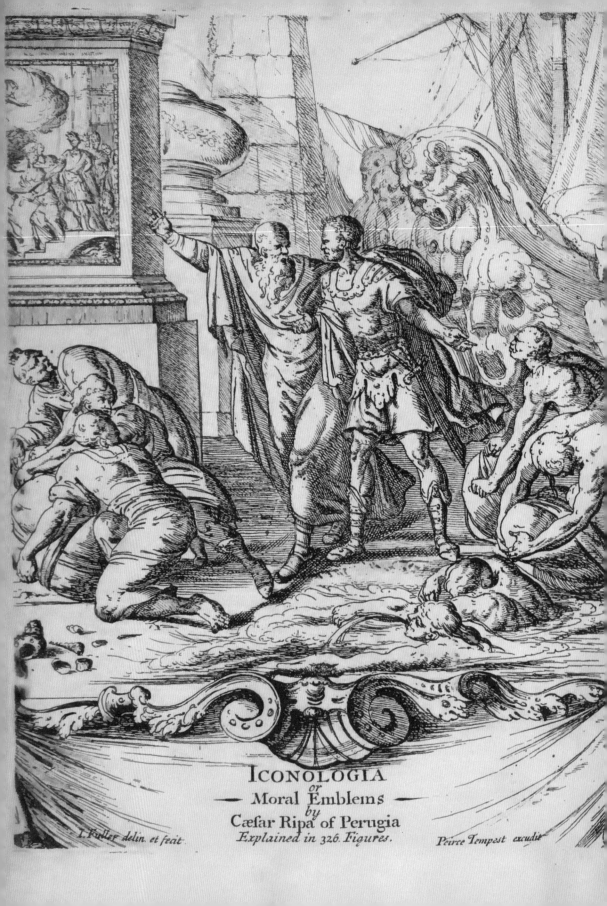

ICONOLOGIA
or
Moral Emblems
by
Cæsar Ripa of Perugia
Explained in 326. Figures.

I. Fuller delin. et fecit. Peirce Tempest excudit.

ICONOLOGIA:
OR,
Moral Emblems,
BY
CÆSAR RIPA

Wherein are Express'd,
Various Images of *Virtues, Vices, Passions, Arts, Humours, Elements* and *Celestial Bodies*;

As DESIGN'D by
The Ancient *Egyptians, Greeks, Romans,* and Modern *Italians*:

USEFUL
For *Orators, Poets, Painters, Sculptors,* and all Lovers of *Ingenuity*:

Illustrated with
Three Hundred Twenty-six HUMANE FIGURES, With their Explanations;
Newly design'd, and engraven on *Copper,* by I. FULLER, Painter, And other Masters.

By the CARE and at the CHARGE of
P. TEMPEST.

LONDON:
Printed by BENJ. MOTTE. MDCCIX.

目录

中译者前言 .. 1

致读者 .. 9

1. 丰饶（*Abondanza*: Plenty）................................ 11
2. 学园（*Academia*: Academy）............................... 11
3. 懒惰（*Accidia*: Idleness）................................ 11
4. 奉承（*Adulatione*: Flattery）............................. 11
5. 绝望（*Affanno*: Despair）................................. 13
6. 农业（*Agricoltura*: Agriculture）......................... 13
7. 帮助（*Ajuto*: Assistance）................................ 13
8. 欢乐（*Allegrezza*: Mirth）................................ 13
9. 傲慢者（*Alterezza in persona nata povera civile*: A Haughty Beggar）... 15
10. 高度测量术（*Altimetria*: Taking A Height Geometrically）.. 15
11. 野心（*Ambitione*: Ambition）............................. 15
12. 友谊（*Amicita*: Friendship）............................. 15

13. 教诲（*Ammaestrammento*: Instruction）······17

14. 爱美德（*Amor di Virtu*: Love of Virtue）······17

15. 纯洁的爱（*Amore verso Iddio*: Seraphic Love）······17

16. 倦怠的爱情（*Amor domato*: Love Tamed）······17

17. 理性灵魂（*Anima ragionevole, e beata*: A Rational Soul）······19

18. 对祖国之爱（*Amor della Patria*: Love of Our Country）······19

19. 领悟（*Apprehensiva*: Apprehension）······19

20. 温和的性情（*Anima piacevole, trattabile & amorevole*: A Gentle Disposition）······19

21. 军事建筑（*Architectura militare*: Military Architecture）······21

22. 宽宏大量（*Ardire magnanimo & generoso*: Magnanimity）······21

23. 贵族统治（*Aristocratia*: Aristocracy）······21

24. 算术（*Aritmetica*: Arithmetic）······21

25. 和谐（*Armonia*: Harmony）······23

26. 傲慢（*Arroganza*: Arrogance）······23

27. 技巧（*Artficio*: Artifice）······23

28. 技艺（*Arte*: Art）······23

29. 天文学（*Astronomia*: Astronomy）······25

30. 勤勉（*Assiduita*: Assiduity）······25

31. 贪婪（*Avaritia*: Avarice）······25

32. 德行（*Attione virtuosa*: A Virtuous Action）······25

33. 权威（*Auttorita, o Potesta'*: Authority）······27

34. 吉兆（*Augurio buono*: Good Augury）······27

35. 联合（*Benevolenza & Unione matrimoniale*: Union）······27

36. 感情（*Benevolenza o Affettione*: Affection）······27

37. 美（*Bellezza*: Beauty）······29

38. 幸福（*Beatitudine*: Happiness）⋯⋯⋯⋯⋯⋯⋯⋯⋯⋯⋯⋯⋯⋯⋯⋯ 29

39. 馈赠（*Benignita*: Bounty）⋯⋯⋯⋯⋯⋯⋯⋯⋯⋯⋯⋯⋯⋯⋯⋯⋯⋯ 29

40. 行善（*Benificio*: Beneficence）⋯⋯⋯⋯⋯⋯⋯⋯⋯⋯⋯⋯⋯⋯⋯⋯ 29

41. 欺骗（*Bugia*: Cozening）⋯⋯⋯⋯⋯⋯⋯⋯⋯⋯⋯⋯⋯⋯⋯⋯⋯⋯ 31

42. 善良（*Bonta*: Good Nature）⋯⋯⋯⋯⋯⋯⋯⋯⋯⋯⋯⋯⋯⋯⋯⋯⋯ 31

43. 贫乏（*Carestia*: Penury）⋯⋯⋯⋯⋯⋯⋯⋯⋯⋯⋯⋯⋯⋯⋯⋯⋯⋯ 31

44. 反复无常（*Capriccio*: Humorsomeness）⋯⋯⋯⋯⋯⋯⋯⋯⋯⋯⋯⋯ 31

45. 贞洁（*Castita*: Chastity）⋯⋯⋯⋯⋯⋯⋯⋯⋯⋯⋯⋯⋯⋯⋯⋯⋯⋯ 33

46. 慈爱（*Carita*: Charity）⋯⋯⋯⋯⋯⋯⋯⋯⋯⋯⋯⋯⋯⋯⋯⋯⋯⋯⋯ 33

47. 心灵的盲目（*Cecita'della mente*: Blindness of the Mind）⋯⋯⋯⋯ 33

48. 惩罚（*Castigo*: Chastisement）⋯⋯⋯⋯⋯⋯⋯⋯⋯⋯⋯⋯⋯⋯⋯⋯ 33

49. 明亮（*Chiarezza*: Clearness）⋯⋯⋯⋯⋯⋯⋯⋯⋯⋯⋯⋯⋯⋯⋯⋯ 35

50. 敏捷（*Celerita*: Celerity）⋯⋯⋯⋯⋯⋯⋯⋯⋯⋯⋯⋯⋯⋯⋯⋯⋯⋯ 35

51. 知识（*Cognitione*: Knowledge）⋯⋯⋯⋯⋯⋯⋯⋯⋯⋯⋯⋯⋯⋯⋯ 35

52. 天界（*Cielo*: Heaven）⋯⋯⋯⋯⋯⋯⋯⋯⋯⋯⋯⋯⋯⋯⋯⋯⋯⋯⋯ 35

53. 慈悲（*Compassione*: Compassion）⋯⋯⋯⋯⋯⋯⋯⋯⋯⋯⋯⋯⋯⋯ 37

54. 生意（*Commertio della Vita humana*: Commerce of Humane Life）⋯⋯ 37

55. 友谊（*Confermatione de l'Amicitia*: Friendship）⋯⋯⋯⋯⋯⋯⋯⋯ 37

56. 和睦（*Concordia*: Concord）⋯⋯⋯⋯⋯⋯⋯⋯⋯⋯⋯⋯⋯⋯⋯⋯ 37

57. 多血质（*Sanguigno, per l'Aria*: Sanguin）⋯⋯⋯⋯⋯⋯⋯⋯⋯⋯⋯ 39

58. 胆汁质（*Colletico, per il Fuoco*: Choler）⋯⋯⋯⋯⋯⋯⋯⋯⋯⋯⋯ 39

59. 抑郁质（*Malenconico, per la Terra*: Melancholy）⋯⋯⋯⋯⋯⋯⋯ 39

60. 黏液质（*Flemmatico, per l'Acqua*: Phlegm）⋯⋯⋯⋯⋯⋯⋯⋯⋯⋯ 39

61. 信心（*Confidenza*: Confidence）⋯⋯⋯⋯⋯⋯⋯⋯⋯⋯⋯⋯⋯⋯⋯ 41

62. 夫妻之爱（*Concordia maritale*: Conjugal Love）⋯⋯⋯⋯⋯⋯⋯⋯ 41

63. 保存（*Conservatione*: Preservation）······ 41

64. 通灵（*Congiuntione delle cose Humane con le Divine*: Divine and Humane Things in Conjunction）······ 41

65. 传染（*Contagione*: Contagion）······ 43

66. 习惯（*Consuetudine*: Custom）······ 43

67. 争斗（*Contrasto*: Quarelling）······ 43

68. 满足（*Contento*: Content）······ 43

69. 更正（*Correttione*: Correction）······ 45

70. 交谈（*Conversatione*: Conversation）······ 45

71. 地势图（*Corographia*: Chorography）······ 45

72. 皈依（*Conversione*: Conversion）······ 45

73. 良知（*Coscienza*: Conscience）······ 47

74. 宇宙志（*Cosmografia*: Cosmography）······ 47

75. 晨曦（*Crepusculo della Mattina*: Morning Twilight）······ 47

76. 坚贞（*Costanza*: Constancy）······ 47

77. 信用（*Credito*: Credit）······ 49

78. 黄昏（*Crepusculo della Sera*: Evening Twilight）······ 49

79. 税赋（*Datio overo Gabella*: Tax）······ 49

80. 好奇（*Curiosita*: Curiosity）······ 49

81. 礼节（*Decoro*: Decorum）······ 51

82. 负债（*Debito*: Debt）······ 51

83. 对神的爱（*Desiderio verso Iddio*: Love towards God）······ 51

84. 民主制（*Democratia*: Democracy）······ 51

85. 御敌（*Difesa conta Nimici*: Defence against Enemies）······ 53

86. 诽谤（*Detrattione*: Detraction）······ 53

87. 消化（*Digestione*: Digestion）⋯⋯⋯⋯⋯⋯⋯⋯⋯⋯⋯⋯⋯⋯⋯⋯⋯⋯ 53

88. 防御危险（*Difesa contra Pericoli*: Defence against Danger）⋯⋯⋯⋯⋯ 53

89. 尊严（*Dignita*: Dignity）⋯⋯⋯⋯⋯⋯⋯⋯⋯⋯⋯⋯⋯⋯⋯⋯⋯⋯⋯⋯ 55

90. 节食（*Digiuno*: Fasting）⋯⋯⋯⋯⋯⋯⋯⋯⋯⋯⋯⋯⋯⋯⋯⋯⋯⋯⋯⋯ 55

91. 勤劳（*Diligenza*: Diligence）⋯⋯⋯⋯⋯⋯⋯⋯⋯⋯⋯⋯⋯⋯⋯⋯⋯⋯⋯ 55

92. 快乐（*Diletto*: Delight）⋯⋯⋯⋯⋯⋯⋯⋯⋯⋯⋯⋯⋯⋯⋯⋯⋯⋯⋯⋯ 55

93. 设计（*Dissegno*: Designing）⋯⋯⋯⋯⋯⋯⋯⋯⋯⋯⋯⋯⋯⋯⋯⋯⋯⋯⋯ 57

94. 审慎（*Discretione*: Discretion）⋯⋯⋯⋯⋯⋯⋯⋯⋯⋯⋯⋯⋯⋯⋯⋯⋯ 57

95. 鄙视快乐（*Disprezzo & distruttione de i piaceri & cattivi efftti*: Despising Pleasure）⋯⋯⋯⋯⋯⋯⋯⋯⋯⋯⋯⋯⋯⋯⋯⋯⋯⋯⋯⋯⋯⋯⋯⋯⋯⋯⋯ 57

96. 鄙视尘世（*Dispregio del Mondo*: Despising of the World）⋯⋯⋯⋯⋯⋯ 57

97. 神性（*Divinita*: Divinity）⋯⋯⋯⋯⋯⋯⋯⋯⋯⋯⋯⋯⋯⋯⋯⋯⋯⋯⋯⋯ 59

98. 辨别善恶（*Distintione del bene & del male*: Distinction of Good and Evil）⋯⋯ 59

99. 统治权（*Dominio*: Dominion）⋯⋯⋯⋯⋯⋯⋯⋯⋯⋯⋯⋯⋯⋯⋯⋯⋯⋯ 59

100. 忧伤（*Dolore*: Grief）⋯⋯⋯⋯⋯⋯⋯⋯⋯⋯⋯⋯⋯⋯⋯⋯⋯⋯⋯⋯⋯ 59

101. 学问（*Dottrina*: Learning）⋯⋯⋯⋯⋯⋯⋯⋯⋯⋯⋯⋯⋯⋯⋯⋯⋯⋯ 61

102. 自制（*Dominio di se stesso*: Dominion over one's self）⋯⋯⋯⋯⋯⋯⋯ 61

103. 教育（*Educatione*: Education）⋯⋯⋯⋯⋯⋯⋯⋯⋯⋯⋯⋯⋯⋯⋯⋯⋯ 61

104. 持家（*Economia*: Economy）⋯⋯⋯⋯⋯⋯⋯⋯⋯⋯⋯⋯⋯⋯⋯⋯⋯⋯ 61

105. 春（*Equinottio della Primavera*: Spring）⋯⋯⋯⋯⋯⋯⋯⋯⋯⋯⋯⋯⋯ 63

106. 选举（*Elettione*: Election）⋯⋯⋯⋯⋯⋯⋯⋯⋯⋯⋯⋯⋯⋯⋯⋯⋯⋯⋯ 63

107. 错误（*Errore*: Error）⋯⋯⋯⋯⋯⋯⋯⋯⋯⋯⋯⋯⋯⋯⋯⋯⋯⋯⋯⋯⋯ 63

108. 秋（*Equinottio dell'Autunno*: Autumn）⋯⋯⋯⋯⋯⋯⋯⋯⋯⋯⋯⋯⋯⋯ 63

109. 训练（*Essercitio*: Exercise）⋯⋯⋯⋯⋯⋯⋯⋯⋯⋯⋯⋯⋯⋯⋯⋯⋯⋯⋯ 65

110. 经验（*Esperienza*: Experience）⋯⋯⋯⋯⋯⋯⋯⋯⋯⋯⋯⋯⋯⋯⋯⋯⋯ 65

111. 一般年纪（*Eta in generale*: Age in General） ⋯⋯ 65

112. 放逐（*Esilio*: Exile） ⋯⋯ 65

113. 发烧（*Febre*: Fever） ⋯⋯ 67

114. 伦理学（*Etica*: Ethics） ⋯⋯ 67

115. 公共福祉（*Felicita Publica*: Public Felicity） ⋯⋯ 67

116. 多产（*Fecondita*: Fruitfulness） ⋯⋯ 67

117. 狂怒（*Furore*: Fury） ⋯⋯ 69

118. 欺骗（*Fraude*: Fraud） ⋯⋯ 69

119. 美誉（*Fama Chiara*: Good Fame） ⋯⋯ 69

120. 忠诚（*Fedelta*: Fidelity） ⋯⋯ 69

121. 哲学（*Filosofia*: Philosophy） ⋯⋯ 71

122. 凶猛（*Ferocita*: Fierceness） ⋯⋯ 71

123. 神罚（*Flageiio di Dio*: The Scourge of God） ⋯⋯ 71

124. 终结（*Fine*: The End） ⋯⋯ 71

125. 爱的力量（*Forza d'Amore*: Force of Love） ⋯⋯ 73

126. 力量（*Fortezza*: Strength） ⋯⋯ 73

127. 雄辩的力量（*Forza sottoposta all'eloquenza*: Force of Eloquence） ⋯⋯ 73

128. 正义的力量（*Forza alla Giustitia sottoposta*: Force of Justice） ⋯⋯ 73

129. 转瞬即逝（*Fugacita*: Soon Fading） ⋯⋯ 75

130. 好运（*Fortuna buona*: Good Fortune） ⋯⋯ 75

131. 盗窃（*Furto*: Theft） ⋯⋯ 75

132. 诗兴大发（*Furor Poetico*: Poetical Fury） ⋯⋯ 75

133. 嫉妒（*Gelosia*: Jealousy） ⋯⋯ 77

134. 快活（*Gagliardezza*: Jovialness） ⋯⋯ 77

135. 禀赋（*Genio*: The Genius） ⋯⋯ 77

136. 慷慨（*Generosita*: Generosity）⋯⋯⋯⋯⋯⋯⋯⋯⋯⋯⋯⋯⋯⋯⋯⋯ 77

137. 自然日（*Giorno*: A Natural Day）⋯⋯⋯⋯⋯⋯⋯⋯⋯⋯⋯⋯⋯⋯ 79

138. 地理学（*Geographia*: Geography）⋯⋯⋯⋯⋯⋯⋯⋯⋯⋯⋯⋯⋯⋯ 79

139. 判断（*Giuditio*: Judgment）⋯⋯⋯⋯⋯⋯⋯⋯⋯⋯⋯⋯⋯⋯⋯⋯ 79

140. 年轻人（*Gioventu*: Youth）⋯⋯⋯⋯⋯⋯⋯⋯⋯⋯⋯⋯⋯⋯⋯⋯⋯ 79

141. 王侯的荣耀（*Gloria de Prencipi*: Glory of Princes）⋯⋯⋯⋯⋯⋯⋯ 81

142. 神圣的正义（*Giustitia divina*: Divine Justice）⋯⋯⋯⋯⋯⋯⋯⋯⋯ 81

143. 神的恩典（*Gratia di Dio*: The Grace of God）⋯⋯⋯⋯⋯⋯⋯⋯⋯ 81

144. 水文学（*Hidrografia*: Hydrography）⋯⋯⋯⋯⋯⋯⋯⋯⋯⋯⋯⋯⋯ 81

145. 异端（*Heresia*: Heresie）⋯⋯⋯⋯⋯⋯⋯⋯⋯⋯⋯⋯⋯⋯⋯⋯⋯⋯ 83

146. 肥胖（*Grassezza*: Grossness）⋯⋯⋯⋯⋯⋯⋯⋯⋯⋯⋯⋯⋯⋯⋯⋯ 83

147. 暴食（*Gola*: Gluttony）⋯⋯⋯⋯⋯⋯⋯⋯⋯⋯⋯⋯⋯⋯⋯⋯⋯⋯ 83

148. 荣耀（*Gloria*: Glory）⋯⋯⋯⋯⋯⋯⋯⋯⋯⋯⋯⋯⋯⋯⋯⋯⋯⋯⋯ 83

149. 计时（*Horografia*: Horography）⋯⋯⋯⋯⋯⋯⋯⋯⋯⋯⋯⋯⋯⋯⋯ 85

150. 虚伪（*Hippocresia*: Hypocrisy）⋯⋯⋯⋯⋯⋯⋯⋯⋯⋯⋯⋯⋯⋯⋯ 85

151. 历史（*Historia*: History）⋯⋯⋯⋯⋯⋯⋯⋯⋯⋯⋯⋯⋯⋯⋯⋯⋯⋯ 85

152. 谦卑（*Humilta*: Humility）⋯⋯⋯⋯⋯⋯⋯⋯⋯⋯⋯⋯⋯⋯⋯⋯⋯ 85

153. 吹嘘（*Jattanza*: Boasting）⋯⋯⋯⋯⋯⋯⋯⋯⋯⋯⋯⋯⋯⋯⋯⋯⋯ 87

154. 永恒的罗马（*Roma Eterna*: Rome Eternal）⋯⋯⋯⋯⋯⋯⋯⋯⋯⋯ 87

155. 反复无常（*Incostanza*: Inconstancy）⋯⋯⋯⋯⋯⋯⋯⋯⋯⋯⋯⋯⋯ 87

156. 偶像崇拜（*Idololatria*: Idolatry）⋯⋯⋯⋯⋯⋯⋯⋯⋯⋯⋯⋯⋯⋯⋯ 87

157. 翁布里亚（*Umbria*: Umbria）⋯⋯⋯⋯⋯⋯⋯⋯⋯⋯⋯⋯⋯⋯⋯⋯ 89

158. 托斯卡纳（*Toscana*: Tuscany）⋯⋯⋯⋯⋯⋯⋯⋯⋯⋯⋯⋯⋯⋯⋯⋯ 89

159. 模仿（*Imitatione*: Imitation）⋯⋯⋯⋯⋯⋯⋯⋯⋯⋯⋯⋯⋯⋯⋯⋯ 89

160. 好客（*Hospitalita*: Hospitality）⋯⋯⋯⋯⋯⋯⋯⋯⋯⋯⋯⋯⋯⋯⋯ 89

161. 机智（*Ingegon*: Ingenuity） ·· 91

162. 桀骜不驯（*Indocilità*: Indocility） ······································ 91

163. 智力（*Intelligenza*: Intelligence） ······································ 91

164. 不公（*Ingiustitia*: Injustice） ·· 91

165. 无畏（*Intrepidità*: Undauntedness） ··································· 93

166. 欺诈（*Inganno*: Deceit） ·· 93

167. 追踪（*Investigatione*: Tracing） ······································ 93

168. 创意（*Inventione*: Invention） ·· 93

169. 优柔寡断（*Irresolutione*: Irresolution） ······························· 95

170. 愤怒（*Ira*: Anger） ··· 95

171. 意大利（*Italia*: Italy） ·· 95

172. 制度（*Istitutione*: Institution） ·· 95

173. 胜利的罗马（*Roma Vittoriosa*: Victorious Rome） ····················· 97

174. 意大利和罗马（*Italia & Roma*: Italy and Rome） ······················ 97

175. 利古里亚（*Liguria*: Liguria） ··· 97

176. 神圣罗马（*Roma santa*: Holy Rome） ································· 97

177. 马尔卡（*Marca*: Marca） ··· 99

178. 阿布鲁佐（*Abruzzo*: Abruzzo） ······································· 99

179. 宇宙（*Mondo*: The World） ·· 99

180. 罗马尼亚（*Romagna*: Romania） ····································· 99

181. 坎帕尼亚·菲利克斯（*Campagna Felice*: Campania Felix） ············ 101

182. 拉丁姆（*Latio*: Latium） ·· 101

183. 阿普利亚（*Puglia*: Apulia） ··· 101

184. 卡拉布里亚（*Calabria*: Calabria） ··································· 101

185. 欧罗巴（*Europa*: Europe） ·· 103

186. 公正审判（*Giuditio giusto*: Just Judgment） …… 103

187. 冬（*Invernata*: Winter） …… 103

188. 正义（*Giustitia*: Justice） …… 103

189. 西西里（*Sicilia*: Sicily） …… 105

190. 撒丁岛（*Sardegna*: Sardinia） …… 105

191. 启迪（*Ispiratione*: Inspiration） …… 105

192. 理念（*Idea*: Idea） …… 105

193. 同盟（*Lega*: A League） …… 107

194. 忠诚（*Lealta*: Loyalty） …… 107

195. 自由意志（*Libero arbitrio*: Free Will） …… 107

196. 慷慨大方（*Liberalita*: Liberality） …… 107

197. 赞美（*Lode*: Praise） …… 109

198. 情欲（*Libidine*: Lust） …… 109

199. 奢侈（*Lussuria*: Luxury） …… 109

200. 饶舌（*Loquacità*: Loquacity） …… 109

201. 沉思（*Meditatione*: Meditation） …… 111

202. 数学（*Mathematica*: Mathematics） …… 111

203. 胜利（*Vittoria*: Victory） …… 111

204. 医学（*Medicina*: Physic） …… 111

205. 功绩（*Merito*: Merit） …… 113

206. 感激的记忆（*Memoria grata*: Grateful Remembrance） …… 113

207. 端庄（*Modestia*: Modesty） …… 113

208. 中道（*Mezo*: A Medium） …… 113

209. 阿非利加（*Africa*: Africa） …… 115

210. 亚细亚（*Asia*: Asia） …… 115

211. 死亡（*Morte*: Death） ………………………………………………… 115

212. 亚美利加（*America*: America） ……………………………………… 115

213. 初始之爱（*Origine d'Amore*: The Original of Love）………………… 117

214. 世俗君主制（*Monarchia mondana*: Worldly Monarchy）…………… 117

215. 和平（*Pace*: Peace） …………………………………………………… 117

216. 彬彬有礼（*Obsequio*: Courtesie）…………………………………… 117

217. 忧思（*Malinconia*: Pensiveness） …………………………………… 119

218. 愉悦（*Piacere*: Pleasure） …………………………………………… 119

219. 婚姻（*Matrimonio*: Matrimony） …………………………………… 119

220. 恶毒（*Malice*: Malice） ……………………………………………… 119

221. 贵族（*Nobilta*: Nobility） …………………………………………… 121

222. 自然（*Natura*: Nature） ……………………………………………… 121

223. 疏忽（*Negligenza*: Negligence） …………………………………… 121

224. 必然（*Necessita*: Necessity） ………………………………………… 121

225. 冒犯（*Offesa*: Offence） ……………………………………………… 122

226. 义务（*Obligo*: Obligation） ………………………………………… 122

227. 顺从（*Obedienza*: Obedience） ……………………………………… 123

228. 祈祷（*Oratione*: Prayer） …………………………………………… 123

229. 完美作品（*Operatione parsetta*: Perfect Work）…………………… 123

230. 清楚呈现的作品（*Operatione manifesta*: Works made Manifest）… 123

231. 意见（*Opinione*: Opinion） ………………………………………… 125

232. 怜悯（*Misericordia*: Mercy） ………………………………………… 125

233. 固执（*Ostinatione*: Obstinacy） …………………………………… 125

234. 迫害（*Persecutione*: Persecution） ………………………………… 125

235. 耐心（*Patienza*: Patience） ………………………………………… 127

236. 节俭（*Parsimonia*: Parsimony）·· 127

237. 罪恶（*Peccato*: Sin）··· 127

238. 愚行（*Pazzia*: Folly）·· 127

239. 完美（*Perfettione*: Perfection）·· 129

240. 危险（*Pericolo*: Danger）·· 129

241. 倔强（*Pertinacia*: Stubborness）··· 129

242. 劝说（*Persuasione*: Persuasion）·· 129

243. 诗歌（*Poesia*: Poetry）·· 131

244. 虔诚（*Pieta*: Piety）·· 131

245. 实践（*Prattica*: Practice）·· 131

246. 贫穷（*Poverta*: Poverty）··· 131

247. 奖赏（*Premio*: Reward）··· 133

248. 优越（*Precedenza*: Precedency）·· 133

249. 挥霍（*Prodigalità*: Prodigality）··· 133

250. 开端（*Principio*: The Beginning）······································· 133

251. 谨慎（*Prudenza*: Prudence）·· 135

252. 生活富裕（*Prosperita della Vita*: Prosperity of Life）············ 135

253. 纯洁（*Purita*: Purity）··· 135

254. 羞怯（*Pudicitia*: Bashfulness）··· 135

255. 理性（*Ragione*: Reason）·· 137

256. 向神抱怨（*Querela a Dio*: Complaint to God）····················· 137

257. 反叛（*Rebellione*: Rebellion）·· 137

258. 国家理性（*Ragione di Stato*: Reason of State）···················· 137

259. 驱逐邪念（*Repulsa de Pensieri cattivi*: Banishing Evil Thoughts）············ 139

260. 宗教（*Religione*: Religion）··· 139

261. 改革（*Riforma*: Reformation）……………………………… 139

262. 和解的爱（*Riconciliatione d'Amore*: Love Reconciled）……………………………… 139

263. 谣言（*Rumore*: Rumour）……………………………… 141

264. 对手（*Rivalita*: Rivals）……………………………… 141

265. 健康（*Sanita*: Health）……………………………… 141

266. 纯净的空气（*Salubrita o Purita dell'Aria*: Pure Air）……………………………… 141

267. 人文智慧（*Sapienza humana*: Humane Wisdom）……………………………… 143

268. 丑闻（*Scandalo*: Scandal）……………………………… 143

269. 科学（*Scienza*: Science）……………………………… 143

270. 智慧（*Sapienza*: Wisdom）……………………………… 143

271. 保密（*Secretezza, overo Taciturnita*: Secrecy）……………………………… 145

272. 小心翼翼（*Scropolo*: Scrupulousness）……………………………… 145

273. 奴役（*Servitu*: Servitude）……………………………… 145

274. 内乱（*Seditione civile*: Civil Sedition）……………………………… 145

275. 真诚（*Sincerita*: Sincerity）……………………………… 147

276. 严厉（*Severita*: Severity）……………………………… 147

277. 关怀（*Sollecitudine*: Care）……………………………… 147

278. 救助（*Soccorso*: Succour）……………………………… 147

279. 和谐（*Simmertria*: Symmetry）……………………………… 149

280. 安全（*Sicurta*: Security）……………………………… 149

281. 成年（*Virilita*: Manhood）……………………………… 149

282. 印刷（*Stampa*: Printing）……………………………… 149

283. 冬至（*Solstitio Hiemale*: Winter Solstice）……………………………… 151

284. 夏至（*Solstitio Estivo*: Summer Solstice）……………………………… 151

285. 供养（*Sostanza*: Sustenance）……………………………… 151

286. 运气（*Sorte*: Luck）·································· 151

287. 希望（*Speranza*: Hope）·································· 153

288. 惊骇（*Spavento*: Fright）·································· 153

289. 声誉（*Splendore del Nome*: Renown）·································· 153

290. 密探（*Spia*: A Spy）·································· 153

291. 研究（*Studio*: Study）·································· 155

292. 军事策略（*Stratagema militare*: Warlike Stratagem）·································· 155

293. 节制（*Temperanza*: Temperance）·································· 155

294. 愚蠢（*Stupidita, overo Stolidita*: Stupidity）·································· 155

295. 理论（*Theoria*: Theory）·································· 157

296. 严格（*Tenacità*: Strictness）·································· 157

297. 受苦（*Toleranza*: Suffering）·································· 157

298. 神学（*Theologia*: Theology）·································· 157

299. 休战（*Tregua*: Truce）·································· 159

300. 悲剧（*Tragedia*: Tragedy）·································· 159

301. 英勇（*Valore*: Valour）·································· 159

302. 教学（*Tutela*: Tuition）·································· 159

303. 迅捷（*Velocita*: Swiftness）·································· 161

304. 虚荣（*Vanita*: Vanity）·································· 161

305. 卑贱（*Vulgo, overo Ignobilita*: Ignobility）·································· 161

306. 优美（*Venusta*: Comeliness）·································· 161

307. 南方（*Mezzodi*: South）·································· 163

308. 东方（*Oriente*: East）·································· 163

309. 北方（*Settentrionale*: North）·································· 163

310. 西方（*Occidente*: West）·································· 163

311. 真实（*Verita*: Verity）……165

312. 适度的腼腆（*Vergogna honsta*: Modest Bashfulness）……165

313. 警觉（*Vigilanza*: Vigilance）……165

314. 均等（*Vgualita*: Equality）……165

315. 美德（*Virtu*: Virtue）……167

316. 贞洁（*Verginità*: Virginity）……167

317. 英豪之德（*Virtu heroica*: Heroic Virtue）……167

318. 短命（*Vita breve*: Short Life）……167

319. 修辞学（*Rettorica*: Rhetoric）……169

320. 美德的力量（*Forza di Virtu*: Force of Virtue）……169

321. 联邦政府（*Potesta*: Government of a Common Wealth）……169

322. 不平静的生活（*Vita inquieta*: Unquiet Life）……169

323. 公民团结（*Unione Civile*: Civil Union）……171

324. 长寿（*Vita longa*: Long Life）……171

325. 迷信（*Superstitione*: Superstition）……171

326. 意志（*Volontà*: The Will）……171

索引 ……172

中译者前言

关于本书的内容与书名

1593年，意大利帕多瓦学者切萨雷·里帕（Cesare Ripa）出版了《图像手册》（*Iconologia*）一书（中译本书名改为《里帕图像手册》）。这是一本内容丰富的参考手册，其中包含了众多抽象概念的"拟人化形象"（personifications），以供当时的诗人、演说家、艺术家和理论家借鉴参考。这本手册一经问世便大受欢迎，几经再版后所包含的条目也得到不断扩充，随后又被翻译成多种语言在世界各地出版，其影响一直延续至18世纪。《思想史词典》（*Dictionary of the History of Ideas*）称，正是这本书的出版使西方人文主义的寓意图像志体系得以建立[1]，由此可见这本著作对于我们了解西方象征传统的重要性。

本书翻译自1709年在伦敦出版的第一个英译本，其中包含了326个条目，内容主要集中于道德寓意形象。书中插图由画家艾萨克·富勒（I. Fuller）等人所作，十分精美，而文字描述十分简洁。英译者在其扉页中提到该版本主要表现的是美德、罪恶、情感、艺术、季节、地球等各种图像，它们是由古埃及人、古希腊人、古罗马人和现代意大利人设计的。这表明，《图像手册》中的众多条目绝非里帕凭空杜撰，而是有着深厚的文化根基。在撰写条目的过程中，里帕向古典著作寻求帮助，其中包括荷马史诗、亚里士多德的《修辞术》（*Ars Rhetorica*）、普林尼的《博物志》（*Naturalis Historia*）和奥维德的《变形记》（*Metamorphoses*）等，里帕自己也在书中

[1] Jan Bialostocki, "Iconography", in *Dictionary of the History of Ideas: Studies of Selected Pivotal Ideas*, Vol. II, Philip P. Wiener (ed.), Charles Scribner's Sons, New York, 1973, pp. 524-541.

再三暗示了这一点。他还利用了中世纪的草药插画、动物寓言和百科全书,其中所有自然现象都被赋予了与基督教信仰有关的象征含义。16世纪末,意大利地区已经存在很多图像手册文本,里帕同样也借鉴了其中的某些著作。这类作品包括阿尔恰托斯(Alciatus)的《徽志集》(*Emblemata*),它于1531年第一次出版,现在已知有155个版本,还有薄伽丘的《诸神谱系》(*Genealogia degli Dei*)。里帕对古埃及人处理图像及文字的书籍也情有独钟,此类书包括皮耶罗·瓦莱里亚诺(Piero Valeriano,1477—1558)和赫拉波罗(Horapollo)两人的同名著作《象形文字》(*Hieroglyphica*)。赫拉波罗的《象形文字》最早的希腊文译本出现在公元5世纪下半叶,书分两部,共有189条对古埃及象形文字的解释;瓦莱里亚诺的《象形文字》则是他1556年献给美第奇家族科西莫一世(Cosimo I de'Medici,1519—1574)的作品,他将赫拉波罗的文本大幅扩充,以带有道德性寓意的说明解释了自然界中的众多事物。正是基于这些著作和他个人的超凡想象力,里帕才得以通过《图像手册》一书以文字描述的形式再现了美德、罪恶、感情、人类性格等抽象概念,其中包含了他对古代神话、埃及象形文字、《圣经》题材和中世纪基督教寓意的解读,还包含了当时人们对动物、植物、人造物的态度及其中蕴藏着的深奥含义。无数分散的个体图像只包含某种特定的象征属性,经过里帕的组合却能反映出每个抽象概念的深刻内涵。

里帕的《图像手册》属于西方图像志的传统,不过现代艺术史学起初并未对"图像志"和"图像学"这两个概念进行区分。1928年,瓦尔堡学者霍格维夫(G. J. Hoogewerff)在奥斯陆的一次会议上,首次界定"图像志"和"图像学"之间的相互关系,他认为它们的关系等同于地理志和地理学之间的关系:前者是描述性的、事实收集性的、分析性的;后者运用前者的观察结果,是解释性的、概要性的和注释性的。随后欧文·潘诺夫斯基(Erwin Panofsky)确立了作为美术史分支的图像学的研究方法,"图像志"与"图像学"之间的关系及各自的性质、目的和任务才进一步明确起来,并广为人知。

由此看来,此书属于"图像志"的范畴,而非"图像学"。然而,国内学者大都将该书书名译为"图像学",这或许存在着一定的误导性。书名中的"iconologia"在不同时期的意大利语中有着不一样的词形与意义,据《意大利语词源词典》[2]所释,17

[2] C. Battistie G. Alessio, *Dizionario Etmologico Italiano*, G.Barbera (ed.), Universita Degli Studi, Firenze, 1975.

世纪该词的词型是"iconologisla",19世纪则变为"iconologico",而15世纪前后,包括里帕所处的时期,其词形即为"iconologia",其含义主要是"古代图像及徽志的解释说明"(spiegazione delle immagini ed emblem antichi),其中还包含了类似解释的条目(trattato contenente simili spiegazioni)。由此我们可以看出,该词完全不是现代"图像学"的概念,而是一个特定时期的特指概念,在里帕所处时期它指的是包含着一个个解释条目的关于古代图像及徽志的说明。这也说明了为何该书会被纳入到徽志研究手册当中,因为该词的含义本来就与古代徽志紧密联系在一起。特纳(Jane Turner)编辑的《艺术词典》也将切萨雷·里帕的这本著作归于"图像手册"(Iconographic Handbook)条目之下,并说明它是所有图像手册中最重要的一本,是为了满足艺术家的需求而编写的,对17和18世纪的艺术家来说这本书是不可或缺的资源。[3]因此笔者试将书名译为"里帕图像手册"。

关于作者的生平研究

关于里帕的生平信息,西方学术界一直众说纷纭,直到20世纪末才有学者发现较为准确的资料来证明里帕的生平及相关信息。导致这一现象的原因有两点,一是早期学者忽略了对里帕本人信息的探究,如最早研究《图像手册》的西方学者埃米尔·马勒(Emile Male)1927年发表了他的著名研究,将重点完全放在了《图像手册》的内容上;[4]二是由于切萨雷·里帕本人的信息十分匮乏,直到国外学术界对里帕的赞助人枢机主教安东尼奥尼·玛利亚·萨尔维亚蒂(Antonio Maria Salviati)的研究取得进展,以及对相关信函及人口普查信息的发现,才为里帕真实的生平信息揭开了面纱。

最早提及里帕生平的文章是《图像手册》的1764年佩鲁贾版本的序言,其作者切萨雷·奥兰蒂(Cesare Orlandi)在文中说,有关里帕生平的信息很少,甚至连他的生卒年信息都无法确定。1709年伦敦版《图像手册》的前言对里帕本人只字

[3] Jane Turner, *The Dictionary of Art*, Vol.15, Oxford University Press, New York, p.83.
[4] E. Male , "La clef des allegories peintes et sculptees", *Revue des Deux Mondes*, Financière Marc de Lacharrière, 1927, pp.106-129 and pp.375-394. Reprinted in Chap. IX of *L'art religieus apres le Concile de Trente*, Paris, 1932, pp.383ff.

未提。直到1934年，厄纳·曼多夫斯基（Erna Mandowsky）用里帕的传记作为专题研究论文的第一部分，其中提供了《图像手册》作者的个人资料，但这些内容几乎全部是由搜集到的信息编撰的，并无确切的文献资料支撑。他所引用的材料主要是切萨雷·阿莱希（Cesare Alessi）所著的《佩鲁贾杰出人士颂词》（*Elogia Virorum Illustrium Augustae Perusiae*），这是一份17世纪的帕多瓦图书馆手抄本。曼多夫斯基如此写道：里帕，1560年前后出生于帕多瓦，作为一位切肉侍者（trinciante，切肉的人，即在重要宴席上为宾客切食物的人）服务于罗马的安东尼奥尼·玛利亚·萨尔维亚蒂府上，他在那座城市生活了一段时间，并在那里写出了他的《图像手册》。萨尔维亚蒂去世（1602年4月28日）后，里帕前去侍奉格雷戈里奥·潘特罗切尼（Gregorio Petrochini）和红衣主教蒙泰尔帕罗（Cardinal Montelparo）。从这一点中我们也可以看出，里帕正是在枢机主教那里接触到了古典文化的书籍，并以此为基础编写完成了《图像手册》。

对于里帕生平信息的确定起到至关重要作用的一篇论文是奇亚拉·史蒂芬尼（Chiara Stefani）写的《切萨雷·里帕：新的生平证据》[5]，作者在比萨萨尔维亚蒂的档案馆，查到了萨尔维亚蒂于1602年6月3日编辑完成的"家族名单"（Lista della Famiglia），其中提到里帕及其切肉侍者的职业。里帕负责的工作是切食物，并将它们呈献给红衣主教和他的贵宾，这也证明了切萨雷·阿莱希所述，即里帕主要从事的工作是"均匀地切好食物，把它们分成小块后呈献给来宾"（bene secandi dapes, easque in frusta…secatas inter convivas dividend）。史蒂芬尼通过研究1611年到1620年罗马的人口普查信息发现，里帕在这段时间身处罗马，并推断出他的出生年为1555年。在罗马波洛洛圣母堂（Santa Maria del Popolo）教区第五册死亡名单上，作者又发现了里帕的姓名，进而得出里帕死于1622年1月22日。关于如何确定这些姓名即里帕本人的问题，史蒂芬尼在文中也进行了说明。因为切萨雷·里帕的《图像手册》第一版出版于1593年，在此之后与其相关的所有信息都将其描述为"《图像手册》的作者切萨雷·里帕"，因此人口普查及死亡名单中的"切萨雷·里帕"即为我们所讨论的《图像手册》的作者无疑。这一点也从侧面说明，切萨雷·里帕在

[5] Chiara Stefani, "Cesare Ripa New Biographical Evidence", *Journal of the Warburg and Courtauld Institutes*, Vol.53, 1990, pp.307-312.

完成《图像手册》之前默默无闻，这本书带给他前所未有的声誉和名望。

确定里帕的生卒年对研究里帕及其著作十分重要，因为《图像手册》一书版本众多，里帕本人亲自参与编写的版本是研究该书必不可少的信息。德国学者盖兰德·沃纳（Gerlind Werner）即因为错误地判断了里帕的死亡时间，而将1603年罗马版的《图像手册》排除在研究范围之外。

关于版本[6]

《图像手册》的第一版（无插图）于1593年由乔凡尼·吉廖蒂（Giovanni Gigliotti）在罗马出版，使作者获得了"圣毛里齐奥与拉扎罗十字勋章"（Cross of the St. Mauritius & Lazarus），之后里帕便常以骑士被提及。第一版共有699个条目，分别归于354个形象主题之下；它没有插图，不过仅凭"切肉侍者"里帕的文字描述，其拟人化形象就已经受到了广泛的认可，以至梵蒂冈教廷宗座宫克莱芒厅的壁画即采用了书中所描述的形象。[7]正是这样的成就使里帕受封骑士头衔，并使其著作随后不断再版。值得一提的是，里帕并非所有条目的作者，其中某些条目出自他的好友或学者之手，如条目"不朽"是由弗朗西斯科·巴尔贝里尼（Francesco Barberini）提供的，"哲学"则是由波伊提乌（Boethius）撰写的。

出版商吉奥拉莫·波多那（Gierolamo Bordone）和皮埃特罗·马泰尔（Pietro Martire）随后于1602年在米兰出版了一个没有配图的版本，而那个版本几乎就是1593年版本的副本。1603年，里帕自己于罗马完成了一个扩展版本，添加了400多个条目。在这个版本中，每个条目都有了对应的木刻配图，据说这些配图均出自阿尔皮诺爵士朱塞佩·切萨里（Giuseppe Cesari）之手，他是当时最为出名的画家之一。正是这个配图版本的大获成功使得里帕其人其作开始闻名于世。1611年，帕多瓦出

[6] 关于《图像手册》的版本考订问题，黄燕女士有过十分详细的论述，可参阅其博士论文：《拟人形象的屹立：里帕及其《图像学》》，南京师范大学，2017年。
[7] 参见 Christopher L.C.E. Witcombe, "Cesare Ripa and the Sala Clementina", *Journal of the Warburg and Courtauld Institutes*, Vol.55, 1992, pp.277-284.

版商保罗·托奇（Pietro Paolo Tozzi）又出版了一本《图像手册》，其配图得到了里帕本人的大加赞赏。

切萨雷·里帕在世时一共出版了六版《图像手册》，除了上文提及的四个版本，还有1613年和1618年的两个版本，他在这两个版本中又添加了300个新的拟人形象。里帕死于1622年，之后这本书中的拟人化形象仍在不断扩充。1625年，古物收藏家和学者乔瓦尼·扎达提诺·卡斯泰利尼（Giovanni Zaratino Castellini）进一步扩展条目数量，出版了帕多瓦版本，添加了几百个自己创造的拟人形象，而这些条目在随后意大利的所有版本中都得以保留，即1630年、1645年和1669年的版本，以及切萨雷·奥兰蒂1764年到1767年出版的著名的佩鲁贾版本。那时《图像手册》中寓意条目的数量已经增加到了一千以上。除了意大利语的版本之外，《图像手册》还有一些法语版本，著名的有1644年、1677年、1681年和1698年版本。德语版本有1669年到1670年的法兰克福版本和1704年的奥格斯堡版本。

本书使用的底本是第一个英译本，是在1709年于伦敦出版的，有副标题"道德徽志集"（Moral Emblems），译者为P.坦皮斯特（P. Tempest）。乔治·理查德森（George Richardson）于1777年到1779年以及1785年又分别出版了两个版本，后者是18世纪在英国出现的第四个也是最后一个《图像手册》版本。《图像手册》在丹麦至少出版了五个版本，出版日期横跨1644年到1750年。1866年，甚至还有一个西班牙语版本在墨西哥出版，这是至今为止唯一在西半球出现的版本。

本译作的底本与切萨雷·里帕1593年罗马第一版《图像手册》在时间上相隔甚远，译者也无法完全区分书中每个条目的准确归属。由于本人学识与语言功力的局限，译文反复修改后仍难免遗错，现姑且付梓以弥补该书中译本的缺失，以待更优秀的译本问世。在翻译工作中，译者感到最大的困难来自于对每个条目名称实际所指概念的把握，因英语与意大利语词语在意义上并不能完全等同，翻译成中文更是如此，所以很多概念译者再三推敲仍觉得有所欠缺，其中若有不当之处，敬请方家指正，不胜感激。

在本书的翻译和出版过程中，译者的导师上海大学上海美术学院陈平教授提供了极大的帮助，他不惮其烦地与我讨论译文，提出的意见常常令我茅塞顿开。广西艺术学院美术学院的黄燕女士对切萨雷·里帕及《图像手册》的研究十分深入，她

的博士论文对译者的翻译也有着非常重要的启发作用。最后，还需感谢南京师范大学李宏教授以及在瓦尔堡学习的李涵之女士，他们在资料收集上提供了帮助。

<div align="right">

李骁

2018年10月于上海大学

</div>

校译者附言

里帕的《图像手册》是西方图像志传统中一部里程碑式的作品，影响极其深远，而且大大超出了造型艺术的范围。更重要的是，它反映了西方（欧洲）一种独有的精神习性——拟人化的思维方式与修辞方法，即喜欢借助于语言（文字）和图像将抽象的概念和看不见摸不着的东西，用人物形象再现出来。这就为我们认识与理解西方文化提供了一个重要的视角。就中译本而言，我们选择了1709年的首个英译本作为底本，从文献保存与研究的角度来说，这并不是最理想的底本，因为与里帕首版相隔了一百多年，在内容上不可能保持原汁原味，条目数量与原意大利文版本也相去甚远。但从传播的角度来看，这个英译本不啻一部绝好的入门书：首先，这是一部简明的手册，文字不多，图文并茂，以轻松的形式体现了里帕原著的面貌，并大大增强了实用性，方便艺术家查阅；其次，该译本的插图质量在当时的各种版本中是最高的，为艺术家和公众所喜闻乐见。

此书的翻译虽谈不上是个大工程，但由于这项工作广泛涉及古典学、神学和图像学等知识，还是有较大的难度。从概念的准确把握，到文字描述的修改润色，再到书名的斟酌推敲，其间译校的工作反反复复、断断续续，不觉已过去三四个年头。今天本书得以最终与读者见面，主要是译者李骁坚持不懈、勤奋专注的结果，而书中若有错讹之处，盖由校译者负责，敬请各界学者批评指正。同时还要感谢我的好友古典学学者肖有志和意大利文学博士陈绮老师的热情帮助。

<div align="right">

陈平

</div>

ICONOLOGIA.

致读者

　　此作出自切萨雷·里帕大人的高贵理念和奇思妙想。里帕是意大利人，他不知疲倦地致力于研究工作，收集古埃及人、古希腊人和古罗马人的寓意形象，并将其本人及这一知识领域中其他杰出作者创作的寓意形象发表出来：这些图像是我们头脑中概念的再现，专属于画家所用。它们凭借色彩和光影创造了令人赞叹的秘诀，赋予我们的思想以实体，使之历历可见。古人十分喜爱这些图像，且见证了描绘诸神的多样性，由此巧妙地将自然和哲学、神学和宗教的奥秘掩藏起来。这就是诗人创作寓言及进行解释时所汲取的源泉。例如，他们用萨杜恩的形象来表现时间，而时间吞噬了它自己的孩子，即年、月、日；他们用发出雷电的尤庇特形象来代表天界，流星绝大部分就是在那里形成的；他们用维纳斯来表示初始物质的结合并具有了形式，一切造物的美与完善便由此诞生；等等。这一知识领域的创造要归功于埃及人，毕达哥拉斯将它从最遥远的地方带回。柏拉图学说中的绝大部分取自那些象形文字的图形。先知们则用隐晦之语为他们的神圣预言蒙上一层面纱：我们的救世主本人以讽喻和寓言来构成他的大部分神圣奥义。这些徽志十分恰当地以人的形象来描绘，因为人是万物的尺度，正如人的外形应被看做衡量其灵魂品质的尺度。在这里，你将发现可以想象出的所有事物的形象和徽志，还伴有一些或古怪或实在的道德的化身，这些都出自博学作家之笔。细读此书的聪明读者将在书中遇见各种事物，这些事物不仅可供消遣，还将带来教益，以对美德的爱和对罪恶的恨来激励读者，规范其行为举止。这部作品已经以六种不同的语言出版，被尊奉为现存同类主题著作中的最佳之作，可指导艺术家研究奖章、钱币、雕像、浮雕、绘画和版画，并帮助他们进行创作。正是因为这个缘故，许多人十分期望能拥有此书的英文版，基于公众福祉，现在我们已完成此事。毫无疑问，对热爱艺术的人来说，它将是称心如意的礼物，但同样肯定的是，它同时也将为所有人带来教益。

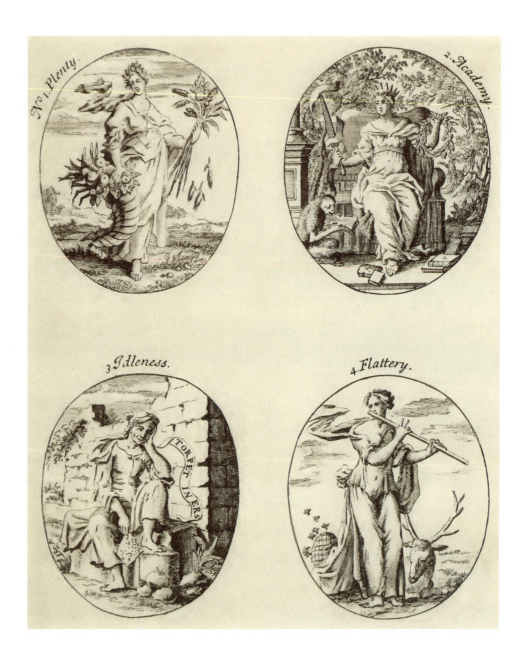

1. 丰饶（*Abondanza*: Plenty）

一位头戴花冠的美丽女子，身穿绿色绣花长裙，手持一支丰饶角（*Cornncopia*）。她虽美丽却不失亲切感，相比之下，她的对立面匮乏（*Want*）则是丑陋和讨厌的。

花环意味着愉悦，欢乐与她如影随形。丰饶角是人类生活一切必需品充裕的标志。

2. 学园（*Academia*: Academy）

一位具有男子气概的女子，头戴金冠，服饰五彩斑斓。她右手持一把锉刀，左手拿一只花环。

她男子气概的面容表示可靠而深刻的判断力（*Judegement*），纯金之冠则表示通过实验（*Experiments*）对观念（*Notions*）进行提炼。色彩纷呈意味着学园里丰富多样的知识（*Sciences*），手中的锉刀则代表对物件的打磨，使其摆脱繁复冗余（*Superfluities*），花环象征优胜者的荣誉（*Honour*）。

3. 懒惰（*Accidia*: Idleness）

一位衣衫褴褛的巫婆以一种漫不经心的姿势坐在一块石头上，用左手支着头，膝上有一条电鳐鱼。绶带上的箴言写着："迟钝怠惰（*TORPET INERS*）。"她右肘支于膝上，头部捆扎着黑布斜向一旁。

她被画得老态龙钟，因为这把年纪，工作的精力（*Strength*）和活力（*Activity*）开始衰退。她衣衫褴褛暗示懒惰带来贫穷（*Poverty*），包裹着头的黑布则体现了她愚蠢的念头（*senseless Thoughts*）。那条鱼无论是用绳子捆着还是用网兜着，都会使人手臂麻木得做不了任何事情，它表示她的怠惰（*Sloth*）和对劳作（*Labour*）的厌恶，这是箴言所暗示的。

4. 奉承（*Adulatione*: Flattery）

一个衣着做作轻浮的女子吹着长笛，她脚边有一只雄鹿熟睡着，另一边还有个蜂巢。

雄鹿表示奉承，因为它对音乐如此痴迷，以至让自己陶醉其中。蜜蜂是奉承的真正标志，它们口中含着蜜，还有一根隐秘的刺。

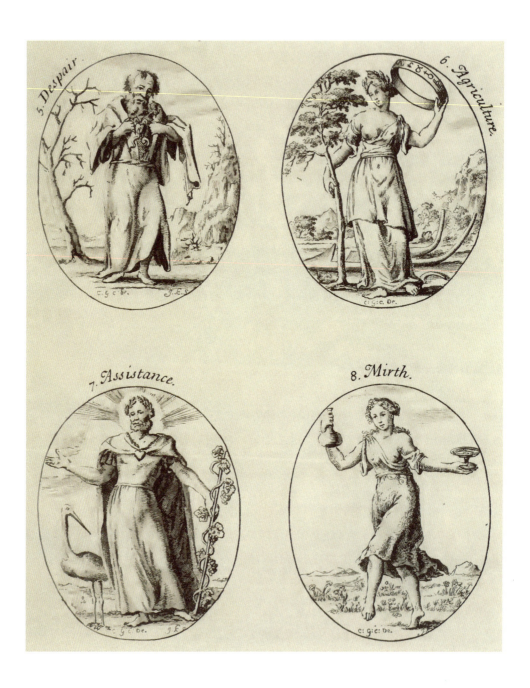

5. 绝望（*Affanno*: Despair）

一位衣衫褴褛的悲伤男子用双手打开自己的胸膛，看着自己的心脏被蛇缠绕。他身着黑色服装。

破烂的衣衫表明自暴自弃（*undervalue and neglect himself*），打开的胸膛和蛇则表示世俗之事所带来的烦扰（*Trouble*）和苦恼（*Vexation*）总在撕咬着内心。

6. 农业（*Agricoltura*: Agriculture）

一位女子，村姑长相但不失清秀。她身穿绿色长袍，头戴谷穗花环，左手擎着十二宫黄道带，右手揽着一株灌木，脚边有一架犁铧。

那翠绿的长袍意味着希望（*Hope*），没有希望便无人劳作。十二宫表示不同的季节（*Seasons*），这是农夫们应该遵守的。犁则是不可或缺的。

7. 帮助（*Ajuto*: Assistance）

一位男子身着白衣，披紫色斗篷，周身光芒闪耀。他头戴橄榄枝花环，颈上的项链坠着一颗心。他伸出右臂，手掌张开；左手持一根葡萄藤缠绕的木棍，右边立着一只鹳。

他的年龄暗示慎重（*Discretion*），虽伸出援助之手而无贪婪（*Avarice*）的念头。白色的衣服代表毫无私心的诚挚（*Sincerity*），灿烂的光芒则象征"神助"（*Divine Assistance*），若无神助就如妻子没了丈夫，葡萄藤没了木桩。鹳象征父母（*Parents*）对孩子们（*Children*）的自然情感。

8. 欢乐（*Allegrezza*: Mirth）

一位欢乐的年轻人，双颊丰腴，白衣上绘有绿色枝桠和红黄相间的花朵。她头戴缀满鲜花的花环，一手托着盛满葡萄酒的水晶杯，一手拿着金杯，看上去正在鲜花盛开的草甸上翩翩起舞。

鲜花（*Flowers*）天然地含有快乐心情之意。我们说，当开满鲜花之时，原野在微笑（*smile*）。水晶杯和金杯表示欢乐是不是独享的，而存在于良好的伙伴关系（*good Fellowship*）之中。

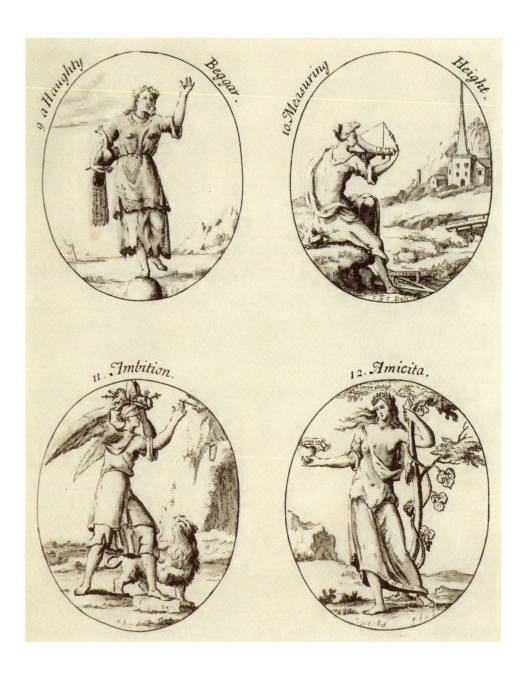

9. 傲慢者（*Alterezza in persona nata povera civile*: A Haughty Beggar）

一位神情高傲的年轻盲女，身披华丽的红色斗篷，斗篷上点缀着宝石。斗篷内她却只穿了一件寒酸的衬裙。她右手抱着一只孔雀，左手高举，一只脚站在一个钵体之上，另一只脚似乎正要跌落下来。

红色服装表示引发野心的血液（Blood）的热量（Heat），破烂的衬裙代表她内心深处（Bottom）的傲慢完全不值得尊重。她的姿态显示她处于不稳定之处（ticklish Place），好像时刻要坠入悲惨境地。

10. 高度测量术（*Altimetria*: Taking A Height Geometrically）

一位姿态优雅的年轻女子双手举着一架几何象限仪（Geometrical Quadran），正在测量一座塔的高度。

因为她是几何学（Geometry）的女儿，所以正青春年少，遵守着母亲所传授的一切测量方法。几何学对其他一切境况都有着详细的说明，她脚边的仪器都是用于测量的。

11. 野心（*Ambitione*: Ambition）

一位身穿绿衣的处女，头戴常春藤枝条。她看起来像将要跳过那陡峭的岩石，岩石顶端放着权杖（Scepters）和王冠（Crowns）。一只狮子伴在她身旁，昂着头。

常春藤表示野心（Ambition），它总越爬越高，毁坏墙体。有野心的人既不会放过国家、宗教，也不会放过顾问（Counsellors），所以他会比其他人更强大。狮子象征骄傲（Pride）。

12. 友谊（*Amicita*: Friendship）

她身穿一件朴素的白色长袍，左肩裸露，头戴花环。她右手持一颗心，正快乐地赤足前行。她手握一株枯萎的榆木，上面缠绕着葡萄藤。

她的衣服是白色的，长袍上也没有任何装饰，这表示她自由自在（Freeness），没有诡计（Artifice）。她赤裸的双脚象征着她服务朋友所经历的一切艰难（Hardships），怀抱的那干枯榆木则代表友谊不只应出现在顺境中，还应出现在逆境（Adversity）中。

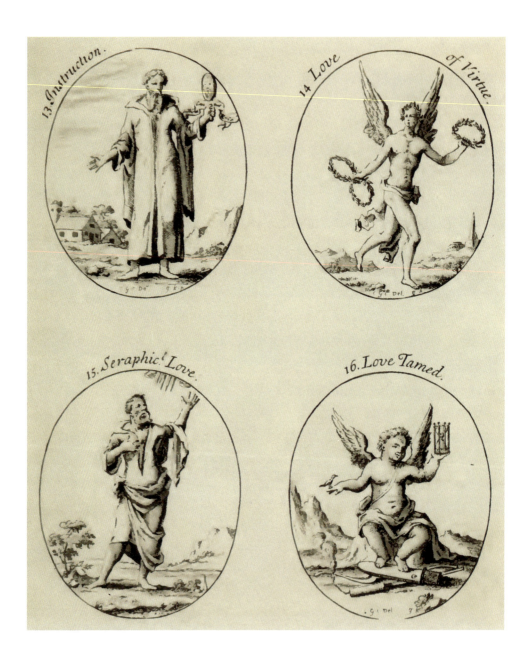

13. 教诲（*Ammaestrammento*: Instruction）

一位相貌堂堂的男子，身穿长袍，手持一面镜子。镜子四周环绕着绶带，绶带上写着："注意，凡事要小心（INSPICE，CAUTUS ERIS）。"

长袍代表接连不断的事务（*continual Business*），镜子则暗示我们的行为应顾及其他人，以使他们获得赞赏。正如箴言所说，我们应看到自身的错误，以便发现自身的缺点，进而尽力清除它们。

14. 爱美德（*Amor di Virtu*: Love of Virtue）

一个赤身裸体的年轻人长着双翼，携四只月桂花环，一只戴在头上，其余三只抓在手中，这是因为对于美德的爱超越了其他所有的爱。

月桂花环意味着美德带来的荣耀（*Honour*），对于它的爱不会腐坏（*incorruptible*），也永不褪色。

15. 纯洁的爱（*Amore verso Iddio*: Seraphic Love）

一位男子摆出传教士的姿势，衣着朴素。他仰面朝天，以左手指天，右手撩开衣服，露出胸膛。

他朴素的服装表明他是奢侈（*Luxury*）的死敌，抬头看天代表他的沉思是神圣的（*divine*），而那敞露（*open*）的胸膛则说明他心口如一。

16. 倦怠的爱情（*Amor domato*: Love Tamed）

一个丘比特坐着，他的火炬快要燃尽，弓箭也被踩在了脚下。他右手托着一个沙漏，左手上则停着一只小鸟，衰弱憔悴，快要死去。

后两样事物说明时间（*Time*）和贫穷（*Poverty*）是最能熄灭爱情（*Love*）的，因为这只鸟儿看起来十分虚弱，她已无法为自己筑巢，而只能在其他鸟的巢中孵蛋。

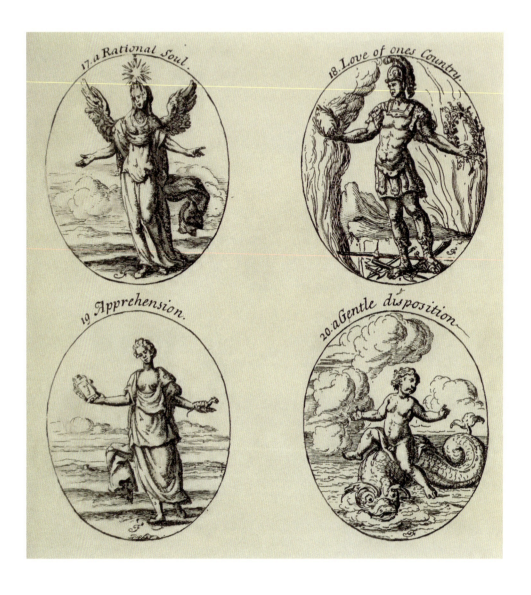

17. 理性灵魂（*Anima ragionevole, e beata*: A Rational Soul）

一位可爱少女的面容被透明面纱覆盖，服装明艳耀眼。她肩生双翼，头顶闪耀着一颗星星。

她可爱是因为造物主——这所有美好事物的源泉，按照他自己（*own*）的形象来塑造她。她的面纱表示她是凡人用肉眼看不见的（*invisible*）。她是身体的本质形式，只能由外部活动（*exterior Actions*）来辨别。她的服装代表纯洁（*Purity*）和完美（*Perfection*），星星则表示灵魂的不朽（*Immortality*）。翅膀表示她精神活动的敏捷（*Celeity*）。

18. 对祖国之爱（*Amor della Patria*: Love of Our Country）

精力充沛的年轻武士挺立于火焰和烟雾之中，他表情坚决地环顾四周，两手各持一只王冠。他身处悬崖的边缘，踏在裸剑上，无畏地走过长矛。

他年轻，因为他的力量（*Strength*）随着年岁而增长（但对一切别的事物的爱却相反）。水晶冠表示荣耀（*Honour*），赠予那些拯救国家的人，橡木冠则赠予那些挽救过一条性命（*saving a Life*）的人。悬崖表示由于爱自己的国家（*Country*），有着公德心的人不惧危险（*Danger*）。

19. 领悟（*Apprehensiva*: Apprehension）

一位中等身材的女子，全身白衣，看起来活泼而主动。她有意倾听别人说话，一手托着一只变色龙，另一手拿着一面镜子。

年轻表示她适合（*Aptness*）于理解和学习，中等身材也有着相同的含义，因为较高的房间在陈设布置上总是最糟糕，个子很高的人亦是如此。她身穿白色的衣服是因为白色是所有颜色的底子（*Ground*），踮着脚尖则表明她时刻准备（*Readiness*）学习和理解，拿着镜子是因为她铭记自己的样子，并将一切所见所闻变为自己的知识。

20. 温和的性情（*Anima piacevole, trattabile & amorevole*: A Gentle Disposition）

骑在海豚背上的小孩是温顺性情的真正标志，因为海豚出于纯粹的本能（*meer Instinct*）而非利益或阴谋去爱人、安抚人，这是一些古代故事告诉我们的。

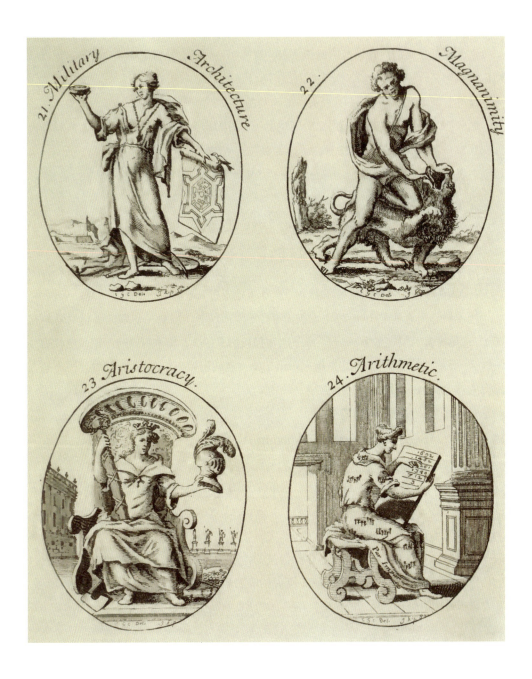

21. 军事建筑（*Architectura militare*: Military Architecture）

一位成熟女子身穿多彩的高贵服装，颈戴金项链，坠着一颗钻石。她一手托着航海罗盘，一手拿着一幅六角形的要塞图，紧握的手上落着一只燕子，脚边放着镐和铲子。

多彩的服装表示对这门技艺中各种发明（*divers Contrivances*）的了解，金项链和钻石则代表恒久（*Durability*）与卓越（*Excellency*）。"因为要塞是王侯最好的宝石"，保护他们免遭敌人的侵袭。燕子以凭己之力筑巢而著称。

22. 宽宏大量（*Ardire magnanimo & generoso*: Magnanimity）

一位身材健壮的年轻人，相貌堂堂，右手敏捷地抓住一头狮子的舌头。狮子被他用膝盖压着。

这幅画暗示了利西马科斯（*Lysimachus*）宽宏大量的举动，他本将被狮子吞食，但通过这种方式将其征服，将自己从长期监禁中解脱出来。

23. 贵族统治（*Aristocratia*: Aristocracy）

一位正值青春年华的女子，服饰灿烂夺目。她庄严地坐在华丽的座椅上，头戴金冠，右手抱着一捆束棒和一个月桂花环，左手托着一顶头盔。她右侧放着一个盆和一个装满黄金和宝石的钱囊，左侧有一把斧子。

她的年纪表明了她的完美无缺（*Perfection*）和判断力（*Judgement*），可执行任何联邦事务。她的服装和权位代表她的高贵（*Nobility*）和尊严（*Dignity*），头戴金冠即为表征。

24. 算术（*Aritmetica*: Arithmetic）

一位美丽女子，身穿五彩服装，上面绣着各种音符。她的裙边上写着"奇和偶"(*PAR & IMPAR*)，左手处有一个计算表。

她漂亮的外表表示万物之美（*Beauty*）由她而来，因为神是根据数（*Number*）、重量（*Weight*）和尺寸（*Measure*）创造万物的。她完美的年纪表明这门技艺的尽善尽美（*Perfection*），不同的颜色也显示出她为数学的所有部分都提供了基本原理。

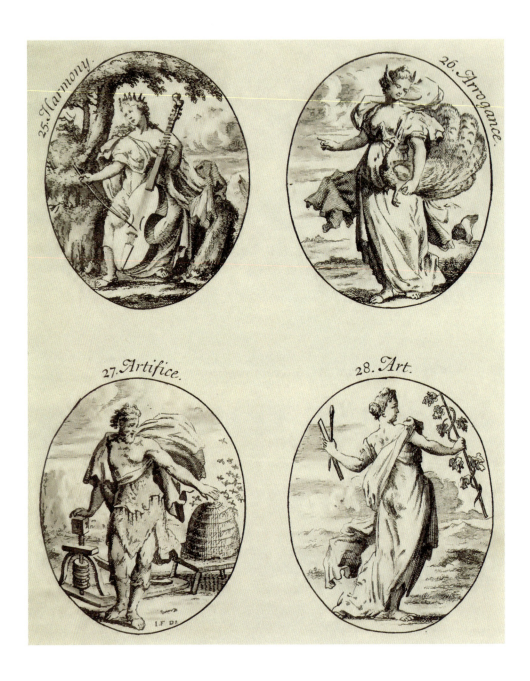

25. 和谐（*Armonia*: Harmony）

一位美丽的女王头戴皇冠，上面的宝石闪闪发光。她一手持大提琴，一手操弓演奏。

她的皇冠表明她对所有人内心的统治（*Empire*），每个人都愿意聆听其演奏，就像俄耳浦斯（*Orpheus*）凭借悠扬的曲调使岩石有感，使树木移动。

26. 傲慢（*Arroganza*: Arrogance）

一位女子身穿绿衣，长着驴耳朵，左臂抱着一只孔雀，右臂伸出，用食指指着什么。

傲慢将不属于自己的东西归为自己所有，因此她长着驴子的耳朵，因为这种恶行源于愚蠢（*Stupidity*）和无知（*Ignorance*）。孔雀代表高估自己而轻视他人。

27. 技巧（*Artficio*: Artifice）

一位标致的男子，衣服上缀满绣花。他将手放在永动机的螺栓上，身体右侧有一个蜂巢。

他衣服华贵，因为技艺本身是高贵的。他置于螺栓上的手表明引擎（*Engines*）由勤奋（*Industry*）发明，也正是通过勤奋，很多难以置信的事物，就像这永动机一样得以运行。蜂巢表明蜜蜂的勤奋，它们虽然微不足道，但因其行为方式而变得伟大。

28. 技艺（*Arte*: Art）

一位讨人喜欢的女子，看上去心灵手巧。她穿着绿色长袍，右手拿着一支锤子、一把凿子和一支铅笔；左手持一根木棍，上面缠绕着葡萄藤。

讨人喜欢的外貌表现了技艺（*Art*）的魅力（*Charms*），吸引着所有人的目光，使创作者得到赞赏和表扬。上述三种工具是用来模仿大自然（*Nature*）的，而木棍用来弥补大自然的缺陷，支撑起柔弱的植物。

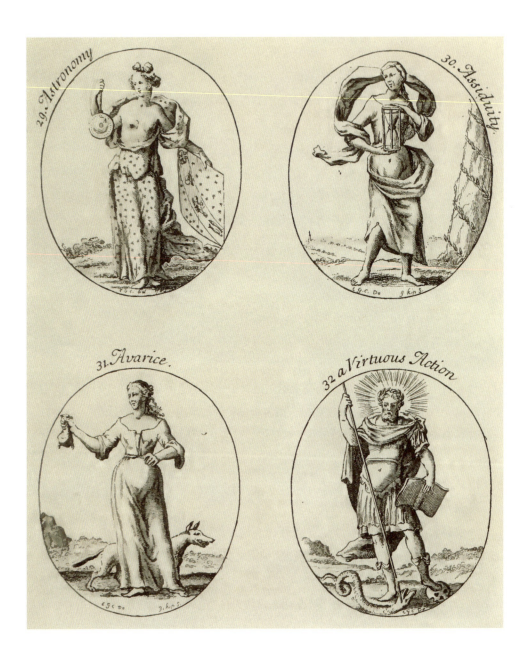

29. 天文学（*Astronomia*: Astronomy）

一位女子，衣服上布满星星，她仰望着天空，右手提着一只星盘，左手拿着天象图。

她的服装表示夜晚，此时最适合观察星星；她的目光和思想，以及意图总是向上提升着，达至天体。星盘用来测量星星之间的距离，天象图则表明它不同于占星术（*Astrology*）。

30. 勤勉（*Assiduita*: Assiduity）

一位上了年纪的妇人双手持着沙漏，她的一侧有一块岩石，缠绕着常春藤。

她的年纪表示时间（*Time*）正吃力地前行，持续不断地摧毁着我们。因此她托着沙漏，并需要勤勉地不断翻转它，或时常晃动它，以免堵塞。

31. 贪婪（*Avaritia*: Avarice）

一位老妇，脸色苍白，清瘦忧郁。疼痛迫使她手捂肚子，但她的双眼似乎还盯着另一只手上的钱袋，只有一只饿狼相伴在她身边。

她的苍白面色源自嫉妒（*Envy*），她看到邻居比自己富有就会痛苦不堪。她眼睛盯着钱袋，这是她的一大乐事。那只狼表示贪心者的贪婪性情，他们会不择手段地获取别人的物品。

32. 德行（*Attione virtuosa*: A Virtuous Action）

一位外表可爱的男子，头部放射出灿烂的光芒。他身披绣花斗篷，一只手持着长矛刺穿巨蛇的头，另一只手拿着一本书，脚踏一颗骷髅。

他漂亮的外表揭示了他的内心（*Interiors*），有德行的人永远不会堕落。他全副武装是因为他总准备着防范恶行（*Vice*），因此巨蛇死在了他的脚下。那本书表明，学识与武器相结合可以使一个男人出名，且声名永存。

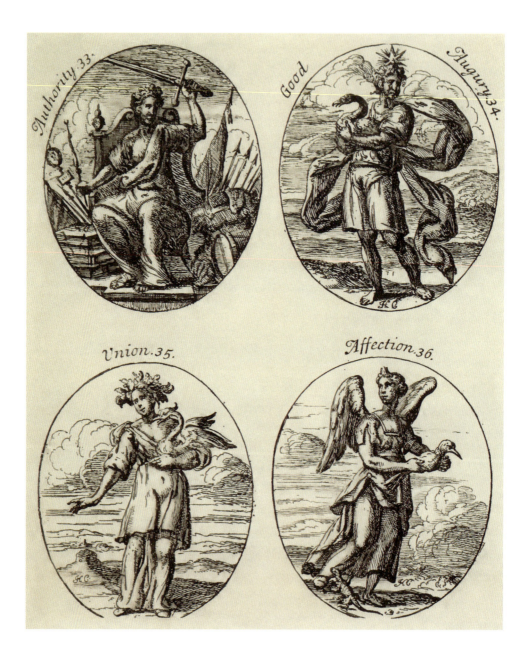

33. 权威（*Auttorita, o Potesta'*: Authority）

一位老妇人正端坐在华贵的椅子上，华丽的服装绣着金色花纹。她右手举着一把剑，身旁有两类战利品，分别是书和武器。

她的年纪表示权威（*Authority*），宝座也是如此。她华丽的服饰，表明她拥有权威之人凌驾于他人之上的卓越（*Preeminence*）。高举的剑表示至高无上的权力（*sovereign Power*），权杖则是权威的标志。

34. 吉兆（*Augurio buono*: Good Augury）

一位身穿绿衣的年轻人，头顶有一颗星，怀抱一只天鹅。

绿色是希望（*Hope*）的象征，好运（*good Luck*）会随之而来，因为绿色允诺丰富的作物。那颗星星表示成功（*good Success*），而它不会诞生于三便士一般的星球之下。白色的天鹅代表好运，正如同黑色的乌鸦代表厄运。

35. 联合（*Benevolenza & Unione matrimoniale*: Union）

一位长相标致的女子头戴葡萄藤和榆树叶花冠，右臂呈谦恭的姿势，左手温柔地抱着一只翠鸟。

葡萄藤和榆树是相互联合的标志，因为它们天生具有交感力：没有什么比葡萄藤和柔嫩的榆树能相连得更好（*Nec melius teneris junguntur vitibus ulmis*）。

翠鸟出自本能地捕鱼，暗指一位名叫哈尔库奥涅（*Halcyone*）的女子。她梦见自己深爱的丈夫死于海上，悲伤之下纵身跳入大海，这是马提亚尔（*Martial*）讲的故事。

36. 感情（*Benevolenza o Affettione*: Affection）

一位善意的年迈女子长着翅膀，双手捧着一只丘鹬（Woodcock），脚边有一只蜥蜴。

她的年纪表明她始终如一，长着翅膀则是因为情感产生于瞬间（*Instant*），鹬和蜥蜴则是出自本能的善意（*Goodwil*）的标志。她的姿势表示两人之间长久的善意，最终会变成一份真挚的友谊。

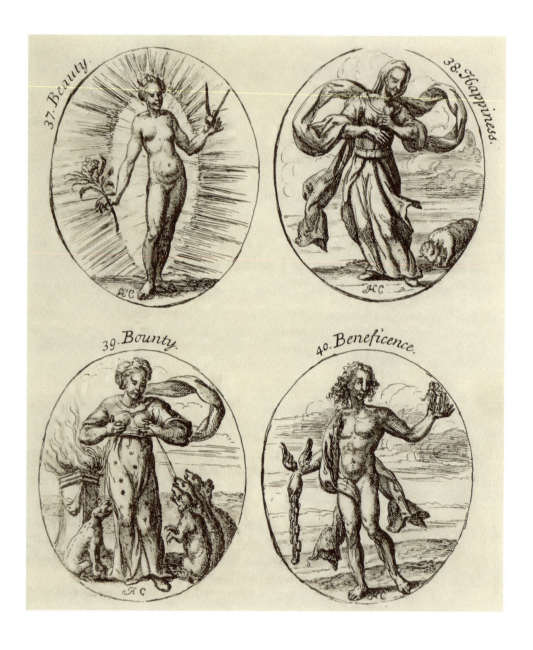

37. 美（*Bellezza*: Beauty）

一位女子将头部隐藏于云中，身体的其余部分则一览无余，这是由于她周身闪耀光辉的缘故。她一只手拈着一支百合伸出光芒之外，另一只手托着一只球和一把圆规。

藏于云中的头部表示美是一种神性之光，没有什么事物比它更难言明或为人了解更少。百合花表示美，球和圆规表示美存在于尺度（*Measure*）和比例（*Proportion*）之中。百合触动感官，重塑精神；爱也是如此，它使灵魂愉悦。

38. 幸福（*Beatitudine*: Happiness）

一位女子手捧红心，悲伤的泪水洒落在上面。

神佑心地纯洁者（*Blessed are the pure in heart*）。纯净的心天真无邪（*Innocence*），即纯净的灵魂没有被邪恶念头（*evil Thoughts*）占据。眼泪是治疗心病的极佳药物（*Medicine*），她脚边的白色羊羔是纯洁（*Purity*）和无邪的象征。

39. 馈赠（*Benignita*: Bounty）

一位高贵女子，身穿天蓝色衣服，上面点缀着金色的星星。她用双手挤压着双乳，充沛的乳汁流淌出来供几只动物饮用。她的身旁有一个祭坛，上面燃烧着熊熊火焰。

挤压乳房的举动表示对被施予者的馈赠（*Bounty*），衣服的天蓝色表明这一行为不带任何世俗利益。祭坛应被看作代表着宗教（*Religion*），在那里仿效神本身。

40. 行善（*Benificio*: Beneficence）

一位欢快的年轻男子，几乎赤身裸体，只穿一件闪闪发光的斗篷遮挡住私密部位。他举着左臂，手掌上托着美惠三女神。他右手腕处长着一对翅膀，还提着一条金链，宣布要将其作为一件礼物。

年轻，因为行善的记忆永不会衰退；英俊，因为行善使所有人快乐；赤裸，因为行善不含任何利益和虚荣。张开的双臂表示他时刻准备满足他人；那条金链则说明行善之举环环连接，是在施与恩惠。

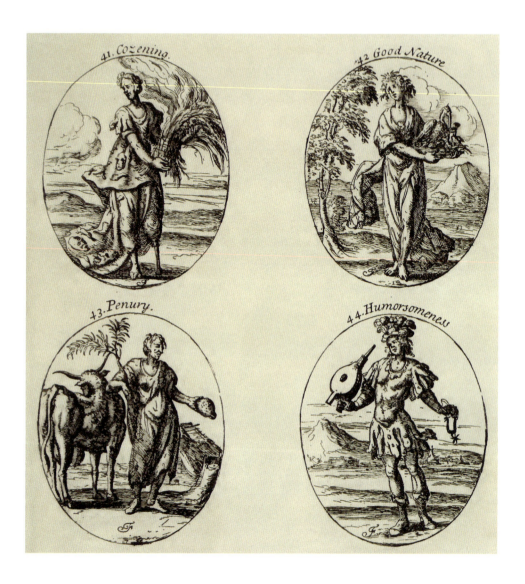

41. 欺骗（*Bugia*: Cozening）

一位相貌普通的年轻姑娘穿着会变色的衣服，上面装饰着各种面具和舌头。她有一条木腿，手捧一捆点燃的稻草。

她虽然年轻但长相丑陋，因为欺骗是一种卑贱（*servile*）的恶行，是不被任何真诚的交谈所允许的。她的服饰表示她拥有令人信以为真的骗术，面具和舌头则代表骗子（*Cheat*）的反复无常（*Inconstancy*）。那捆稻草很快被点燃，又很快熄灭，所以很快便被识破；木腿则说明她的欺骗不能奏效，只编造出一些站不住脚的借口。

42. 善良（*Bonta*: Good Nature）

一位仙女身穿金色长袍，头戴芸香花环。她凝视天空，双臂抱着一只鹈鹕。她身旁有一条河，河边绿树成荫。

金色服装象征优异（*Excellency*），芸香花环代表她是治疗疾病的解毒剂（*Antidote*），正如草药能够消解妖术（*Inchantments*）和毒液（*Venom*）。鹈鹕象征慈爱（*Charity*），因为它用自己的鲜血滋养后代。绿树代表生长在河边的好人。

43. 贫乏（*Carestia*: Penury）

一位瘦弱的妇人衣衫褴褛，一手拿着一节柳枝，一手托着一块浮石（*Pumice-stone*）。她身边有一头瘦骨嶙峋的牛。

瘦弱暗示了其生存必需品之匮乏，柳枝和浮石则代表不育（*Sterility*），这也是贫乏最主要的原因。那头母牛是法老（*Pharao*）瘦牛中的一头，这一典故来源于约瑟（*Joseph*）的释梦。

44. 反复无常（*Capriccio*: Humorsomeness）

一位年轻人身穿多彩服饰，容光焕发，头戴一顶小帽。与他的衣服一样，帽子上也插着五颜六色的羽毛。他一手持吹风器，一手提着马刺。

这位任性的家伙显得很奇特：年轻代表他无定性（*Inconstancy*），穿着表现了他的变化无常（*Fickleness*）。他的帽子说明他各种不可思议的行为主要是想入非非的结果。马刺和吹风器则表示他喜欢赞扬他人的美德，或嘲笑（*Scoffs*）他们的恶行。

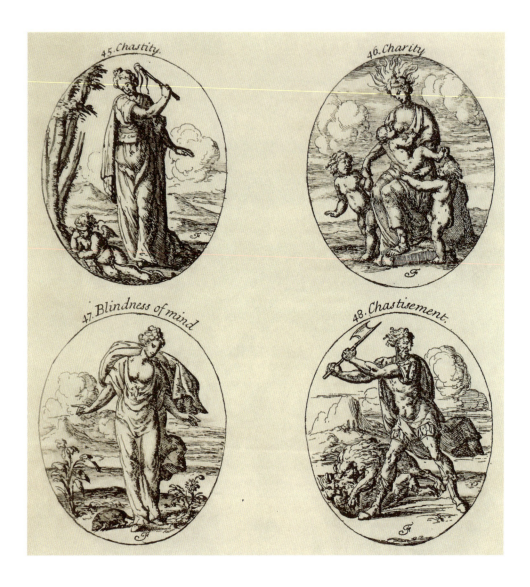

45. 贞洁（*Castita*: Chastity）

一位面容朴实而诚实的女子手中握着鞭子，像是要鞭打自己。她身穿白色长袍，腰间写着："我惩罚我的身体（*CASTGO CORPUS MEUM*）。"被征服的丘比特躺在她的脚边，弓箭已被折断，眼睛也失明了。

鞭子象征惩罚（*Chastisement*），丘比特与他折断的弓，表示再无情欲主宰她了。

46. 慈爱（*Carita*: Charity）

一位身穿红衣的女子，头顶火焰冠。她左臂抱着一个正吸吮乳汁的婴儿，另有两个婴儿站在旁边，其中一个被女子的右手搂着。

红色表示慈爱（*Charity*）；圣歌（*Canticles*）中，配偶（*Spouse*）在她的爱人（*Beloved*）身上感受到慈爱，并体会到愉悦。火焰代表慈爱从不懈怠，永远充满活力。三个小孩说明了慈爱的三重力量（*triple Power*），因为信仰（*Faith*）和希望（*Hope*）若没了慈爱便什么也不是。

47. 心灵的盲目（*Cecita'della mente*: Blindness of the Mind）

一位身穿绿衣的女子站在鲜花盛开的草甸上，低着头，身边有一只鼹鼠。

鼹鼠暗示盲目（*Blindness*）。她低头朝向凋零的鲜花，它们代表世俗的欢乐（*worldly Delights*）引诱并占据着心灵，使其失去目标。因为无论悦人的世界给人以什么承诺，都不过是一块泥土，它不仅被覆盖于短暂欢愉的虚假希望之下，还伴有诸多危险埋藏于我们的一生之中。

48. 惩罚（*Castigo*: Chastisement）

一个狂怒的家伙手拿一把斧子，几乎就要砍下去。他身边一头狮子正在撕咬着一只熊。

斧子是最严厉惩罚（*Chastisement*）的标志，此种姿态的狮子也同样如此。特内多斯岛（*Tenedos*）的国王颁布了一项法律，凡犯有通奸罪者，都要用斧子砍头，甚至连他自己的儿子也不可赦免。

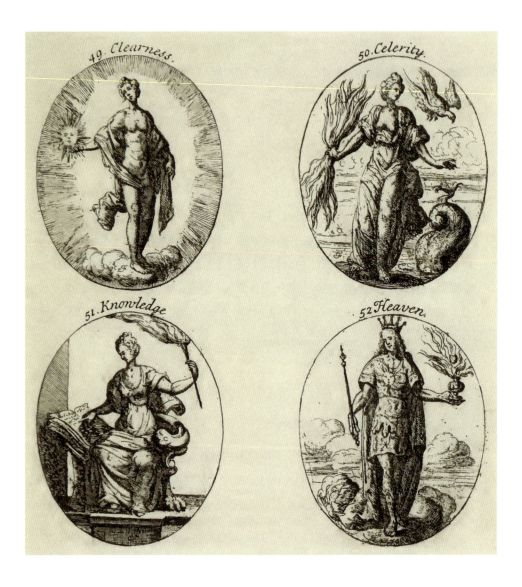

49. 明亮（*Chiarezza*: Clearness）

一位赤裸着的年轻人，外表高贵，周身焕发着灿烂的光芒，明亮夺目，手中托着太阳。

他的年轻表明他可为人人接受，据说他像照亮世间万物的太阳一样辉煌灿烂。

50. 敏捷（*Celerita*: Celerity）

一位女子右手握着闪电，身边有一只海豚，一只老鹰在空中翱翔。

这幅画的寓意很明显，所有这些事物都运动得极为迅速，从而很好地表达了敏捷的含义。

51. 知识（*Cognitione*: Knowledge）

她一手举着火炬，一手指着一本打开的书，注意力集中在书上。

火炬表明，心灵（*Soul*）之眼必须获取知识，就像肉眼需要光明（*Light*）一样。书象征知识，因为我们通过阅读书籍或是聆听书中内容，万物的知识便在我们的心中产生了。

52. 天界（*Cielo*: Heaven）

一位外表高贵的年轻男子，身穿缀满星辰的帝王之服。他右手持权杖，左手托着火焰瓶，瓶中跳动着一颗心脏。他右胸乳头处是太阳，左胸乳头处是月亮。他的腰带是黄道带，头上的冠冕装饰着珠宝，腿上穿着金色的半高筒靴。

年轻，因他会一直持续，永不衰老，那颗心也暗示了这一点。太阳和月亮表示天界（*Heaven*），那金色的厚底靴则代表他的不朽（*Incorruptibility*）。

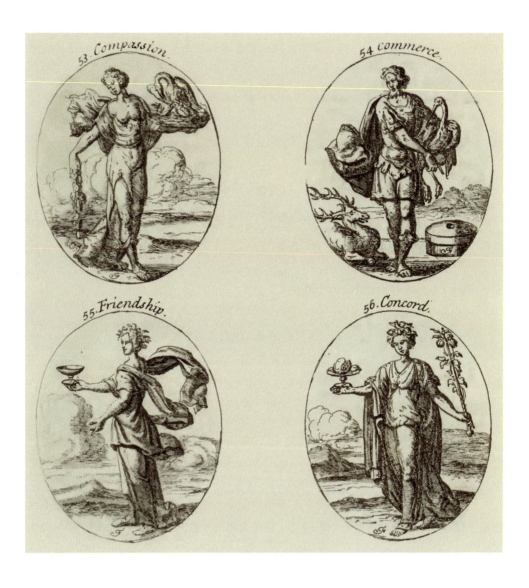

53. 慈悲（*Compassione*: Compassion）

一位女子左手托着一个鹈鹕巢，鹈鹕正在啄破自己的胸部，以自己的血喂养幼鸟。女子慈悲地伸出手，向贫困者布施。

鹈鹕是慈悲（*Compassion*）的真正标志，因为它不会从幼鸟身边跑开，当营养不足时就用自己的血喂养它们。女子伸出的手表示她准备用自己的财富去救济他人。

54. 生意（*Commertio della Vita humana*: Commerce of Humane Life）

一位男子用食指指着身边的两块磨盘，左臂夹着一只鹳，脚边伏着一只驯鹿。

那两块磨盘象征行动（*Action*）和买卖（*Commerce*），因为它们是成对的，缺少其中一块都会磨不了谷物，一事无成。鹳在飞行中相互帮助，驯鹿在涉水时也是如此。

55. 友谊（*Confermatione de l'Amicitia*: Friendship）

一位头戴花冠的年轻人，身着宽松的绿色长袍。他右手托着一只水晶花瓶，里面装满了红葡萄酒，看似正快乐地与人分享。

他的花环和衣着是快乐（*Cherrfulness*）的标志，表示其中的快乐便是团结。杯子是友谊（*Friendship*）的象征物，人们为彼此的健康干杯，这是一项古老的习俗。

56. 和睦（*Concordia*: Concord）

一位极其美丽的女子身着古装，右手托着一只盛着一颗心和一颗石榴的高足果盆。她头上戴着水果与花朵编织而成的花环，左手拿着一根顶端缀有各种鲜花和果实的权杖。

心和石榴表示和谐（*Concord*），因为石榴中充满了紧密团结在一起的小籽粒。此外，石榴是那么彼此相爱，以至如果根被分离，它们还会再度相互缠绕在一起。

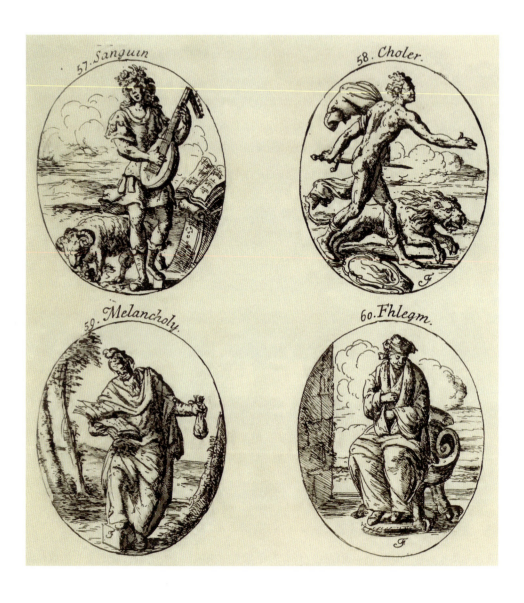

气质（COMPLESSIONI : The Complexions）

57. 多血质（*Sanguigno, per l'Aria*: Sanguin）

一位生性快活的少年头戴各种花朵编成的花环，长着金黄色的头发，面颊白里透红。他正演奏着鲁特琴。他身体的一侧有一只山羊叼着一串葡萄，另一侧有一本乐谱。

他的年轻、花环和微笑着的面容，都表示他有着多血质（*sanguin*）的气质。温和的血液产生敏感微妙的精神，欢笑（*Laughter*）和对音乐（*Music*）的喜爱也会随之而来。山羊和葡萄表明他纵欲（*Venery*）和嗜酒（*Bacchus*）。

58. 胆汁质（*Colletico, per il Fuoco*: Choler）

一位瘦弱的年轻人脸色蜡黄，外表傲慢自大。他近乎全裸，左手持一把出鞘长剑。他的身边有一面中间画着火焰的盾牌，另一边有一头凶猛的狮子。

瘦弱由内心主导，正如盾牌所表示的。他蜡黄的面色表明他是胆汁质的（*Choler*）；出鞘之剑则意味着他迫不及待（*Hastiness*）地去战斗；他全裸的身体说明冲动的激情并没有使他做好准备；狮子则象征他的敌意（*Animosity*）。

59. 抑郁质（*Malenconico, per la Terra*: Melancholy）

一位褐色皮肤的男子，一只脚踏在立方体上，右手捧着一本打开的书，仿佛正研究着什么。他的嘴被套上了，左手攥着一个扎紧的钱袋，头顶上停着一只麻雀。

口套表示沉默（*Silence*），源于冷漠；那本书表示抑郁质的人沉溺于学习；麻雀则代表孤独（*Solitariness*），因为它从不与其他鸟儿交流；钱袋代表贪心（*Covetousness*），支配着抑郁质的人。

60. 黏液质（*Flemmatico, per l'Acqua*: Phlegm）

一位肥胖的男人，脸色苍白，身穿毛皮长袍坐着，双手拍于胸前。他头侧向一边，头上缠着黑色头巾，几乎将双眼遮住。他的身边有一只乌龟。

他的肥胖源自寒冷（*Coldness*）和潮湿（*Moisture*）；毛皮来自水獭，这是一种迟钝的动物；他的头微倾，显得萎靡不振，就像他身旁的乌龟，因为乌龟也是个反应迟缓的生物。

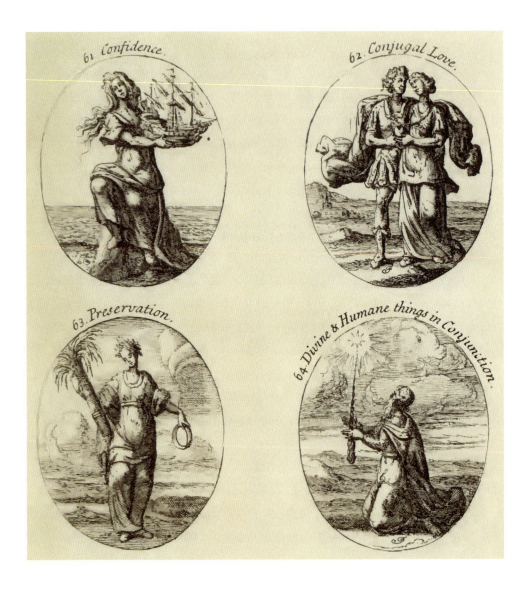

61. 信心（*Confidenza*: Confidence）

一位头发遮住双耳的女子，双手捧着一艘船。

这艘船表明，尽管大海很可怕，她仍相信有了这艘船的帮助，她能够凭借自身力量对付狂野的自然环境，以及危险的破坏和毁灭。

62. 夫妻之爱（*Concordia maritale*: Conjugal Love）

一位男士站在女子右手边，两人都穿着紫色服装。一条金项链围在他们的脖子上，吊坠是一颗心，他们各用一只手托着它。

项链象征婚姻（*Matrimony*），天生注定，神律护佑，使夫妻骨肉合为一体，只有死亡才能使两人分离。

63. 保存（*Conservatione*: Preservation）

一女子身穿黄金制成的服装，头戴橄榄枝花环，一手举着一束谷子，另一手拎着一个金环。

黄金和橄榄枝意味着保存（*Preservation*）；即使一物被感染，另一物也不会腐坏。圆环表示事物的持久（*Duration*），而事物则是凭借循环衍变而得以保存的。

64. 通灵（*Congiuntione delle cose Humane con le Divine*: Divine and Humane Things in Conjunction）

一男子双膝跪地，仰望着天空，谦恭至极地用双手握住一条从天上垂下的金链，金链上还有一颗星星。

金链表示所谓的联结（*Conjunction*），神乐于以此将人类引向自身，使其精神升至天堂。

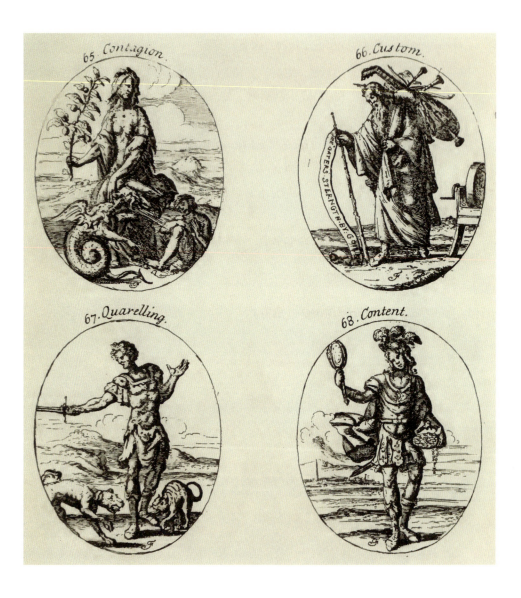

65. 传染（*Contagione*: Contagion）

一位身材纤细、脸色苍白的年轻姑娘，衣衫褴褛，神色哀伤。她一手拿着胡桃木树枝，另一只手放在恐怖的蛇怪头上。她身旁躺着一位小伙子，精神不振，虚弱无力，生命垂危。

年轻人因为生活不规律和粗心大意而更容易被传染疾病，苍白的肤色和萎靡的精神暗示正在渐消耗生命的病毒（*Virulency*）。衣衫褴褛表示被感染的悲惨状况，通常以死亡告终。树枝表示传染（*Contagion*），蛇怪也表示同样的意思，它的呼吸和观望都具有传染性。

66. 习惯（*Consuetudine*: Custom）

一位老人正在前行，他长着灰白色胡须，拄着一根木棍，木棍上的丝带上写着"随行聚力"（*VIRES ACQUIRIT EUNDO*）。他身背乐器，身旁还有一块磨刀石。

他的年纪表明，在岁月中越是前行，就变得越坚定。正如箴言所述，磨刀石也说明了这一点，因为不转动它，它就没有力量磨刀。习惯的法则是有效的，也总是十分盛行。

67. 争斗（*Contrasto*: Quarelling）

一位全副武装的男子，面色严峻，做出战斗的姿态。这是两人或多人之间的争斗，因此他紧握着剑仿佛就要刺向某人。他脚边有一对猫狗，好像也在争斗。

猫和狗表示争斗，这源自它们截然相反的天性。

68. 满足（*Contento*: Content）

一位衣着华丽的少年腰间挎剑，头上装饰着羽毛和宝石。他一手举着一面镜子，一手持银盆抵在大腿上，里面满是金钱珠宝。

他正照着镜子，表明一个人如果忽略了自己的财物是不可能满足的。所以他看着自己的精美服饰、金钱珠宝，很满意，也很满足。

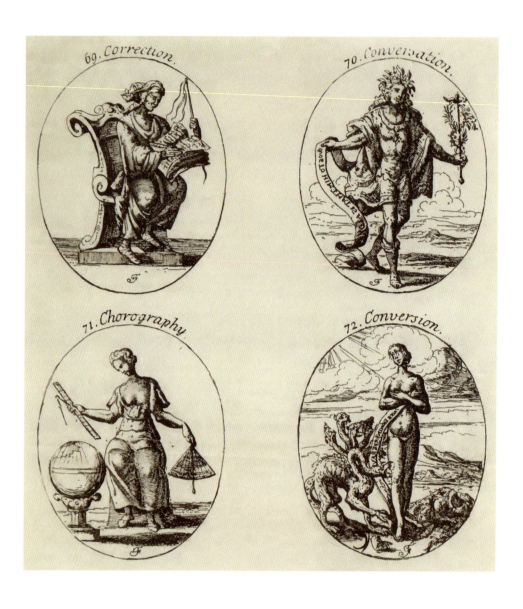

69. 更正（*Correttione*: Correction）

一位执拗的老妇正坐在一张座椅上，她左手握鞭，右手执笔，修改着书稿。

年老且执拗表明，对修改者来说，更正是一种审慎的举动，对接受修正者来说是一件痛苦的事情，因此她一手持鞭一手执笔。这本书则包含了抱怨和修改的缘由（*Cause*）。

70. 交谈（*Conversatione*: Conversation）

一位年轻人面带微笑，身穿绿色服装，头戴桂冠。他手中举着墨丘利（*Mercury*）之杖，上面缠绕着桃金娘和石榴的枝条，顶端还有一条人的舌头。那条缎带上面写着："独自哀叹（*VAE SOLI*）。"

他的姿态表明他喜欢娱乐他人，缎带所述则是对他孤独的哀叹。两条树枝表示交谈中人们彼此友好，舌头则代表同伴之间的思想表达（*Expression*）。

71. 地势图（*Corographia*: Chorography）

一位年轻女子，身穿色彩可变的服装，朴素而又身材矮小。她右手拿着测量用的直角尺，左手提着一个罗盘。地上立着一个地球仪，上面有一小部分地图被标记出来。

色彩可变的服饰表示选取不同的位置，身材矮小则表示取最小的部分来表示最广大的疆土，以更简略地设计出疆域图。凭借工具画出图样，可表明每块疆土的界限。罗盘表示对版图进行边界划分。

72. 皈依（*Conversione*: Conversion）

一位女子赤裸着身体，已到了懂事的年龄。她手持一根绿色缎带，上面写着："主啊，我望你（*in te domine speravi*）。"华丽的服装被丢在地上，她仰望天空，天空中射下一道光芒。她泪流满面，双手交叉，脚边一条九头蛇正张着嘴。

她的美丽表示对上帝的皈依（*Conversion*），她的年纪说明她厌恶所有无节制之举（*Excesses*），全裸的身体代表纯洁（*Purity*），地上的华服则象征她抛弃了一切世俗情感。

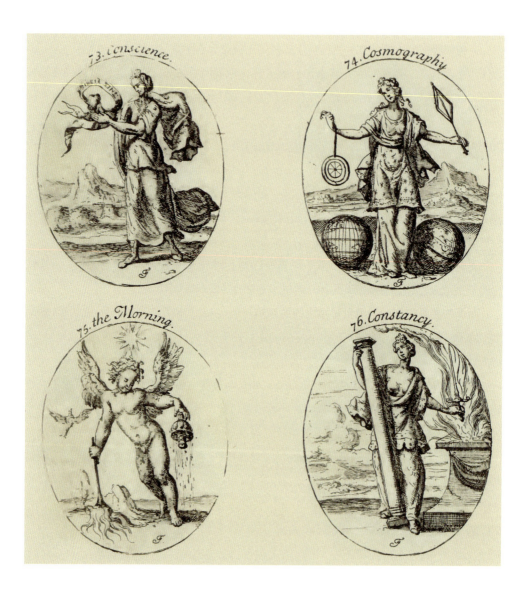

73. 良知（*Coscienza*: Conscience）

一位女子手捧一颗心放在眼前，那条缎带上写着金色的字"ΟΙΚΕΙΑ ΣΥΝΣΙΣ"，即"自己的良知"。她站在鲜花盛开的草甸和布满荆棘与石楠的田野之间。

那颗心表明没有人能够自我逃避；花朵和荆棘表示有善与恶两条路，良知将会做出选择；在一条路上我们会遇到恶行（*Vice*）之刺，在另一条路上则有美德（*Virtue*）的芳香。

74. 宇宙志（*Cosmografia*: Cosmography）

一位老妇穿着缀满星星的天蓝色礼服，里面则穿一件土黄色衣服。她站在两颗球型仪之间，右边是天体仪，左边是地球仪。她右手提着星盘，左手拿着罗马半径测量仪。

她上了年纪，是因为她的谱系可以追溯到创世之初（*Creation of the World*）。她的服装表示她的工作既涉及天空（*Heaven*）又涉及地球（*Earth*），两颗球型仪也暗示了这一点。而那些器具则表示她测量星星之间的距离（*Distance*）和大小（*Magnitude*），以及它们对地球的作用（*Operations*）。

75. 晨曦（*Crepusculo della Mattina*: Morning Twilight）

一位赤身裸体、全身呈红褐色的年轻人，长着同样颜色的翅膀，作空中飞行状。他头顶的冠冕上有一颗灿烂的星星，左手持一只倒置的瓮，将其中的水倒出；右手拿着一支点燃的火炬。在他身后，一只燕子在天空中飞翔。

他的肤色表明不易确定他属于夜晚还是白天；翅膀表示这段时间转瞬即逝；那颗星星是带来光明的金星（*Lucifer*）；瓮表示夏天的露水（*Dew falls*）和冬天的冰霜（*Hoarforst*）；火炬表示晨曦（*Twilight*）是天国的信使，始终在清晨之前到来。燕子早早地在清晨歌唱。

76. 坚贞（*Costanza*: Constancy）

一位女子，右臂抱着柱子，左手持一柄出鞘宝剑置于祭坛的火焰之中，似乎有意灼烧自己的手和胳膊。

圆柱表明她坚定的决心不可动摇，出鞘之剑表示火与剑都无法恐吓她那以坚贞（*Constancy*）武装起来的勇气。

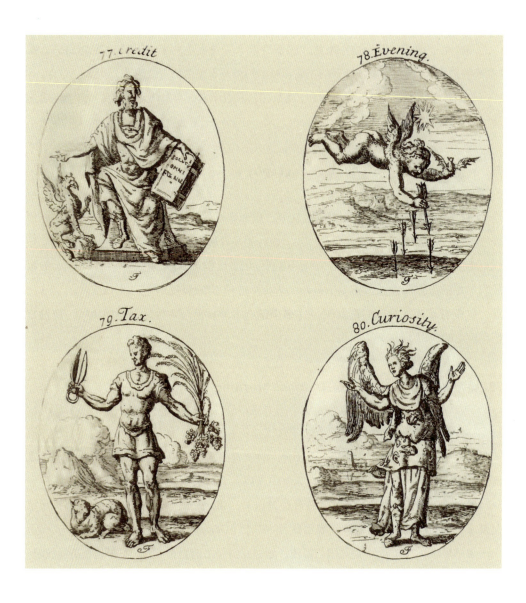

77. 信用（*Credito*: Credit）

一位正值盛年的男子，服饰高贵，脖子上戴着金项链，手拿一本账簿，封面写着："不为一切利润左右（*SOLUTUS OMNI FOENORE*）。"他脚边有一只狮鹫。

他的年龄表明他有信用（*Credit*），元老服也暗示了这一点；金项链似乎能保证信用；箴言意指真正的信用。在古人看来，狮鹫有信用而被当做安全保障的象征物，因此暗示如果有人想要获得信用，应该时刻关注自己的存货。

78. 黄昏（*Crepusculo della Sera*: Evening Twilight）

他还只是一个婴儿，长着翅膀，肤色呈微暗的肉红色，作向西飞行的姿势。他头顶之上有一颗明星，右手持一支箭，左手抓着一只蝙蝠。

他在飞翔表明黄昏将要来临；那颗星是长庚星（*Hesperus*）；箭意指由太阳引起的水蒸气，它没有东西支撑而只能落下，这多少是有害的，而危害大小就要取决于位置的高低了。

79. 税赋（*Datio overo Gabella*: Tax）

一位健壮的年轻男子，头戴橡木冠，右手拿着一把大剪刀，脚边有一只羊。他左手抓着玉米穗和橄榄枝，上面挂着葡萄。他没穿长裤，赤裸着胳膊和腿，脚上长着如鞋底一般的老茧。

他很健壮，因为税赋是公共财富的命脉（*Nerves*）。橡木冠表示他的力量（*Strength*），剪刀则暗指那句格言，即剪羊毛而不宰羊的才是一位好牧羊人。他手中的东西表明税赋是由它们提供的。税赋的征收只应为公共福利，不应为贪心或其他什么算计。

80. 好奇（*Curiosita*: Curiosity）

她的长袍上有许多耳朵和青蛙，头发直立，肩上长着翅膀。她高举双臂，伸着脑袋作窥探状。

耳朵表示渴望（*Itch*）知道更多身外之事，青蛙则是好奇（*Inquisitiveness*）的标志，因为它们总是瞪着眼睛。其他东西表示她总是上下跑动，去打听和窥探，就像那些追逐新闻的人。

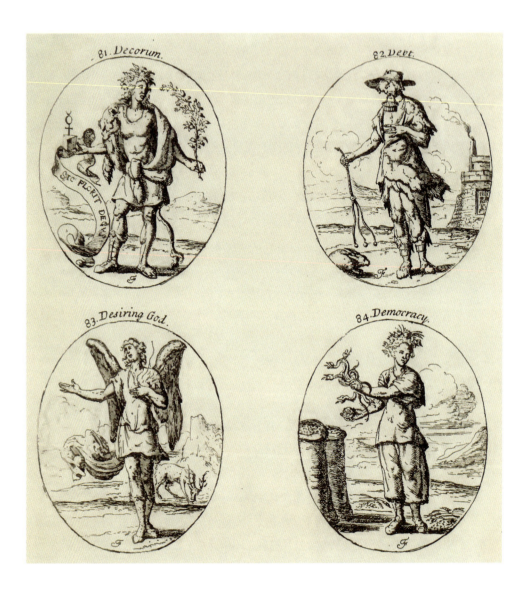

81. 礼节（*Decoro*: Decorum）

一位面容温和的年轻人，背上披着一张狮子皮，右手托着一块中央立着墨丘利标志的立方体，左手持一支尾穗苋。他的箴言是："我因装饰了荣誉而蓬勃生长（SIC FLORET DECORO DECUS）。"他的衣服上也绣着相同的尾穗苋，头上所戴花环亦是。他右脚穿着一只中筒靴，左脚则穿着一只短袜。

他英俊，因为礼节是人生的修饰（*Ornament*）；他温和，因为礼节总是与端庄（*Decency*）相伴。狮子皮表示心灵的力量（*Strength of Mind*），是遵守礼仪的人应有的品质。尾穗苋表示持续（*Continuance*），它永不凋谢，正如箴言所示。中筒靴或短袜都表示姿态（*Gesture*）和行为举止（*Behaviour*）中的端庄，前者属于贵族，后者则属于较低等的人。

82. 负债（*Debito*: Debt）

一位忧郁的年轻人，头戴一顶绿色软帽，双腿和脖子上都套着铁皮圈。他口中衔着一只篮子，右手持鞭。他因为负债（*Debt*）而忧郁，衣衫褴褛表示他已毫无信用（*Credit*）。绿色软帽暗指某些国度的习俗，在那里破产之人会被迫戴上它。鞭子表示在罗马负债之人都要遭受鞭笞。野兔表明他的胆怯（*Timorousness*），以及有对律师的畏惧（*Fear*）。

83. 对神的爱（*Desiderio verso Iddio*: Love towards God）

一位天使，身旁有一头牡鹿。

翅膀表示迅捷以及灵魂对神的热切向往（*ardent Desires*）。牡鹿表示对天国的渴望。他将左臂置于胸前，右臂伸出，仰望天空，这些都表明指向合适的目标。

84. 民主制（*Democratia*: Democracy）

一位衣着简朴的女子，头戴榆树枝与葡萄藤编织的花环。她笔直地站立着，一手拿着石榴，一手抓着蛇。一些稻谷散落在地，一些装在麻袋中。

花环表示联合（*Union*）；简朴的衣着表示普通人的条件无法等同于那些身居更高位之人，因此她站得笔直。石榴表示一个民族集合成一个整体，他们的联合要根据其品性来管理；蛇表示联盟，但它爬行，不敢有奢求。稻谷则表示公共供给促成联合。

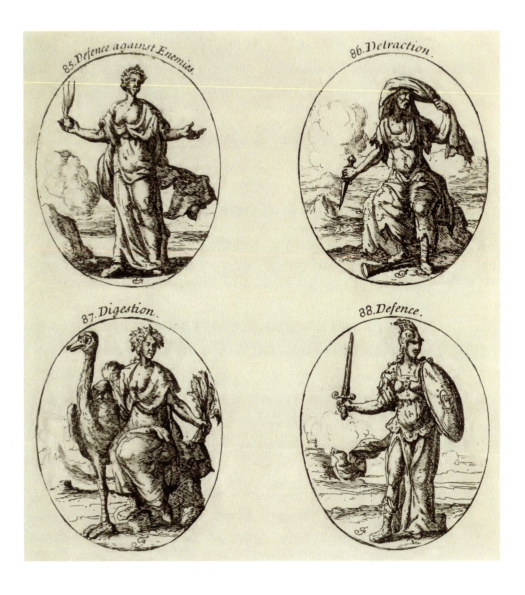

85. 御敌（*Difesa conta Nimici*: Defence against Enemies）

一位女子，头饰上缀着宝石，手拿一只海葱，脚边有一只雪貂，雪貂口中衔着芸香。

宝石表示魅力，对抗所有罪恶。据说将海葱涂擦在门上可以防止所有邪恶进入。雪貂用芸香保护自己以防御蜥蜴等天敌。

86. 诽谤（*Detrattione*: Detraction）

一位坐着的女子伸出舌头，头上盖着黑布。她铁锈色的衣服破破烂烂，上面四处散布着人舌。一根绳索而非项链套在她的脖颈上；她右手握着一把匕首，好像正要刺出。

她坐着表示懒惰（*Idleness*），这是诽谤的主要原因；她张着嘴，表示诽谤喜欢在背后说人坏话。正如锈腐蚀铁，衣衫褴褛表示诽谤也会侵蚀好名声（*Good-name*）和声望（*Reputation*）。绳索表示背后被诽谤者可怜的状况。

87. 消化（*Digestione*: Digestion）

一位体格健壮、头戴薄荷枝花冠的女子，一手抚在鸵鸟身上，另一手抓着一簇粉苞苣嫩枝。

鸵鸟表示良好的消化（*Digestion*），它能够消化铁。药草也有这种含义，能很好地促进消化。

88. 防御危险（*Difesa contra Pericoli*: Defence against Danger）

一位全副武装的年轻女子，右手握着出鞘之剑，左手举着一面箭靶，中央有颗如刺猬一般的钉子。

她的年轻暗示她适合自我防卫，铠甲和剑表示既防御（*offensive*）又攻击（*defensive*）的行动。刺猬钉表示防御（*Defence*），它能抵御任何危险，正如刺猬将自己卷作一团，以多刺的皮肤应对挑战。

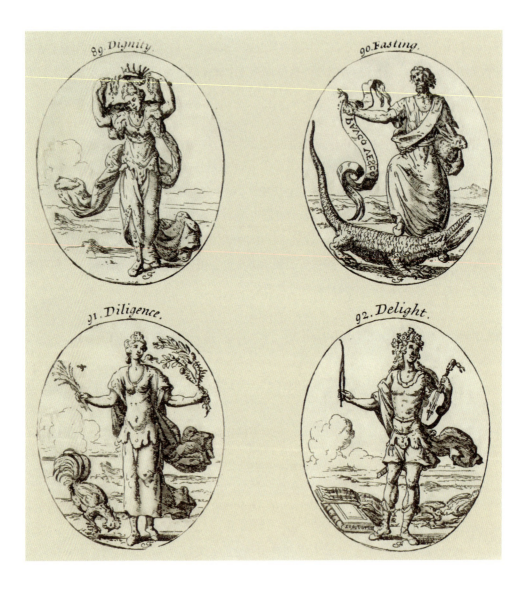

89. 尊严（*Dignita*: Dignity）

一位女子衣饰华丽，但好像要被她所背负的巨石压垮。这块石头以黄金包边，镶嵌着宝石。

这负荷代表尊严（*Dignity*），它源自对公共事务的关心，因此是非常沉重的负担，令人难以承受。

90. 节食（*Digiuno*: Fasting）

一个脸色苍白而身体瘦弱的男人身穿白色古装，嘴被封上。他仰望天空，伸出右臂，手中拿着一条鲶鱼，饰带上写着"少食"（*PAUCO VESCOR*）。他左臂抱着一只野兔，脚踩一条嘴巴大张的鳄鱼。

脸色苍白说明了节食的效果（*Effect*），白色的服装表示了他的真诚（*Sincerity*），不仅戒绝了食物（*Food*），也摆脱了恶习（*Vices*）。他向上看着，表示精神不再执迷于肉食（*Meat*）。鱼儿凭借自身水分而存活，吃得极少，正如箴言所述。鳄鱼贪食，是节食（*Fasting*）的敌人，因此要将其踩在脚下。野兔表示警惕（*Vigilance*）。

91. 勤劳（*Diligenza*: Diligence）

一位外表活泼的女子，一手抓着一束百里香花枝，一只蜜蜂正绕着它嗡嗡地飞；一手持一束扁桃树枝和桑树枝。她的脚边有一只公鸡正在啄食。

蜜蜂从干枝中汲取美味的汁液，这代表勤劳。扁桃树和桑树表示做生意既不能仓促行事（*Hastiness*）又不能行动迟缓（*Slowness*）；扁桃树很早就进入繁盛期，而桑树则很迟。公鸡表示相同的含义，它总是尽早起身，还能够通过啄食从粪便中找出麦粒。

92. 快乐（*Diletto*: Delight）

一位十六岁的男孩，表情愉悦，绿色衣服上点缀着各种色彩。他头戴玫瑰花环，一手持小提琴，一手执琴弓。他身佩一柄宝剑，脚边有一本亚里士多德的书和一张乐谱。两只鸽子正在接吻。

他的外表表示快乐（*Delight*），绿色代表眼前绿草甸上快活（*Vivacity*）和欢愉（*Delightfuness*）的景象。小提琴表示听觉（*Hearing*）的快乐，书表示哲学（*Philosophy*）的快乐，鸽子则表示恋爱的快乐。

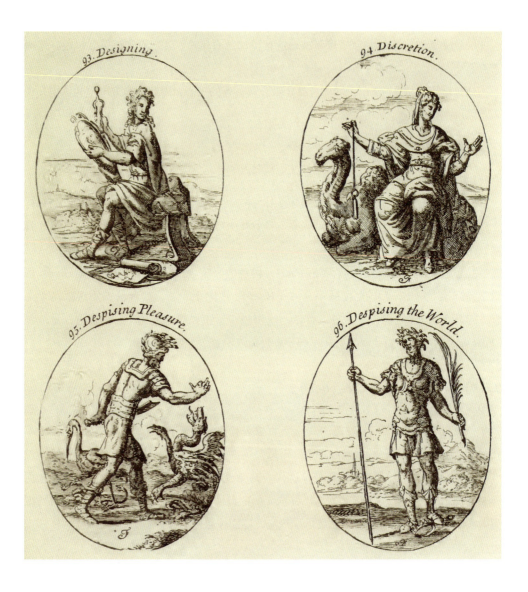

93. 设计（*Dissegno*: Designing）

一位年轻人，外表高贵，衣着华丽，一手拿着圆规，一手扶着一面镜子。

他的外表表明，艺术所创造的一切事物的漂亮程度，取决于设计的不同程度。圆规表示设计在于测量（*Measuring*），镜子表示丰富的想象力（*Imagination*）必不可少。

94. 审慎（*Discretione*: Discretion）

一位年长的女人，表情严肃，头向左倾斜。她抬起一只手臂表示遗憾，另一只手提着一个坠子，身旁有一只骆驼。

坠子表示它通过调整自身以测量人类的不完美，但永不偏离其自身，永远公正和完美。骆驼表示谨慎（*Prudence*），从不承载超过其体能的负荷。

95. 鄙视快乐（*Disprezzo & distruttione de i piaceri & cattivi efftti*: Despising Pleasure）

一位全副武装的男人，头戴桂冠，正要与一条巨蛇搏斗。他身旁的一只鹳，正以喙和利爪与它脚下的群蛇搏斗。

全副武装是因为鄙视这些事物需要大气概（*Magnanimity*）。鹳表示与世俗快乐和尘世思想搏斗，这些是由群蛇所暗示的，它们总是在地上（*Earth*）爬行。

96. 鄙视尘世（*Dispregio del Mondo*: Despising of the World）

一位成年男子，身着戎装，一手拿着棕榈枝，一手握着长矛。他转头望向天空，脚踏王冠与权杖，意指他对财富（*Riches*）和荣誉（*Honour*）的轻视。他转头的动作表示这种轻视来自于神的圣洁思想（*sanctified Thoughts*）；身着戎装则说明如果不通过战斗，他便无法获得这样的完美。

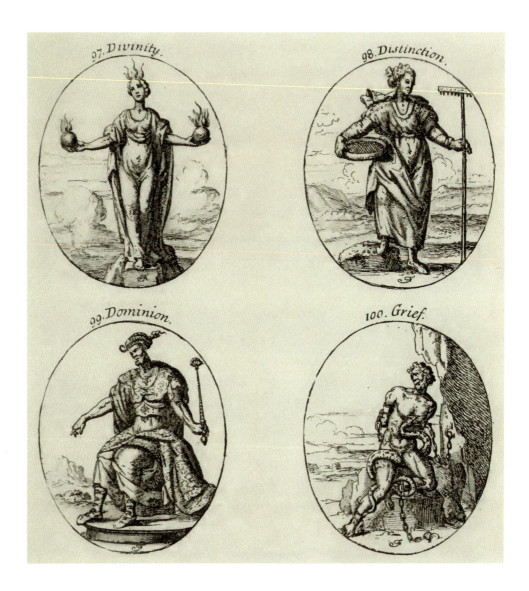

97. 神性（*Divinita*: Divinity）

一位女子，穿着一身白衣，头冠上燃起一簇火焰，双手各捧一只燃烧着的蓝色球体。

白色意指三位一体（*Trinity*）的纯粹性（*Purity*），它是神学家（*Divine*）的研究对象，由三簇火焰来代表。球体因其圆形而表示永恒（*Eternity*），与神性的本质不可分割。

98. 辨别善恶（*Distintione del bene & del male*: Distinction of Good and Evil）

一位成熟的女子，衣着庄重可敬，右手持筛子，左手拿耙子。

她的年纪暗示她具备较好的鉴别能力；筛子表示区分优劣的完美智慧；耙子有着与筛子相同的功能，这也是为什么农夫用它来区分好坏谷物的原因。

99. 统治权（*Dominio*: Dominion）

一位男子，服饰高贵华丽，头上盘着一条蛇。他左手持权杖，其顶端有一只眼睛；右臂伸出，以食指点着什么，就像那些拥有统治权之人通常的样子。

在罗马人看来，蛇是统治权（*Dominion*）的主要标志。正如塞维鲁（*Severus*）和年轻的马克西米利安（*Maximinian*）的例子所证实的那样，他们的头上都盘着蛇。这些蛇都不具攻击性，不会伤害他们，而是未来显赫地位（*Grandeur*）的表征。至于那只眼睛，意指警觉（*Vigilance*），是伟大君主应该拥有的品质，他对人民拥有绝对的统治权。

100. 忧伤（*Dolore*: Grief）

一位赤身裸体的男子，双手被反铐着，脚上带着索镣，身上缠绕一条正撕咬着他左半边身体的巨蛇。他似乎极度忧郁。

脚镣表示那些发表演说并发挥不寻常作用的知识分子（*Intellects*），他们被困惑（*Perplexity*）所束缚而无法专心于惯常的活动。蛇意指不幸（*Misfortunes*）和罪恶（*Evils*），它们引发毁灭，是导致忧伤的主要原因。

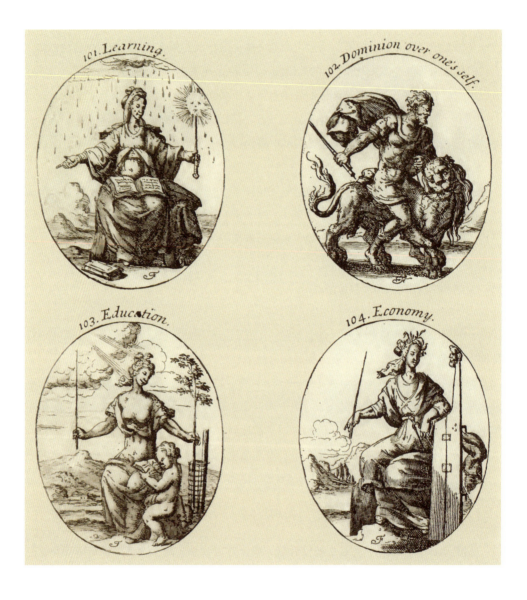

101. 学问（*Dottrina*: Learning）

一位成熟的女子，张开双臂坐着，好像要拥抱别人。她一手拿着权杖，其顶端是一颗太阳。她的腿上放着一本打开的书。晴朗的天空落下雨露。

年龄表明学问只能通过长期的学习（*Study*）而获得；打开的书和伸出的手臂表示做学问需要沟通；权杖和太阳表示学问凌驾于无知的黑暗（*Darkness of Ignorance*）之上；雨露则表示学问能使稚嫩的年轻人有所收获。

102. 自制（*Dominio di se stesso*: Dominion over one's self）

一位男子骑在狮子背上，一手控制着狮子口中的缰绳，一手在戳狮子。

狮子表示精神（*Mind*）及其力量，若它太过活泼，理性（*Reason*）就应对其加以约束；若它太过昏沉迟钝，理性就需对其加以刺激和驱策。因此理性便是天堂发出的一束光芒，控制着我们的一切行为。

103. 教育（*Educatione*: Education）

一位成年女子，身穿金衣，一束光芒照耀着她。她袒露着肿胀的乳房，一手持棒，似乎在教一个孩子读书。她身体左侧有一圈围篱固定在地上，一株幼嫩的植物种在那里，她用右臂挽着它。

光芒意指神的恩典必不可少，神（*God*）赐予成长；乳房表示教育的主旨在于无所保留的传授和沟通；棒子表示纠正（*Correction*）；纤细的植物表示努力指导、设置困境和传授良好的习惯。

104. 持家（*Economia: Economy*）

一位令人尊敬的夫人，头戴橄榄枝花环，左手拿着一副圆规，右手举着一支小木棍，身旁有一支船舵。

木棍表示一家之主管理整个家庭的准则，船舵则表示父亲应照料他的孩子。

橄榄枝花环表示她为维护家庭的安宁所承受的辛苦，船舵则象征谨慎（*Prudence*）和适度（*Moderation*）。

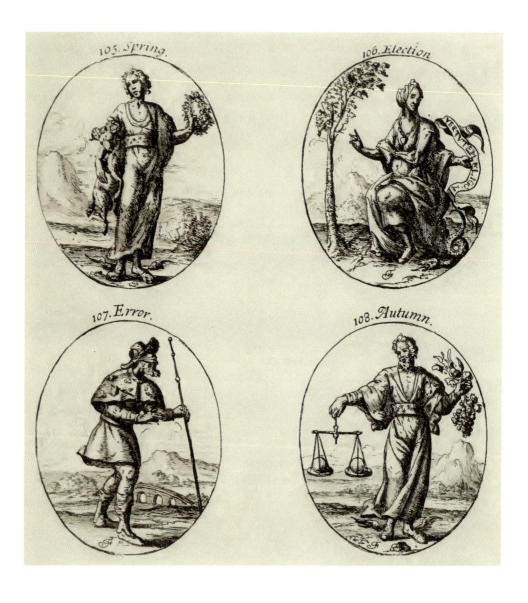

105. 春（*Equinottio della Primavera*: Spring）

一位年轻男子身材匀称，他穿着一边是白色一边是黑色的衣服，系着缀满星星的宽腰带。他腋下夹着一头公羊，左手提着一只由各种鲜花编成的花环，双脚各生一翅，分别是白色和黑色的。

年轻代表春天（*Spring*）是每年的起始（*Beginning*）；身材匀称是因为此时赤道（*Equator*）平分昼（*Day*）夜（*Night*），白黑两色表示昼夜；腰带表示昼夜平分线（*Equinoctial-line*）；公羊表明太阳运行至牡羊座；翅膀表示时光飞逝（*Swiftness*）。

106. 选举（*Elettione*: Election）

一位令人尊敬的年长女士，服装得体，佩戴的金项链上坠着一颗心，似乎拥有高贵和崇高的思想。她身体右侧有一棵繁茂的橡树，左侧有一条蛇。她用右手食指指着橡树，左手绶带上写着箴言"选择的力量"（*Virtutem Eligo*）。

年迈，外表高贵，因为观察和实践的经验能够让人做出正确的选择。那颗心表示商议（*Counsel*）；橡树表示美德，它坚定、深沉而又繁茂，人们用它的枝条编成花冠献给勇敢的首领。

107. 错误（*Errore*: Error）

一个身穿朝圣者服装的男子，蒙着眼罩摸索前行。

布条遮住了他的眼睛，意指当心灵被世俗事务蒙蔽时，人就会陷入错误之中；拐杖表示如果没有精神和理性的正确指引，人就容易跌倒。

108. 秋（*Equinottio dell'Autunno*: Autumn）

一位壮年男子，穿着与春相似的服装，系着一条缀满星星的腰带。他一手提着一副处于平衡状态的天平，其两端各盛放一只圆球；另一只手握着结满水果和葡萄的树枝。

这些东西大都会在"春"中被列举出来，因为这两个季节是相似的。他的年纪表示秋季的完美（*Perfection*），水果已经成熟。平衡的天平，或者说天秤座，是十二星座之一。

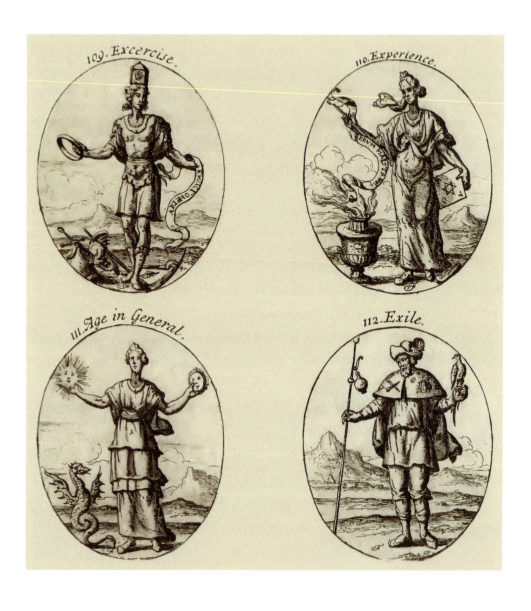

109. 训练（*Essercitio*: Exercise）

一位少年身穿多色短袍，裸露着胳膊，头顶着一只时钟。他一手抓着金环，一手拿着上面写着"百科全书"（*ENCYCLOPEDIA*）的绶带。他双足生翼，身体右侧有各种武器，左侧有各种农具。

年轻表示他能够承受训练（*Exercise*）的劳累，裸露的双臂表示他时刻处于准备好的状态。百科全书意指一切知识的范围，而知识由训练获得，使用武器（*Arms*）的技能也是如此。时钟表示训练，它通过齿轮的各种运动来区分时刻和钟点。

110. 经验（*Esperienza*: Experience）

一位老妇，左手拿着一个几何正方形，右手拿着一支小木棍，从上面垂下一条写着"女教师"（*RERUM MAGISTRA*）的绶带。她的脚边有一只火盆和一块试金石。

年龄表示所获得的经验（*Experience*）；木棍表示经验是所有事物的女家教（*Governess*）；正方形表明事物的高度（*Height*）、深度（*Depth*）和距离（*Distance*）都由经验而确定；火盆表示许多实验需用火（*Fire*）才得以进行；试金石可以检验各种金属。

111. 一般年纪（*Eta in generale*: Age in General）

一位身穿三色衣服的女子，举起双臂，右手有一个太阳，左手有一个月亮，右手高于左手。地上有一条蛇怪直立着。

变色服饰表示不同年龄段心灵（*Minds*）和目标（*Purposes*）的变化。太阳和月亮表示它们调控着身体的三个主要部分，即头（*Head*）、心脏（*Heart*）和肝脏（*Liver*），这三处分别居住着生命德性（*vital*）、动物德性（*animal*）和自然德性（*natural Virtues*）。

112. 放逐（*Esilio*: Exile）

一位男子，身穿朝圣者的服装，挂着朝圣者的手杖，拳头上停着一只老鹰。

有两种放逐：一是因为品行不端而被流放，这是老鹰所表示的；二是一个人自愿追寻异国生活，这则是朝圣者的手杖所表明的。

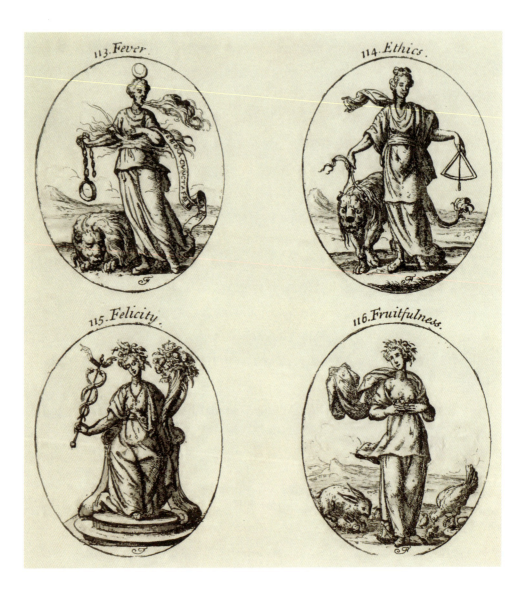

113. 发烧（*Febre*: Fever）

一位年轻女子，身体瘦弱，脸色苍白，头发乌黑，口中喷出热气。她脚边有一头狮子，十分忧郁。她将一只手放在胸前，另一只手提着镣铐，缎带上写着"四肢发软"（*MEMBRA CUNCTA FATISCUNT*）。

之所以年轻，是因为这个年纪的人最容易发烧。她张着嘴，意指体内热量需要释放。狮子表示发热，因为它一直都处于这样的状态。镣铐表明发烧通过动脉（*Arteries*）发散到四肢（*Members*），折磨着身体的所有部分。

114. 伦理学（*Etica*: Ethics）

一位女子，外貌端庄，一手抓着水准仪，一手牵着一头上了笼头的狮子。

狮子表明伦理学对激情的扼制（*curbs*）和驯服（*subdues*），教导人们遵守一种美德与恶行之间的折中方式。仪器表明平衡（*Equilibrium*），不要越过两个极端。

115. 公共福祉（*Felicita Publica*: Public Felicity）

一位女子，头戴花环，端坐在王座上。她右手持墨丘利杖，左手抱着盛满鲜花和水果的丰饶角。

丰饶角表明辛苦（*Pains*）收获的果实，没有辛苦就不会有幸福。鲜花是快乐（*Cherrfulness*）的符号，永远与福祉相伴。墨丘利杖意指与幸福相伴的美德（*Virtue*）、和平（*Peace*）和智慧（*Wisdom*）。

116. 多产（*Fecondita*: Fruitfulness）

一位年轻女子，头戴刺柏叶花环。她将一个金丝雀巢捧在胸前，里面有几只小金丝雀。兔子在她身边玩耍，还有几只刚孵出的小鸡。

刺柏表示生育力（*Fecundity*），因为它一颗小小的种子就能长成可供鸟儿栖息的大树。鸟儿、兔子、母鸡和小鸡都表示多产（*Fruitfulness*），这是已婚女子能够拥有的最大福分。

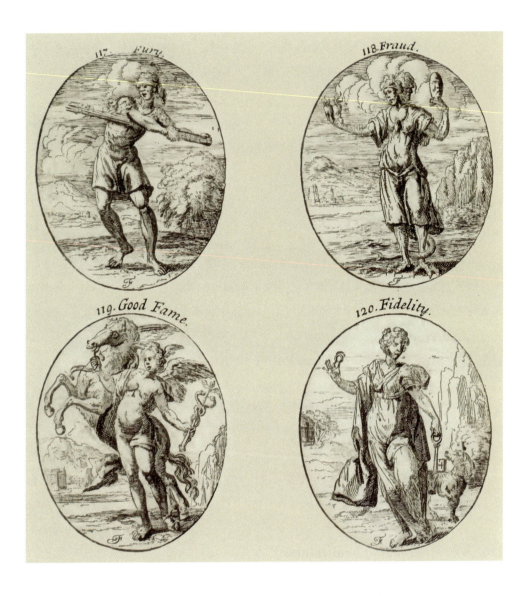

117. 狂怒（*Furore*: Fury）

一个模样疯狂的男人，额头扎着束发带，身穿短服，看样子似乎要将一捆兵器投掷出去。

束发带表示当人被疯狂支配的时候会失去理解力，因为疯狂即心智失明（*Blindness*）。兵器意指狂怒总是为复仇而被武装起来。短衣则表明他既不讲礼仪（*Decency*），也没有良好的习惯。

118. 欺骗（*Fraude*: Fraud）

一位女子长着两张脸，一张年轻一张衰老。她的脚如同老鹰的爪子，还长着一条蝎子的尾巴。她右手拿着两颗心，左手持一张面具。

两张脸表示欺骗（*Fraud*）和谎言（*Deceit*）永远伪装得很好；两颗心代表两种外表（*Appearance*）；面具表示欺骗所呈现的并非是事物原来的面貌；蝎子和老鹰代表卑鄙的谋划，它们挑起骚乱（*Disorder*），就像猛禽掠夺人的财物和荣耀。

119. 美誉（*Fama Chiara*: Good Fame）

这是一个古怪的墨丘利的裸体形象，他左臂上搭着一块布，手中拿着他的法杖。他右手抓着飞马的缰绳，飞马前蹄跃起，仿佛就要飞走。

墨丘利表示名誉（*Fame*），因为他是尤庇特的信使；他也表示演说的功效，美妙的声音得以四处传播和扩散。飞马表示演说（*Speech*）带来的、宣扬着伟人之壮举的名声。

120. 忠诚（*Fedelta*: Fidelity）

一位女子，身穿白色服装，一手拿着印章，一手持一把钥匙，一条狗紧挨在她身边。

钥匙和印章都是忠贞的标志，因为它们锁住并隐藏秘密。狗是世间最忠诚的动物，为人们所喜爱。

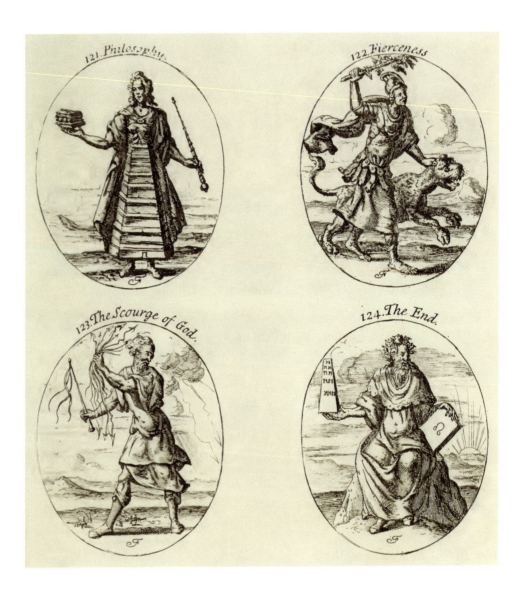

121. 哲学（*Filosofia*: Philosophy）

她的眼睛光彩灵动，脸颊红润。她尽管上了年纪但仍体格健壮，穿着庄重。

她的外表令人尊敬（*Respect*），因为她是自由艺术之母；她的书籍和权杖表示拥有良好品质之人不应轻视这位女王；她胸前的标志"Θ"意指理论，衣服边缘上的图案"π"则代表实践（*Practice*）。

122. 凶猛（*Ferocita*: Fierceness）

一位年轻女子，似乎嗅出了身边的危险气息。她将左手置于老虎头顶，似乎正在发起攻击；右手以恐吓的方式举起橡木棍棒。

她年轻，因此无畏；将手置于老虎头顶，表示凶猛（*Fierceness*）和残忍（*Cruelty*）。橡木棍意指凶恶之人的无情（*Hard-heartedness*），他们是"从坚硬的橡木上生出来的"（duro robore nata）。

123. 神罚（*Flageiio di Dio*: The Scourge of God）

一位身着红色长袍的男子，一手持鞭，一手抓着闪电。天空乌云翻腾，地面布满蝗虫。

他的长袍表示愤怒和复仇；蝗虫表示普世惩罚（universal Chastisment），就像在埃及发生的情形；闪电意指某些通过不诚实的、非正义的手段获取荣誉的人的堕落，因为那是不正当的。

124. 终结（*Fine*: The End）

视野中有一位衰老的男人，一切运行的方向都导向那里。他长着灰白胡须，头戴常春藤花环。他坐着，旁边有一颗正从东方升起的太阳，其光芒似乎已经到了西方。他右手托着一个锥体，上面有十个"M"；左手持一个正方形，上面有字母"Ω"。

年老体衰，因为他一只脚已踏入坟墓（*Grave*）；常春藤表示他缺乏支持（*Support*）。符号"Ω"表明终结（*End*），正如"α"（Alpha）表示开始（*Beginning*）一样；那十个"M"则意指一万。

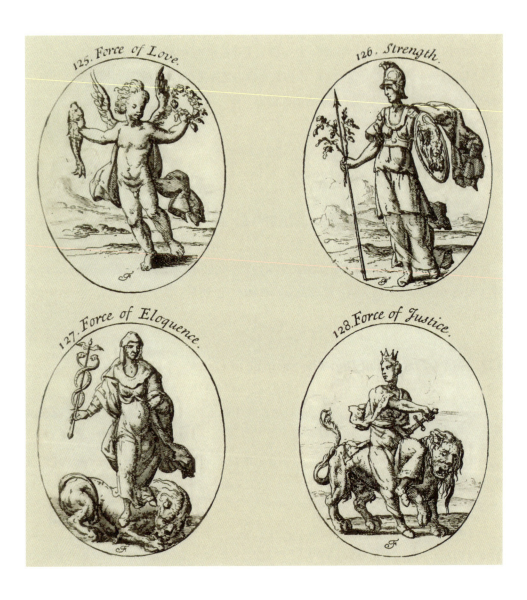

125. 爱的力量（*Forza d'Amore*: Force of Love）

一位赤身裸体的少年像丘比特那样微笑着，他肩生双翅，一手抓着海豚，一手拿着花环，借助于大海（Sea）和陆地（Land）展示着穿越整个宇宙的爱的力量。爱神的帝国有时是由坐在战车中的丘比特形象所暗示的。战车由一对狮子拉动，丘比特高举着手指向天空，箭与火焰从空中落下，没有人可以躲开，尤庇特也无法幸免。

126. 力量（*Fortezza*: Strength）

一位身穿盔甲的女子，笔直站立着。她身材魁梧，胸部丰满，头发粗糙，眼睛发亮。她一手握着橡树枝和长矛，另一只手挎着一面盾牌，上面装饰着狮子和野猪的图案。

所有这些都表示力量（Strength），橡树枝和盔甲表明身体（Body）和心灵（Mind）的力量；长矛表示由力量产生的优势（Superiority）；狮子和熊表示心灵和身体的力量，其中狮子行动适度，而野猪则愤怒地狂奔。

127. 雄辩的力量（*Forza sottoposta all'eloquenza*: Force of Eloquence）

一位女子，衣着得体且庄重，手持墨丘利杖，脚下有一头狮子。

这说明力量与力气让位于那些口若悬河者的雄辩术（Eloquence）。因为我们看到，那些不守规矩的暴民，尽管具有破坏性的危险，但他们一旦听到一位严肃的雄辩家历陈暴乱之危险时，便会很快平息下来，放下武器。狂暴的呼喊瞬间化为平静，他们乖乖服从于雄辩者的命令。

128. 正义的力量（*Forza alla Giustitia sottoposta*: Force of Justice）

一位女子，身穿皇族服装，头戴冠冕，正欲骑上一头狮子。她手持宝剑，宝剑表示正义（Justice），而狮子表示力量（Strength）。所以后者的力量要服从于前者，即正义。

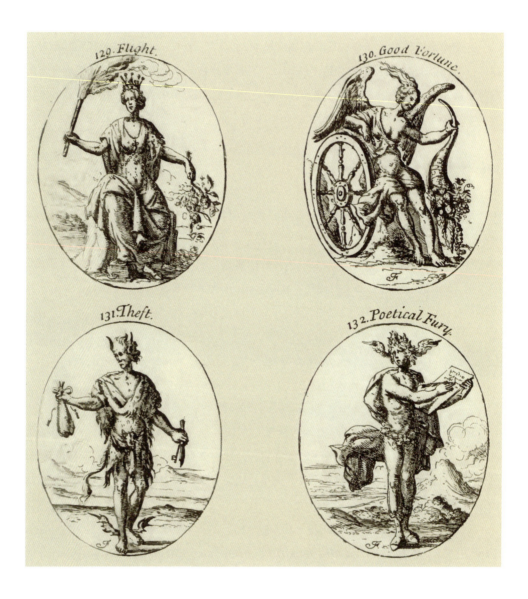

129. 转瞬即逝（*Fugacita*: Soon Fading）

一位女子身穿绿衣，衣上饰有珍珠宝石。她头戴金冠，一只手举着点燃的火把，配有箴言"去如闪电"（*EGREDIENS UT FULGUR*）；另一只手提着一束玫瑰，已凋谢褪色，花瓣有些已经掉落在地上。

玫瑰于清晨开出花朵，芳香四溢，欣欣向荣，到了傍晚便枯萎凋谢。它是尘世万物的脆弱的写照。

130. 好运（*Fortuna buona*: Good Fortune）

一位女子正要坐下，她右臂支撑在车轮而非天体仪上，左手持一支丰饶角。

正如车轮时而上行时而下行，命运也在变化。丰饶角表示她是世间财富（*Riches*）和美好事物的赠予者。车轮连续不断地处于运动中，因此命运无常，时刻变化，时而低落，时而上升。

131. 盗窃（*Furto*: Theft）

一位脸色苍白的年轻人，身披狼皮，赤裸着手臂和双腿，脚上长着翅膀。午夜时分，他一手拿着钱袋，一手攥着匕首和其他撬锁工具。他长着一对野兔的耳朵，似乎陷入恐惧之中。

年轻表明鲁莽（*Imprudence*），不愿接受警告；脸色苍白和野兔的耳朵，表示一直处在怀疑（*Suspicion*）和恐惧（*Fear*）之中，因此他喜爱黑暗（*Darkness*）。他披着狼皮，因为狼以掠夺（*Rapine*）为生。裸露表明他正处于困境（*Distress*）之中。脚长着翅膀，说明他背离了正义。

132. 诗兴大发（*Furor Poetico*: Poetical Fury）

一位活泼的年轻美男子，脸色红润，头戴桂冠，身体缠绕着常春藤。他摆出书写的姿势，却又转头仰望天空。

翅膀表明他才思敏捷（*Quickness* of his *Phansie*），赞颂之词天马行空，却仍保持着新鲜和青翠，就像常春藤和月桂树所暗示的那样。仰望天空，暗示他所写下的超自然事物的理念。

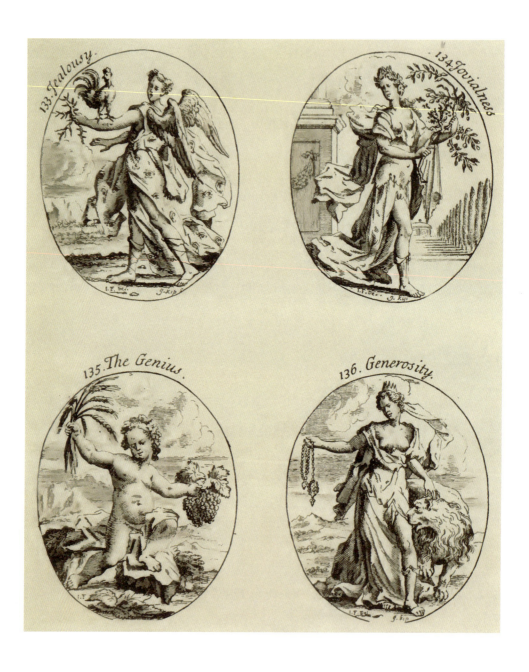

133. 嫉妒（*Gelosia*: Jealousy）

一位女子穿着粗布衣服，上面绣着耳朵和眼睛。她肩上长着翅膀，左臂上停着一只公鸡，拿着一束荆棘。

公鸡表示嫉妒（*Jealousie*）、警惕（*Vigilance*）和提出控诉（*Address*）；翅膀表示幻想的迅速（*Quickness*）；耳朵和眼睛表示留意去听、去看不起眼的举动或所爱之人的暗示；荆棘表示连续不断的麻烦（*Trouble*）和担忧（*Uneasiness*）。

134. 快活（*Gagliardezza*: Jovialness）

一位女子面容安详，眼神有点恍惚。她穿着浅色的衣服，头戴苋红花花环，双手捧着橄榄枝及其果实，树枝顶端有一个蜜蜂环绕的蜂巢。

苋红花表示稳定（*Stability*）和愉快（*Merriness*），因为它永不凋谢。橄榄枝和蜂巢表示欢乐（*Mirth*）和长寿（*Long Life*），而这些得益于蜂蜜。

135. 禀赋（*Genio*: The Genius）

一个裸体小孩面带微笑，头戴罂粟花环。他一手拿着玉米穗，一手提着葡萄。

禀赋被视为事物的一般保存者，以及对某些事物的偏好，因为它能带来乐趣。有些人热爱学习（*Learning*），有些人爱好音乐（*Music*），有些人则热衷于战争（*War*）。

古人利用禀赋来共同保存世间事物。在这些事物中，不仅人类有禀赋，甚至无知觉的事物也有其偏好。

136. 慷慨（*Generosita*: Generosity）

一位处女如此可爱，以至吸引了所有人的目光。她身穿金纱斗篷，左手搭在一头狮子的头上，右手提着珍珠宝石项链，仿佛要将它们当作礼物。

她的年轻表示从未消退的非凡勇气（*Courage*）和慷慨（*Generosity*）；裸露的胳膊，表示这种美德的特点是放弃所有利益，与人为善，不期待有所回报。狮子代表高贵（*Grandeur*）和勇气。

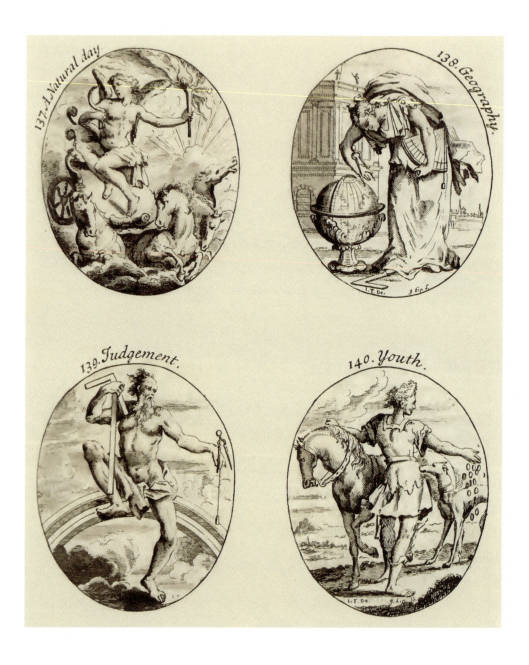

137. 自然日（*Giorno*: A Natural Day）

一个长着翅膀的男孩，手持圆环和火炬，身处云端的战车中。战车由四匹马拉着，其中一匹是白色的，一匹是黑色的，另外两匹是枣红色的，这意指一个自然日由四个部分组成，即清晨（*Rising*）和黄昏（*Setting*），正午（*Noon*）和午夜（*Midnight*）。那只圆环表示太阳环绕整颗星球一周所用的全部时间。

138. 地理学（*Geographia*: Geography）

一位老妇，身穿土黄色的服装，脚边有一个地球仪。她右手拿着圆规在地球仪上测量，左手拿着几何直角尺。

她的年迈表示这门技艺的古老（*Antiquity*）；圆规表示对土地的测量（*measuring*）和描绘（*describing*），这是真正的地理学；几何直角尺表示比例、长度、深度等数据的采集。

139. 判断（*Giuditio*: Judgment）

一个裸体男人正试图坐到彩虹上，他手上拿着直角尺、直尺、圆规和钟摆锤。

工具表示推理（*Discourse*）和选择（*Choice*），机智之人应该理解方法并能对任何事物作出判断。如果仅以一种方法来权衡一切事物，判断必然不会是正确的。彩虹表示多种经验启发人们如何做出判断，正如彩虹由不同色彩组成，太阳光使各种色彩彼此相邻。

140. 年轻人（*Gioventu*: Youth）

一位骄傲的翩翩少年，身穿多彩服装，他一侧有一只灰色猎犬，另一侧有一匹装备精良的马。他站在那儿好像要抛洒自己的钱财。

他骄傲自大，身边有一些动物表示着这位年轻人的特别爱好；肆意挥霍钱财，表示奢侈浪费（*Prodigality*）。他的服装表示心思多变（*frequent Altering*）。

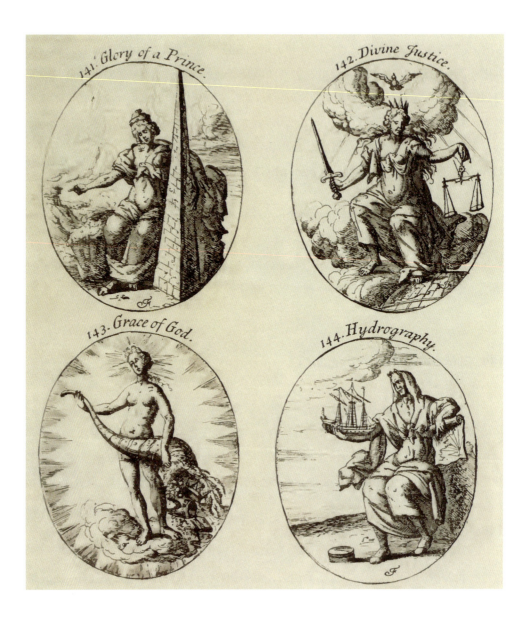

141. 王侯的荣耀（*Gloria de Prencipi*: Glory of Princes）

一位非常美丽的女子，前额戴着一只金圈，上面镶嵌着许多珍宝。她金色的卷发意指王侯拥有的高尚思想（*magnanimous Thoughts*）。她抱着一座金字塔，意指王侯的荣耀（*Glory*）使那些宏伟的建筑得以建成，以昭示后世子孙。

142. 神圣的正义（*Giustitia divina*: Divine Justice）

一位俊美的女子，头戴金冠，上面有一只鸽子放射着光芒。她头发散开，右手持一把出鞘的剑，左手提着天平，脚下踩着地球仪。

冠冕和地球仪表明她的力量（*Power*）凌驾于尘世之上，天平表明正义（*Justice*），剑表示对罪恶之人的惩罚（*Punishment*），鸽子代表圣灵（*Holy Ghost*）。

143. 神的恩典（*Gratia di Dio*: The Grace of God）

一位十分可爱的少女，赤身裸体，头上戴着恰到好处的头饰。她将金色的卷发盘起，周身焕发着光辉。她双手持丰饶角，从中倾倒出许多有用之物。一束光在四周闪耀着，甚至普照了大地。

赤身裸体表示她的天真无邪（*Innocence*），无需任何外在装饰。她分发的恩惠和美好事物，表明它们全都来自天国。

144. 水文学（*Hidrografia*: Hydrography）

一位老妇身穿银装，其底色类似于大海的波浪，上部则有星辰点点，她一手拿着航海图和圆规，一手托着一艘船，身前的地上放着一只航海罗盘。

她的服装意指水（*Water*）和水的运动（*Motion*），这是水文学的主题。罗盘有助于校准和描述，航海图则标明了所有海风（*Winds*）和可靠的航道。

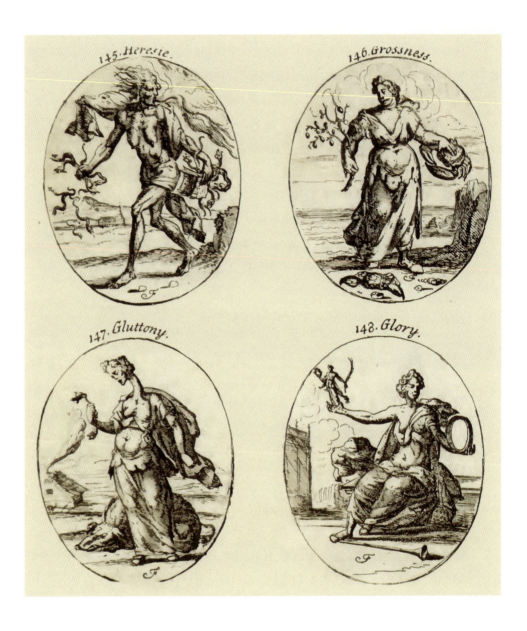

145. 异端（*Heresia*: Heresie）

一位老巫婆，身体瘦弱，外表丑陋，口中喷出火焰。她的头发杂乱地披在胸前，身体几近全裸，双乳下垂。她左手拿着一本合着的书，群蛇正从中钻出，她似乎正用右手将这些蛇散布出去。

苍老表示根深蒂固的怨恨（*Malice*）；丑陋是因为丧失了信仰（*Faith*）之光；火焰表示她不虔诚的主张（*Opinions*）；下垂的双乳表明她活力枯竭，已无法滋养出良好的作品；散布毒蛇表示传播异端邪说。

146. 肥胖（*Grassezza*: Grossness）

一个臃肿肥胖的女人，右手攥着上面结满果实却没有叶子的橄榄枝，左手抓着一只螃蟹。

橄榄枝表示肥胖（*Fatness*）；月渐圆时，螃蟹便会肥满，这或许是月亮的特殊性质造成的，也有可能是因为满月之时，螃蟹可以依靠月光获得更顺当的捕食机会。

147. 暴食（*Gola*: Gluttony）

一个女人，身穿黄褐色长袍，长着长长的鹤脖子和很大的肚子，身旁卧着一头阉猪。

肚子表示贪食（*Gormandizing*），她将自己的胃当作上帝。铁锈色或黄褐色的长袍表明，如同锈迹侵蚀铁器，暴食正吞噬着她的身体（*Substance*）。阉猪也意味着暴食（*Gluttony*）。

148. 荣耀（*Gloria*: Glory）

她的上半身近乎全裸，左手托着一个球体，上面标着十二星宿；右手托着一尊小人像，这人像一手抓着棕榈枝，一手拿着花环。

赤身裸体暗示她不需要着色（*Painting*），她的行为始终为人所见。球体表示世俗的想法并不要求她像神仙那样做出英雄的行为。手捧的胜利女神（*Victory*）表示她们密不可分，相互促成。

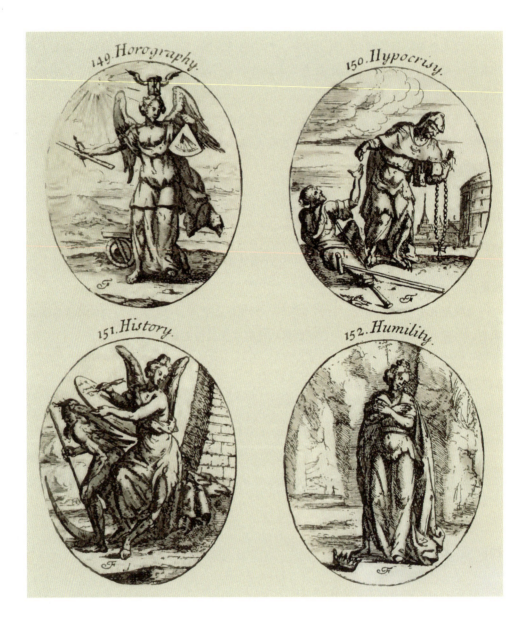

149. 计时（*Horografia*: Horography）

一位长着翅膀的年轻姑娘，身穿天蓝色短袍，头顶着沙漏，右手提着刻度测量仪，左手拿着一只日晷。她的头顶上方有一颗太阳，光芒四射，日晷上的阴影指向当下时刻。

她的年轻表示时间持续不断地更新着它们的进程；被截短的外套以及翅膀表示时光的飞逝（*Rapidity*）；天蓝色表示未被云层遮蔽的晴朗（*Sereness*）；沙漏表明夜晚的时间，正如日晷显示白天的时间。

150. 虚伪（*Hippocresia*: Hypocrisy）

一位身体瘦弱、脸色苍白的女子，身穿亚麻与羊毛混织的服装，头偏向左侧，纱巾覆盖住大部分额头。她还拿着念珠和弥撒经书，并从衣服中伸出手臂，将钱财赠予一旁的穷苦人。她长着狼的腿和脚。

亚麻和羊毛混织的服装中，亚麻表示怨恨（*Malice*），羊毛表示简单（*Simplicity*）；她低着头披着纱巾，表示虚伪（*Hypocrisy*）；布施之举表示虚荣（*Vain-glory*）；她的脚表示虽然她外表看似羔羊，但内心却是一头饥饿的狼（*Wolf*）。

151. 历史（*Historia*: History）

一位天使一般的女子，长着一双巨大的翅膀，正回头看向身后。她正在一张椭圆形的桌上写作，桌面由农神背着。

翅膀表示她进行着伟大的探索（*Expedition*），以公布所有事件；她向身后看，表示她为后世子孙（*Posterity*）工作；白色长袍表示真理（*Truth*）和真诚（*Sincerity*）；身旁的农神，表示这些行为的时间（*Time*）和精神（*Spirit*）。

152. 谦卑（*Humilta*: Humility）

一位处女，全身穿着白色的服装，双臂交叉于胸前。她斜着头，脚边有一只金冠。

白色长袍表明产生谦恭（*Submission*）的纯洁（*Purity*）心灵；她低着头表示对自己过错（*Faults*）的忏悔（*Confession*）；脚踏着金冠表明谦卑而不屑于尘世的富贵。

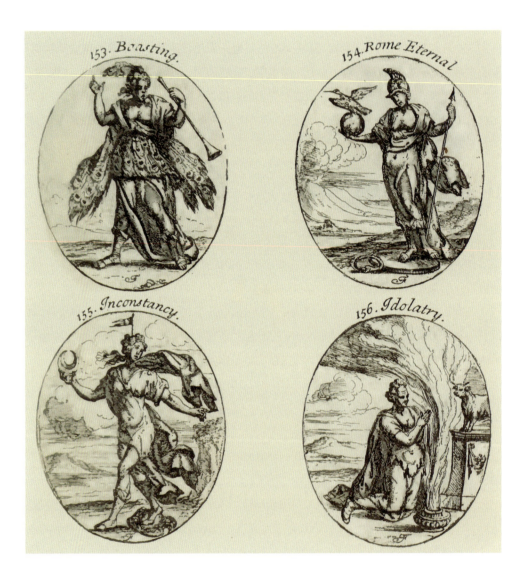

153. 吹嘘（*Jattanza*: Boasting）

一位惺惺作态的女子，身披孔雀羽毛，左手拿着喇叭，右手在空中挥动着。

孔雀羽毛表示骄傲（*Pride*），它是吹嘘之母；喇叭表示自我吹嘘，人们用自己的气息吹响喇叭，自负的吹嘘者因宣扬自己的行为而感到愉悦。

154. 永恒的罗马（*Roma Eterna*: Rome Eternal）

一座戴着头盔的人像，她左手挂着一个顶端有三角形尖头的长矛；右手托着一个球体，球上站着一只长喙鸟；脚边有一面小盾和一条盘成一个圆圈的蛇，盾和蛇表示永恒（*Eternity*）。那只鸟是凤凰（*Phenix*），它会在自己的灰烬中重生。

155. 反复无常（*Incostanza*: Inconstancy）

一位身穿蓝衣的女人，脚踩着一只大螃蟹，螃蟹好像是十二宫里面的巨蟹宫。她用手举起一弯月亮。

螃蟹表示犹豫不决（*Irresolution*），走路时而前进时而后退，如同优柔寡断之人。月亮表示多变（*Changeableness*），它没有一刻保持相同的模样。蓝色是海浪的颜色，也是极端易变的。

156. 偶像崇拜（*Idololatria*: Idolatry）

一位盲女跪在地上，正向一尊公牛铜像进香。

失明是因为她没有正确认识到底应该主要尊敬与崇拜谁。无需进一步说明，因为她盲目崇拜那些造物的举动，本该只用来崇拜造物主。

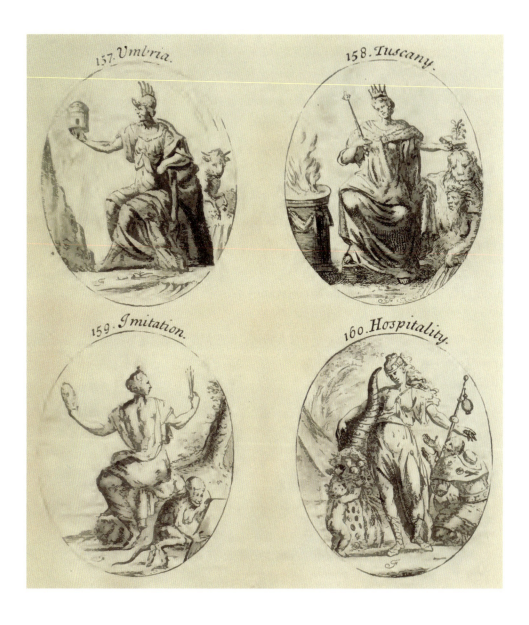

157. 翁布里亚（*Umbria*: Umbria）

一位老妇人，戴着头盔，身着古装，坐在巍峨的群山之间。她将一座庙宇举到阴影之外，胳膊倚靠在一块岩石上，从那里涌出湍急的溪流，溪流上方则现出一道彩虹。她一侧有一对双胞胎，他们手捧丰饶角；另一侧有一头巨大的白色公牛。她的四周环绕着群山和广袤的平原，这都展现了那个国度的景色（*Prospect*）。

158. 托斯卡纳（*Toscana*: Tuscany）

一位衣着华丽的女子，周身裹着一件饰有貂皮的斗篷，头戴大公的冠冕。她的左侧有几件武器，还有由一位长头发、胡须浓密的老人所代表的亚诺河（*Arno*），他正懒洋洋地倚靠着一只瓮，有水从瓮中流出。老人戴着山毛榉花环，身边躺着一头狮子。在女子的右侧有一个古祭坛，里面燃烧着大火。她坐在画面的正中间，根据异教习俗，身穿祭祀服装，左手持紫罗兰和书，意指托斯卡纳的美丽（*Beauty*）和学识（*Learning*）。

159. 模仿（*Imitatione*: Imitation）

一位女士，右手持笔，左手拿着面具，脚边有一只猿猴。

笔是模仿色彩这门艺术的工具，也是模仿自然形象或艺术形象的工具。面具和猿猴说明对人类行为的模仿（*Imitation*）；猿猴模仿人类，面具则在舞台上用来模仿人的仪态（*Deportment*）。

160. 好客（*Hospitalita*: Hospitality）

一位可爱的女子，额头上戴着一只镶嵌了珠宝的金头箍，张开双臂宽慰着别人。她右手持装满生活必需品的丰饶角，身穿白色服装，披着红色斗篷。在她抱着的丰饶角下方有一个赤裸的婴儿，好像正要与她分享水果。一位流浪者跪在地上。

她漂亮，因为慈善工作被神所认可。金头箍表示她一心只想着仁慈（*Charity*），白色服装表明好客应是纯粹的。

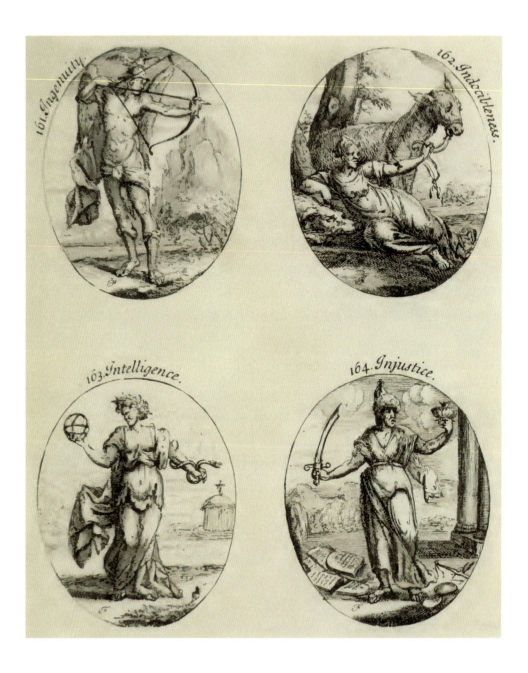

161. 机智（*Ingegon*: Ingenuity）

一个活力四射的年轻人，外表勇猛，戴着的顶饰是一只鹰的头盔；他的肩膀上长着彩色的翅膀，手持弓箭，好像正要把箭射出去。

他的年轻表明智慧永不老化；外貌展现了力量（*Strength*）和活力（*Vigour*）；老鹰表示慷慨（*Generosity*）和高傲（*Loftiness*）；弓和箭表示求知（*Inquisitiveness*）和敏锐（*Acuteness*）。

162. 桀骜不驯（*Indocilità*: Indocility）

一位女子，脸色红润，总是躺着。她一手牵着毛驴的缰绳，这毛驴上了嚼子；右肘倚在一头卧在地上的野猪身上。女子头戴一顶黑兜帽。

躺在地上，意味着她桀骜不驯（*Indocility*），无法起身却坚持与由驴子暗示的无知（*Ignorance*）为伴。猪表示麻木（*Insensibility*）和愚蠢（*Stupidity*），至死也没有改变。兜帽表示黑色不会受其他颜色影响。

163. 智力（*Intelligenza*: Intelligence）

一位女子，穿着金色绉纱长袍，头戴花环，一手拿着一个球体，一手抓着一条蛇。

金色长袍表明她永远如金子般灿烂和珍贵，厌恶卑鄙的观念。球体和蛇表示她潜行至自然事物的基本原理之中。自然事物虽不及超自然之物完美，但却更适合于我们活动的领域。

164. 不公（*Ingiustitia*: Injustice）

一个男人，身上穿着一件满是斑点的白色衣服，他一手持剑，一手端着高脚杯。法典散了一地。他右眼失明，脚踩天平。

他的服装表示不公是精神的腐败（*Corruption*）和污染（*Stain*）。法典破散表示它们不被遵从（*Non-observance*）并被行恶者（*Malefactors*）所藐视。天平暗示人们忽视适当地权衡法律问题。右眼失明意味着他只能用左眼看东西，即只看到他自己的利益。

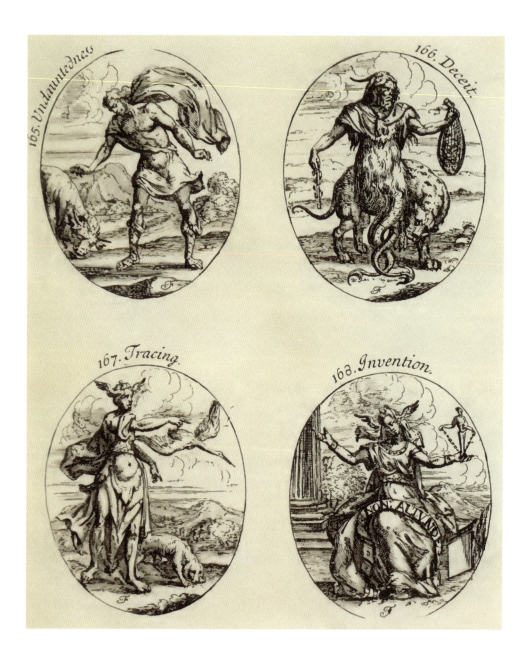

165. 无畏（*Intrepidità*: Undauntedness）

一位活泼的年轻人，穿着白红相间的衣服，展示着裸露的双臂，似乎正准备承受一头公牛的撞击。

他的双臂表明他对自己的勇气（*Valour*）有信心（*Confidence*），去迎战那头被激怒的凶猛公牛，需要有孤注一掷的力量才能够抵挡住它；无畏是超乎常人的勇气和胆量，当一个人为了完成自己设定的目标，而不畏惧他人恐惧之事时，我们才称他无畏。

166. 欺诈（*Inganno*: Deceit）

一个男人，身披羊皮，下半身是两条蛇尾。他一手提着钓钩，一手抓着一张装满鱼的渔网。一头黑豹跟在他的身边，将头伸到他的两条腿之间。这表示他通过欺骗来捕鱼；藏起了头的黑豹，以及披在身上的柔滑羊皮，都迷惑着其他野兽。两条蛇尾表明欺诈（*Deceit*）。

167. 追踪（*Investigatione*: Tracing）

一位女子，头上长着翅膀，衣服上爬满了蚂蚁。她举起右臂，用食指指向一只鹤；另一只手的食指则指向一条猎犬，嬉戏之后它正嗅着地面的气味。

翅膀表示智力的提升（*Elevation*）；蚂蚁总是在搜寻对自己生计最实用的东西；鹤表示好问之人，它们会去调查远方崇高的事物。

168. 创意（*Inventione*: Invention）

技艺的情人身穿白色长袍，长袍上写着："非从别处而来（*NON ALIUNDE*）。"她头上长着一对小小的翅膀，一手捧着自然女神的雕像，一手的护腕上写着箴言"为了工作"（*AD OPERAM*）。

年轻表示大脑中有许多精神，创意就是在那里形成的；白色长袍表示创造的纯粹性（*Pureness*），它无法利用他人的劳动，正如箴言所述；翅膀表示思维的提升（*Elevation*）；裸露的臂膀表示她永远在行动（*Action*），而行动是创意的生命；自然女神的雕像则展示了她的创意。

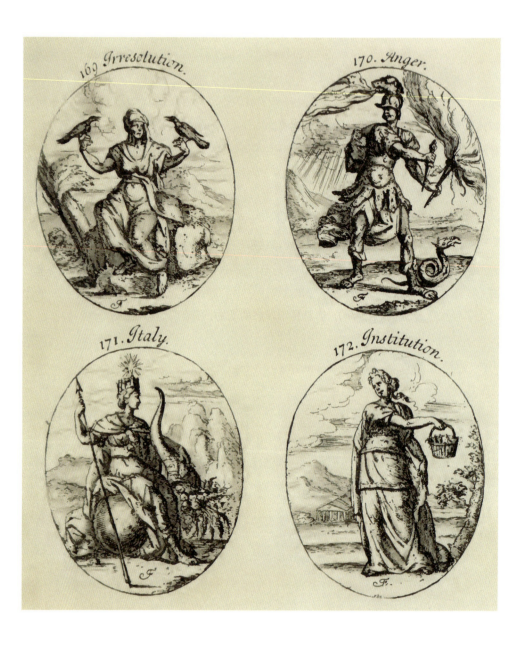

169. 优柔寡断（*Irresolutione*: Irresolution）

一位坐着的老妇，头上缠着黑布，两只手上各停有一只乌鸦，它们似乎在呱呱叫着。

她坐着是因为知道处理事情很难，没有考虑好何为上策。年老，因为长期的经验使人犹豫不决。乌鸦像是在发出"明天，明天"（CRAS，CRAS）的叫声，因为人们在本该迅速处理事情时却日复一日地向后拖延。黑布表示她思想晦暗不明（*Obscurity*），这使她身处困境之中。

170. 愤怒（*Ira*: Anger）

一位年轻人肩膀浑圆，脸部肿胀，两眼放光。他额头圆凸，鼻子尖削，鼻孔张开。他全副武装，头顶装饰着熊头，熊嘴中喷出火焰和烟雾。他一手持一把出鞘之剑，另一手握着点燃的火炬，全都呈红色。

年轻意味着易怒（*Anger*），熊是易于暴怒的动物；剑表明愤怒已控制了它；肿胀的面颊表示愤怒往往通过血液沸腾从而改变人的外貌，点燃双眼。

171. 意大利（*Italia*: Italy）

一位女子长相清秀，身穿华服，披着斗篷。她正坐在一颗球形仪上，头戴塔楼样式的冠冕。她一手握着权杖，一手揽着丰饶角，头顶有一颗明亮的星星。所有这些都表示她是世界的女主人，因为她代表了武器（*Arms*）和技艺（*Arts*），以及一切美好事物的美丽（*Beauty*）与丰富（*Plenty*）。

172. 制度（*Istitutione*: Institution）

一位女子，右手提一只小篮子，里面装着几只燕子，据说这是埃及人表示制度的象形文字，是欧西里斯（*Osyris*）和克瑞斯（*Ceres*）带给凡人的恩惠，人们从他们那里接受了生活的法则和耕种田地的戒律。在这里欧西里斯代表尤庇特，克瑞斯则代表谷物女神。

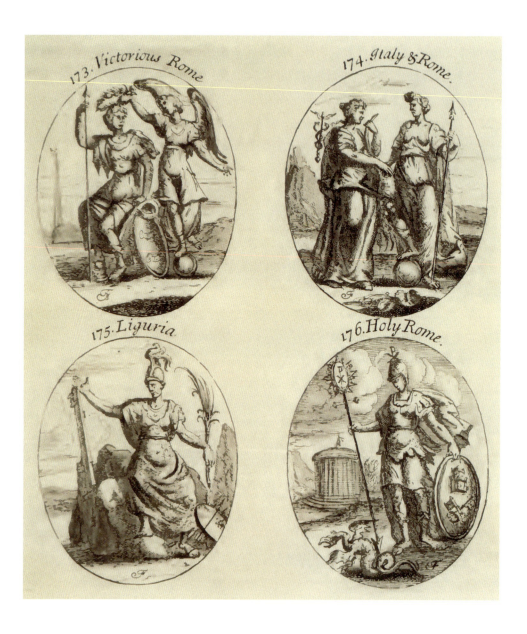

173. 胜利的罗马（*Roma Vittoriosa*: Victorious Rome）

罗马坐在三只小圆盾上，右手持矛。长着翅膀的胜利女神（*Victory*）站在她身后，脚踏圆球，将一顶桂冠戴到罗马头上。讨论胜利的罗马是多余的。

174. 意大利和罗马（*Italia&Roma*: Italy and Rome）

在穆提乌斯·克尔杜斯（*Mutius Cordus*）像章上可以看到意大利和罗马相对而立，意大利位于右侧，身后带着墨丘利之杖，她代表雄辩（*Eloquence*）、学科（*Discipline*）和自由艺术（*Liberal Arts*），这些都是从意大利繁荣起来的。她左臂抱着一支丰饶角，因为她统治意大利靠的是联盟（*Union*）与和睦（*Concord*）。

175. 利古里亚（*Liguria*: Liguria）

一个瘦弱的女人坐在石头上，身披金色祭服，高举右臂，手掌中有一只眼睛，左手持棕榈树枝。她右侧竖着一支船舵，左侧有一面盾牌和两三枚飞镖。

瘦弱的她坐在石头上，表明了这个省份的贫瘠（*barren*）；她的黄金祭服代表当地人拥有的财富（*Riches*）。棕榈表示这个地区每年从这一植物中获得巨大荣耀（*Honour*），因为每年大斋期教皇都要用棕榈树枝来祈福（*blesses*）和布施（*distributes*）。船舵表示他们善于管理航海事务。

176. 神圣罗马（*Roma santa*: Holy Rome）

一位女子全副武装，身披绣着金丝的紫色祭服，头盔顶饰为一个字符。她右手持长矛，矛的顶端为一宝石王冠，上面刻着与头盔顶相同的字符，字符下面还有一个交叉形状的符号，长矛之下有一条蛇。她左手持一面饰有纹章的盾牌，底色为红色，上有两把交叉着的钥匙，一把为金色，一把为银色，钥匙上方有一顶主教冠。

紫色是罗马国王（*Kings*）、元老（*Senators*）和皇帝（*Emperors*）的服装的颜色，现在则是红衣主教（*Cardinals*）和教皇（*Popes*）的衣服的颜色。蛇象征偶像崇拜（*Idolatry*），由古蛇（Old Serpent）传入。

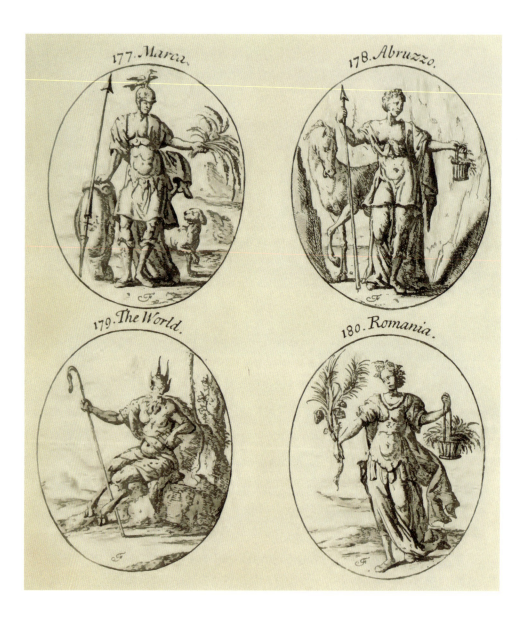

177. 马尔卡（*Marca*: Marca）

一位可爱的女子面容颇有男子气概，她一只手置于盾牌上，其上横着一条玉筋鱼（Launce）。她戴着头盔，顶饰为一只鹊；另一只手拿着玉米穗，正要将它们送出。一条狗在她身旁。

她漂亮是因为这个国度河流、山川、山谷、平原众多，格外美丽。武器表明这里的士兵都很优秀。鹊是战神（*Mars*）之鸟，这片土地以前被称作"皮切诺之地"（*Ager Picenus*），因人民好战而闻名。

178. 阿布鲁佐（*Abruzzo*: Abruzzo）

一位身材魁梧的女子，身着绿装，立于群山之间。她右手持矛，左手伸出，提着一只装满番红花的篮子，身旁立着一匹良驹。

她站立着，代表土壤（*Soil*）的性质。她身穿绿色服装，身材结实强壮，因为当地居民正是如此。番红花表示这里的物产（*Product*），那匹马也一样。

179. 宇宙（*Mondo*: The World）

他是长着山羊脸的潘神，他皮肤晒得黝黑，前额长着犄角。他没穿衣服，只披着豹皮，一手持着前端是牧羊人的弯钩的木棍，一手拿着七管乐器。它的下半身看上去像一只粗野的公山羊。

潘（*Pan*）这个词意指宇宙（*Universe*），古人用这一形象来译解世界，双角则代表太阳（*Sun*）和月亮（*Moon*）。

180. 罗马尼亚（*Romagna*: Romania）

一位女子，她头上戴着的美丽花环是由菩提树叶、花朵以及茜草编织而成的。她右手拿着松树枝，上面长着松果；左手提着一篮谷米，里面还有一些青豆苗。

所有这些植物都表示这个地区盛产的作物，它们在这里生长得比其他地方都要好，产量也很高。

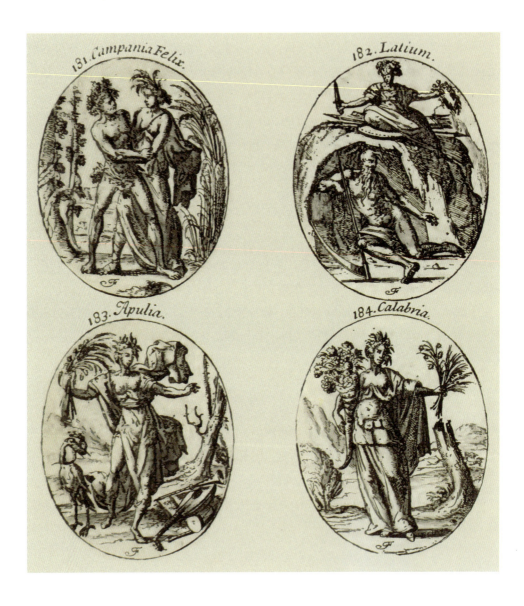

181. 坎帕尼亚·菲利克斯（*Campagna Felice*: Campania Felix）

巴库斯（*Bacchus*）和克瑞斯（*Ceres*）正在摔跤，二人不分上下。巴库斯头戴葡萄藤花冠，上面结着葡萄；克瑞斯则头戴玉米穗。巴库斯身旁有一棵榆树，上面缠绕着葡萄藤；而在克瑞斯那边则是一片玉米地。

所有这些图像都表示面包（*Bread*）和葡萄酒（*Wine*）的富足，他们互不服输，正如面包和葡萄酒的产量也不相上下。

182. 拉丁姆（*Latio*: Latium）

这是年迈的萨杜恩（*Saturn*）的形象，他长着长胡子，坐在洞穴中，手持一把镰刀。洞穴上头有一位女子正坐在各种武器之上，她头戴繁花，左手拿一桂冠，右手持一把剑。

拉丁姆是意大利最有名的区域，由萨杜恩所代表。当萨杜恩从他的儿子尤庇特那里逃离之后，隐藏于此，此地因而得名。镰刀表示他传授农艺（*Agriculture*），女子代表罗马（*Rome*），她正将其所有荣耀传与拉丁姆。桂冠表示胜利（*Victory*）。

183. 阿普利亚（*Puglia*: Apulia）

一位女子，皮肤被太阳晒得黝黑，身披薄纱，其上点缀着狼蛛。她正翩翩起舞，头戴橄榄枝花环，一只手抓着玉米穗。她身边有一只鹳，它正叼着一条蛇；她的另一边有一些乐器。

她的肤色和服装表示这个地区的高温（*Heat*）。薄纱上点缀的狼蛛只在这个省份才有发现，它们毒效各有不同（*Variety*），一旦被咬，有的人跳舞，有的人大笑，不一而足。乐器则表示可以通过音乐（*Music*）来治疗这些症状。鹳表示对蛇的捕杀（*Killing*），因此杀死鹳便意味着死亡。玉米穗表示小麦（*Wheat*）和稻米（*Rice*）等作物的丰足。

184. 卡拉布里亚（*Calabria*: Calabria）

一位褐色皮肤的女子面容清秀，穿一身红衣。她一手持被甘露打湿了的花束，一手捧着金雀花，脚边有一些甘蔗。

她褐色的皮肤、红色的衣服，代表太阳高温的作用，而太阳是她的朋友；花束表示落在榆木上的雨露（*Manna*）；葡萄表示葡萄酒（*Wine*）的富足；甘蔗表示这里盛产糖（*Sugar*）。

102　里帕图像手册

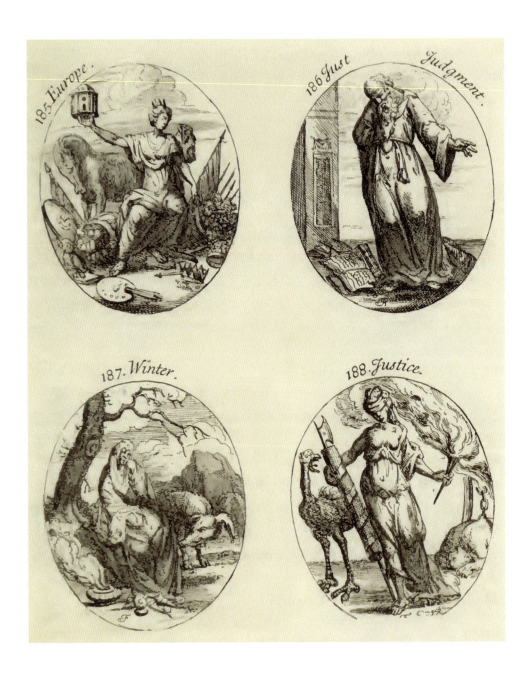

185. 欧罗巴（*Europa*: Europe）

一位女子身穿多彩而华贵的服装，坐在两只交叉摆放的丰饶角中间，一只丰饶角装满了各种谷物，另一只盛满了黑白葡萄。她右手托起一座神庙，左手食指指向另一边的权杖和王冠。一匹马立于战利品和武器之间，地上有一本书，上面有一只猫头鹰。很多乐器散落在她的身边，一旁还有一块画师的调色板，上面插着几支笔。

这些都表明世界的主要部分，即宗教（*Religion*）、艺术（*Arts*）和武器（*Arms*）。

186. 公正审判（*Giuditio giusto*: Just Judgment）

一位男子身穿庄重的长袍，把一颗人心作为珠宝佩戴着，上面刻着真理的图像。他斜着头站立，目光聚焦在脚边打开的法典上。这象征着一位法官的正直（*Integrity*），他永远不该将目光从法律的公正上移开，而应注视赤裸裸的真相。

187. 冬（*Invernata*: Winter）

一位老妇身披一件长长的毛皮斗篷，蒙着脑袋，神色悲哀。她用裹在衣服里的左手托着脸，眼中含着泪水。她身旁有一只野熊和一个火盆，这些都表明这寒冷的季节。

188. 正义（*Giustitia*: Justice）

一位处女穿着一身白衣，眼睛被蒙住。她右手持罗马束棒，其顶端插着一把斧子；左手握火炬，身边有一只鸵鸟。

白色表明她应纯洁无瑕（*spotless*），处事冷静（void of *Passion*），对人一视同仁（without *Respect* of Persons），正如她被蒙住的双眼所表示的。罗马束棒表示对轻罪处以笞刑（*Whipping*），对十罪不赦的罪犯则要斩首。鸵鸟表示凡事无论有多棘手都应反复思考，正如鸵鸟迟早能消化坚硬的铁。

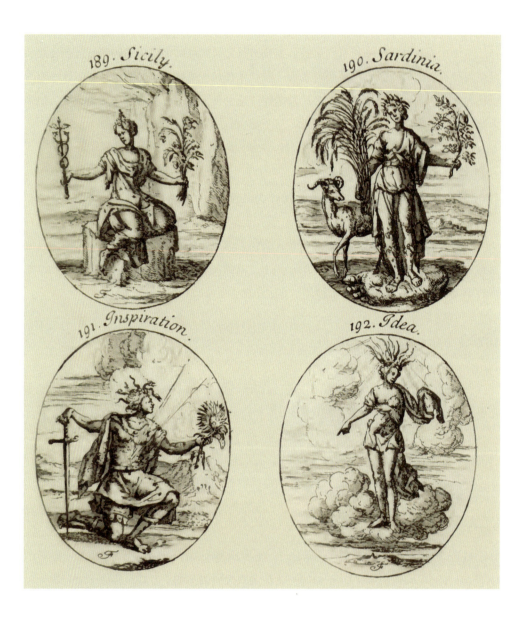

189. 西西里（*Sicilia*: Sicily）

一位十分漂亮的女子坐在一块四周环水的三角形之地上。她头上饰有华丽的宝石，右手持墨丘利之杖，左手拿着一束花，里面混杂着罂粟和玉米穗。她身后是正喷发出火焰和烟雾的埃特纳火山（*Aetna*）。

她漂亮，表示这座岛美丽而富有；宝石表示西西里人心灵手巧（*ingenious*），以创造力而闻名；墨丘利之杖表示他们的口才，他们是演说术（*Oratory*）和田园诗的创造者；玉米穗表示她是意大利的粮仓；埃特纳火山则位于西西里岛上。

190. 撒丁岛（*Sardegna*: Sardinia）

一个身材健壮匀称的女人脸色呈黄褐色，她站在一块石头上，这石头形如人的脚底而四周环水。她头戴橄榄枝花环，身穿绿衣，手中拿着玉米和野芹，身边有一只羚羊。

棕褐色表示这座岛屿的高温（*Heat*）；花环表明岛上生活安宁（*Peace*），那里从不生产进攻性武器；玉米是那里的盛产之物；撒丁草（*Herb Sardonia*），谁吃了它就会笑着死去。羚羊只存在于这座岛和科西嘉岛（*Corsica*）上，脚底形的石头表明了这座岛屿的形状。

191. 启迪（*Ispiratione*: Inspiration）

一个繁星闪耀的夜晚，一束闪耀的光照射在一位年轻男子的胸膛上。他身穿黄色服装，打着结的头发里夹杂着蛇。他仰望天空，一手持出鞘之剑指向地面，一手捧着向日葵。

星光灿烂的天空意指激发人灵感的神恩（*Grace of God*）。头发等表示罪人只有粗野和可怕的想法。仰望天空表示如果没有神恩和启迪，精神无法超脱世俗事物。向日葵表示罪人一旦获得启迪，就会全心全意地皈依上帝，正如向日葵永远朝向太阳。

192. 理念（*Idea*: Idea）

一位美丽的女子被带入空中，她仅以一件细白薄纱裹体。她的头顶有火焰在燃烧，前额佩戴着金环，其上镶嵌着宝石。她将"大自然"的图像（*Image of Nature*）搂在怀中哺乳，手指着下方的一个美丽国度。

身处空中是因为她不是有形之物，也因此永恒不变；赤裸着身体表示免除了肉体的激情；白色薄纱表示理念的纯粹性（*Purity*），它不同于任何有形之物；金环表示理念的完美（*Perfection*），是万物的典范；所指的国度，表示下层的物质世界。

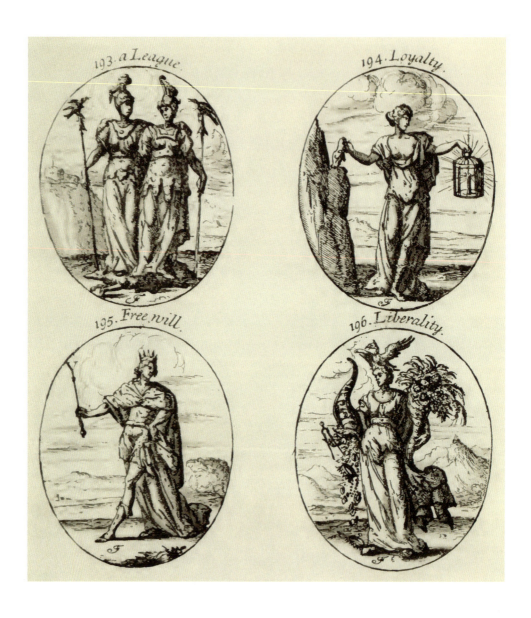

193. 同盟（*Lega*: A League）

两位戴着头盔的女子相互拥抱着，她们各持一杆长矛，其顶端分别栖息着苍鹭和乌鸦。

全副武装和相互拥抱表示她们协同一致（Concord），用武器（Arms）相互帮助。两只鸟是她们脚边的狐狸的敌人，它们会一起攻击狐狸，因为狐狸是它们共同的敌人（Enemy）。

194. 忠诚（*Lealta*: Loyalty）

一位女子穿着轻薄的衣衫，凝视着手中点亮的提灯。她的另一只手拿着面具，上面有许多裂痕。她站在那儿，好像要将面具抛向一面墙。

轻薄的服装表明忠诚之人的言辞应伴以真诚（Sincerity）。提灯表示人应保持内外一致的品质，正如提灯从内向外散发出相同的光线。面具表示她鄙视所有的假象（feigning）、双重意义（double Meaning）和含糊其辞（Equivocation）。

195. 自由意志（*Libero arbitrio*: Free Will）

一位少年身穿多彩的贵族服饰，头戴冠冕，手持权杖，权杖顶端是希腊字母 γ。

他年轻而要以恰当的方式达到目的，谨慎（Discretion）必不可少。他的穿着、冠冕和权杖意指他的绝对权利。不同的色彩表明他不是一成不变的，而是可以通过不同方式采取行动。字母 γ 表明人的两种生活方式，即美德和邪恶，就像这一字母分叉的顶端。

196. 慷慨大方（*Liberalita*: Liberality）

一个女人前额方正，身披白纱，头顶有一只老鹰。她一手倾倒着一只丰饶角，从中落下宝石和一些其他珍贵之物；另一手抱着装有水果和鲜花的丰饶角。

她的双眼和前额如同狮子，那是最为慷慨的无理性的生物。老鹰表示慷慨大度（Liberality）的习性，因为它常常将自己的猎物留给其他鸟儿。两只丰饶角表明慷慨的精神是应该行善事，而不为虚荣（Vain-glory）。白纱表示她既没有阴谋诡计，也不期待获得什么利益（Interest）回报。

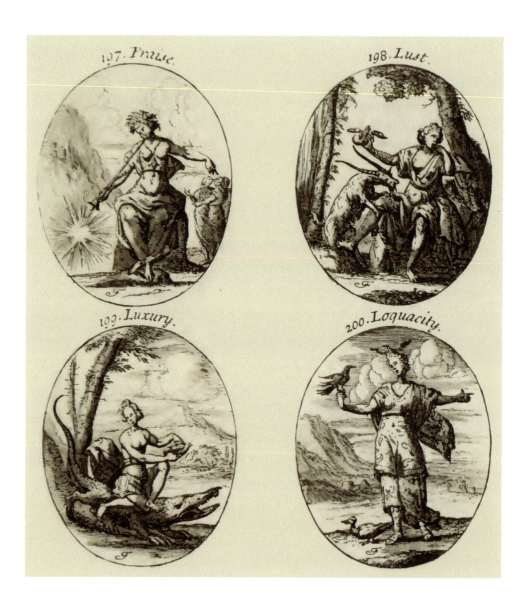

197. 赞美（*Lode*: Praise）

一位美丽女子身穿一身白衣，胸前佩戴一枚墨绿色宝石，头戴玫瑰花环。她右手拿着一只小号，从中射出夺目的光辉；左臂伸出，好像正指着一些特别的人。

美丽是因为没有什么比赞美更令我们耳朵愉悦了。墨绿色和玫瑰表示赞美（*Praise*），因为那些佩戴者总能得到所有人的称赞和表扬。小号表示那些获赞者的名声（*Reputation*）。她正指着那些值得被赞扬的人。

198. 情欲（*Libidine*: Lust）

一位可爱俊俏的女子将一头粗糙的黑发在两侧太阳穴处编成辫子，淫荡的双眼放着光。她鼻子朝上，以肘部斜撑着身子，手举一只蝎子。她身旁有一只公羊，还有一根葡萄藤。

蝎子是情欲（*Lust*）的标志，公羊同样如此。她的姿态表示无所事事（*Idleness*），也正是这种状态带来了情欲。酒是情欲的表征，因为"如果没有谷神和酒神，爱神就没有生机"（*Sine Cerere & Baccho friget Venus*）。

199. 奢侈（*Lussuria*: Luxury）

一位年轻的女子，头发优雅地盘着。她赤裸着身体，坐在一条鳄鱼身上，炫耀着手中的松鸡。

赤裸是因为奢侈既浪费财富又败坏灵魂；鳄鱼因其繁殖力而表示奢侈（*Luxury*）；拴在右臂上的鳄鱼齿，如人们所说，表示刺激欲望。

200. 饶舌（*Loquacità*: Loquacity）

一位年轻的女子张着嘴，身穿颜色会变的塔夫绸衣服，上面点缀着蟋蟀和舌头。她头顶的冠冕上停着一只正叽叽喳喳鸣叫的燕子，手中还停着一只喜鹊。

喜鹊表示烦扰耳朵的唠叨（*Prating*），舌头同样表示太过贫嘴（*Talkativeness*），头上的燕子表示唠叨扰乱了安静用功之人的头脑，脚边的鸭子表示没完没了的多嘴。

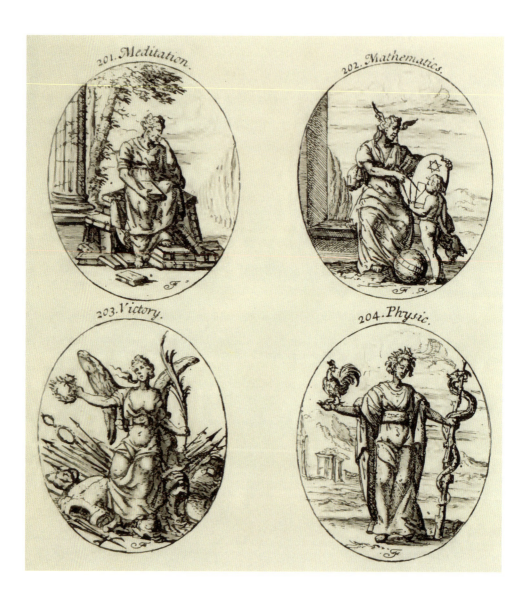

201. 沉思（*Meditatione*: Meditation）

一位成熟的女子，外貌严肃端庄。她正坐在一堆书上，呈现出思考问题的姿态，左膝上有一本合着的书。她以手撑头，思考着书中的某些段落。

严肃与她年龄相符；她以手撑头表示思想（*Thoughts*）的分量（*Gravity*），这些思想都将被实行，不会随意而为；合着的书表示她对知识（*Knowledge*）的反思（*reflecting*），以形成正确的观点。书中包含着各种自然原理（*natural Principles*），借此人们可以探究真理。

202. 数学（*Mathematica*: Mathematics）

一位中年女子披着透明白纱，头上有对翅膀。她左手持星象仪，右手拿着圆规正画着一些图形。她好像正要说话，像在指导一个孩子。

上了年纪因为获得这门学问的知识需要时间（*Time*）；服装表示证明过程的清晰明确（*Clearness*）和有理有据（*Evidence*）；翅膀表示达到更高层面的沉思；星象仪和圆规是工作时使用的工具。

203. 胜利（*Vittoria*: Victory）

一位年轻女子身穿金色服装，肩生双翼，右手拿着月桂枝和橄榄枝编成的花环，左手持棕榈树枝。她正坐在许多战利品之上，里面有武器以及从敌人那里抢夺而来的各种东西。

古人认为月桂枝、橄榄枝和棕榈枝都是荣誉（*Honour*）和胜利（*Victory*）的标志，他们的奖章表明了这一点。

204. 医学（*Medicina*: Physic）

一位成年女性头戴桂冠，一手托着公鸡，一手挂着多结木杖，上面缠绕着一条蛇。

她的年龄表明，到了那个年纪的人不是傻瓜（*Fool*）就是医生（*Physician*）。月桂枝表示它在医学中有很大用处（*Use*）。公鸡表示警惕（*Vigilance*），因为医生每时每刻都应保持警惕。蛇以蜕皮来自我更新，人也如此，能通过治疗使气力复原。

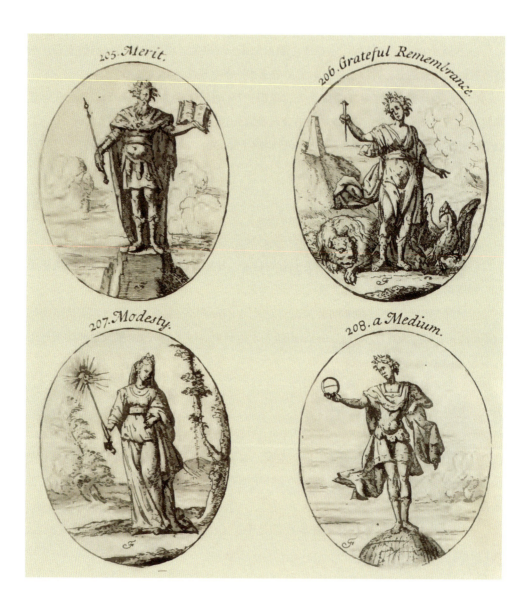

205. 功绩（*Merito*: Merit）

功绩由一个衣着华丽的男人形象所代表，他正站在一块岩石的顶端，头戴桂冠，一只胳膊裸露着，另一只胳膊穿着盔甲，手中拿着一本书和一根权杖。

站在岩石上表明获得功绩的困难（*Difficulty*）；他的华丽服装代表美德（*Virtue*）的习惯，以此完成值得称颂的行为。书和权杖，裸露着的和穿着盔甲的胳膊，意指分别凭借技艺（*Arts*）和武力（*Arms*）取得的两种功绩，人们以此来命令其他人。

206. 感激的记忆（*Memoria grata*: Grateful Remembrance）

一位年轻女子仪容高雅，头戴上面长有浆果的刺柏枝花环；她手中拿着一颗巨大的钉子，站在狮子和老鹰之间。

刺柏永不会凋谢，受人恩惠的记忆同样如此。据说刺柏有助于记忆，而钉子则表示牢靠的记忆。狮子和老鹰表示蒙受仁慈的记忆（*Remembrance*），它们一个是百兽之王，一个是百鸟之王，都是忘恩负义（*Ingrtatitude*）的死敌。

207. 端庄（*Modestia*: Modesty）

一位年轻女子右手持权杖，其顶端有只眼睛；她一身白衣，系着金色腰带，垂下头，头上没有任何装饰。

没有佩戴任何头饰表明她很知足，循规蹈矩（observing a due *Decorum*）；腰带抑制着她难以控制的激情（*Passion*）；她看向下方，姿态沉静，表示她端庄（*Modesty*），没有傲慢的神情；权杖和眼睛表示她留意于危险（*Danger*），控制着激情，使之顺从理性。

208. 中道（*Mezo*: A Medium）

一位男子站在地球仪上，身披金色斗篷；右手持一只被均分为两半的圆环，用左手的手指着自己的肚脐。

壮年是我们人生的中间阶段，这个年纪正是身体和精神的旺盛期。他站在地球的中心位置，金色斗篷表示美德的价值（*Value*），这意味着"中"（*Medio*）以及"多于整体的一半"（*dimidium plus toto*）。圆圈是赤道（*Equinoctial*），平分昼夜。太阳则处于所有星球的中间。

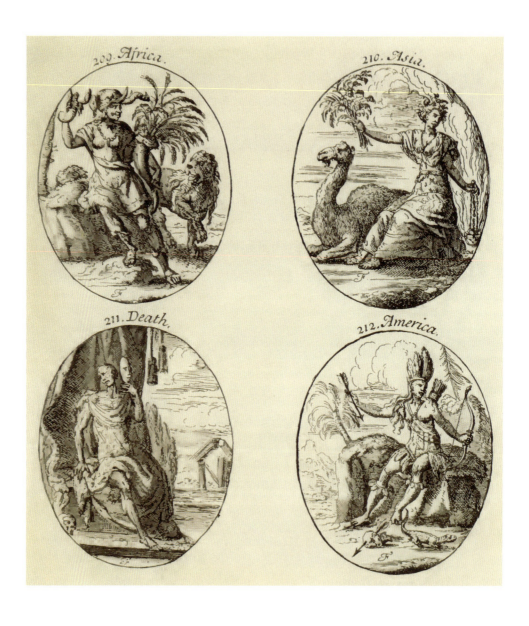

209. 阿非利加（*Africa*: Africa）

一个几近全裸的黑人女子，头发卷曲，头上顶着一只象头。她戴着珊瑚项链，耳坠也是相同材料；右手托着一只蝎子，左手持丰饶角，里面插着玉米穗。她身边有一只凶猛的狮子，另一边是一条毒蛇。

赤裸是因为阿非利加没有多少财富（*Riches*）。大象只生存于阿非利加（*Africa*），这些动物表明非洲盛产大象。

210. 亚细亚（*Asia*: Asia）

一位女子戴着由各种花朵水果编织的花环，身穿华丽的刺绣服装。她右手持挂着肉桂、辣椒和丁香的枝条，左手拎着冒烟的香炉，身旁有一头骆驼。

花环意指亚细亚（*Asia*）出产人类生活必需的美好事物，她的服装表示物质财富相当丰富，香料表示她将它们传布到世界各地，香炉表明散发香气的树胶（*Gums*）和由其产生的香料（*Spices*），骆驼是亚洲特有的动物。

211. 死亡（*Morte*: Death）

这是一具骷髅形象，身披绣着金丝的华丽斗篷，脸上戴着一个精致的面具。

骷髅表明，死亡在剥夺人们一切荣华富贵的同时，也治愈了他们的一切烦恼。精美的面具表示死亡对某些人温和，对某些人严厉；对勇者来说她无关紧要，对懦夫而言她却是丑恶可憎的。

212. 亚美利加（*America*: America）

一个几近全裸的女人，肤色呈褐色，肩上披着一层细纱，周身装饰着多彩的羽毛。她一手持弓，身旁放着箭袋，脚下有个被箭刺穿的人头，地上有一只蜥蜴。

裸体是因为当地居民都是这样；武器是那里的男人和女人都使用的；人头表明他们是食人者（*Cannibals*）。那里的蜥蜴如此巨大，以致能够吞噬人类。

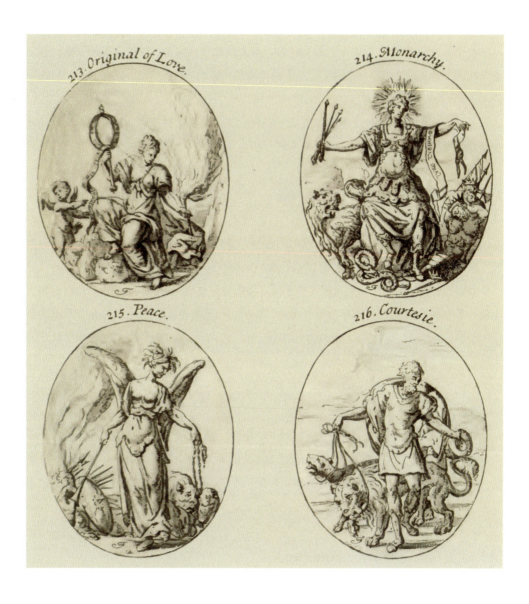

213. 初始之爱（*Origine d'Amore*: The Original of Love）

一位年轻的美人，手持一面圆镜置于太阳下，反射的阳光点燃了另一只手上的火把。镜子下面的缎带上写着："但愿爱情点燃心中的火焰（*SIC IN CORDE FACIT AMOR INCENDIUM*）。"

看到她使我们坚信她的美丽，阳光和镜子象征了这一点。正如阳光照射在镜子上所反射的光线能够点燃火炬，当人们看到一个美丽女子的时候，心中之火也会被立刻点燃。

214. 世俗君主制（*Monarchia mondana*: Worldly Monarchy）

一位面容高傲的年轻女子，身披盔甲，胸前有一颗宝石，头部光芒四射。她腿上穿着金色袜子，其上缀满了宝石。她手持三根权杖，另一只手臂上有一条缎带，上面写着："一人为所有人（*OMNIBUS UNUS*）。"她右边有一头狮子，左边有一条蛇。她身旁有一个戴着冠冕的囚犯，身负枷锁，地上还有一堆战利品。

她的年轻表示野心（*Ambition*），高傲的外表表示对我们自身优点（*Excellency*）的赞赏。身穿盔甲表示出于恐惧（*Fear*），想要吓跑他人。宝石表示不屈服于任何武力，所以统治者能抵抗万物。太阳表示她永远孤独，以为自己在他人之上，无人会上前观看她。手指和箴言是超群（*Preeminence*）和统帅（*Command*）的符号。

215. 和平（*Pace*: Peace）

一位年轻女子长着翅膀，头戴橄榄枝和玉米穗编成的冠冕。狮子和羊羔一起围在她身旁，她正在焚烧一堆战利品。

橄榄枝一直都是和平（*Peace*）的符号，玉米穗表明和平带来富足（*Plenty*）。狮子和羊羔意指和平能够将野兽的温和（*Gentleness*）和凶猛（*Ferity*）结合起来，将敌对民族的残忍转变为相互间的友善。焚烧武器同样表示和平。

216. 彬彬有礼（*Obsequio*: Courtesie）

一位壮年男子，手拿一顶软帽，谦卑地弓着身子行屈膝礼，另一只手牵着狮子和老虎。

脱帽之举表示谦恭（*Submission*），他凭谦恭尽力结交朋友，因为"谦让带来朋友"（*Obsequium amicos parit*）。野兽被拴着，意指彬彬有礼能够驯服骄傲、自大和暴躁之人。

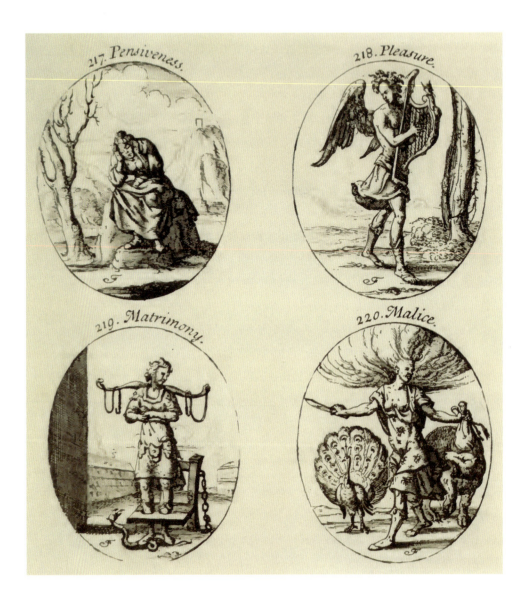

217. 忧思（*Malinconia*: Pensiveness）

一位神色悲伤的老妇，衣衫褴褛，没有佩戴任何饰品。她正坐在一块石头上，肘部支在膝上，双手托着下巴。她的身边有一棵树，上面没有一片叶子。

她已上了年纪，而年轻人才是愉悦快乐的（*jovial*）。她衣衫褴褛，与那棵没有叶子的树相协调。石头表明她在语言和行动上都是贫瘠的（*barren*）。尽管冬天时她在各项政治活动中萎靡不振，但到了春天，当人们需要智者时，忧思之人就会被发现，他们凭经验做出正确的判断。

218. 愉悦（*Piacere*: Pleasure）

一位年轻人头戴桃金娘花环，上身裸露，长着翅膀。他抱着一架竖琴，脚上穿着半高筒靴。

桃金娘是奉献给维纳斯的。当帕里斯（*Paris*）作出有利于维纳斯（*Venus*）的判决时，后者用桃金娘做成冠冕为他戴在头上，这里的桃金娘也有着相同的含义。他的翅膀表示没有什么比愉悦消逝得更快，竖琴表示他用音乐（*Music*）来撩拨（*Tickling*）感官，厚底鞋表示反复无常（*Inconstancy*）。他不在乎金钱，只为满足自己的嗜好。

219. 婚姻（*Matrimonio*: Matrimony）

一位衣着华丽的年轻人，脖子上套着一架轭；他一手拿一只榅桲，腿负足枷，下面还有一条毒蛇。

轭和足枷演示了婚姻（*Matrimony*）的状况，他因顺从一个女人的任性脾气而失去自由；榅桲表示子孙繁多（*Fruitfulness*）和彼此相爱（*mutual Love*）。毒蛇表示女人将所有不值得赞扬的以及违背其承诺的想法践踏于脚下。

220. 恶毒（*Malice*: Malice）

一位丑陋的老太婆，身穿黄色服装，上面编织着蜘蛛。她没有头发，头上笼罩着厚厚的烟云。她一手持匕首，一手拎着钱袋；身边有一只孔雀，另一边有一只愤怒的熊。

黄色表示背叛（*Treason*）和诡计（*Craft*）。蜘蛛表明恶毒（*Malice*）正如它们那样，为捕捉飞虫而编织欺骗之网。烟云表示怨恨遮蔽了精神的视野。孔雀表示高傲，它从不独行，因为一桩恶行总会引出其他恶行，这即是愤怒的熊所表示的。

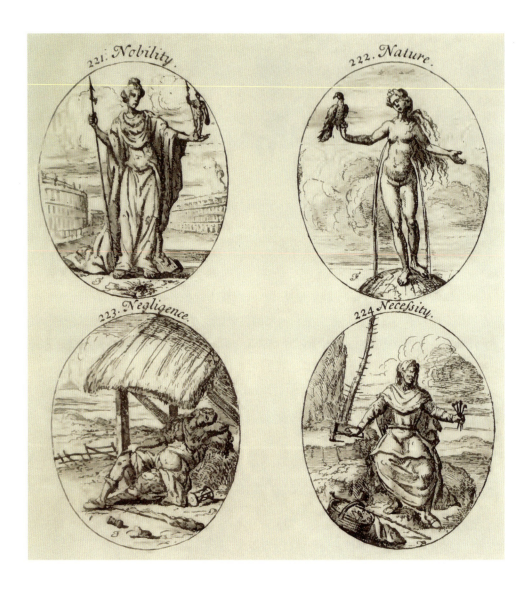

221. 贵族（*Nobilta*: Nobility）

一位衣着庄重的女子，一手持长矛，一手托着密涅瓦的雕像。

衣着庄重表明贵族所要求的庄重（grave）的行为方式（Modes）和举止（Carriage）。长矛和密涅瓦表明所有贵族都需要习得艺术（Arts）或兵器（Arms），密涅瓦同是这两项技能的庇护者。真正的贵族源自善行。

222. 自然（*Natura*: Nature）

一位裸体的女子，乳房肿胀，乳汁充盈，手上停着一只秃鹫。

她赤身裸体，表示自然的基本原理，即主动（active）或形式（Form），以及被动（passive）或物质（Matter）。肿胀的乳房表示形式，因为它包含被创造的事物；秃鹫是贪婪的飞禽，代表物质，它凭借形式而改变和移动，毁灭所有易腐败的躯体。

223. 疏忽（*Negligenza*: Negligence）

一位女子身穿破布缝制的服装，头发蓬乱，将耳朵完全遮住。她一直躺着，身旁翻倒着一个沙漏。

她的头发表示疏忽（Negligence），它是对行为的放任，令人不快。她的姿势表示欲望（Desire）和休息（Rest）使罪恶乘虚而入。沙漏表示时光流逝，因为它已倒在一边。

224. 必然（*Necessita*: Necessity）

这是一位年轻女士的形象，她右手握着一把锤子，左手抓着一撮钉子。当一件事情历经变化，就只能如此，无章法可循。一个绳结被系好时，它就不可能自己松开。人们说，一手拿着锤子一手拿着钉子，即我们通常说的，事情已板上钉钉。

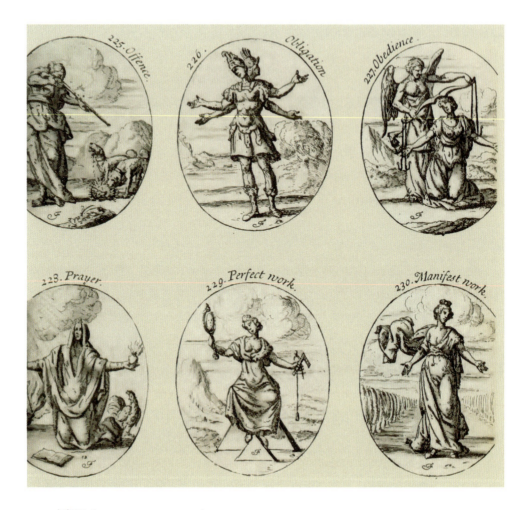

225. 冒犯（Offesa: Offence）

一个粗野的女人，身穿饰有人舌的铁锈色服装。她正举枪瞄准两条狗，它们正撕咬着一只刺猬。

铁锈色表示冒犯（Offence），人舌表示言语（Words）和行动上的冒犯。狗和刺猬表示那些伤人者必将伤害自己。

226. 义务（Obligo: Obligation）

一位身穿盔甲的男子，长着双头四臂。这说明一个人要履行两方面的义务，一是照顾自己，二是满足他人。手和头意指思想（Thoughts）和操作（Operations）的区分。

227. 顺从（*Obedienza*: Obedience）

一位虔诚端庄的处女，屈从于一只轭，上面刻着"温顺"（*SUAVE*）的字样。

轭和十字架意指与这一美德相伴的困难（*Difficulties*），而当顺从变成自发行为时，愉悦（*Pleasure*）便从惯例中产生了。

228. 祈祷（*Oratione*: Prayer）

一个老妇人，身披白色斗篷，仰望天空。她跪在地上，一手端着冒烟的香炉，一手托着一颗心，地上有一只公鸡。

跪着表示她清楚地知道自己的过失（*Failings*）；她的斗篷表示祈祷应秘密进行；心表明如果它不做祈祷，所有唇舌之劳（*Lip-labour*）都将白费；香炉则是祈祷的标志；公鸡表示警惕（*Vigilance*）。

229. 完美作品（*Operatione parsetta*: Perfect Work）

她举着一面镜子，拿着一把直角尺和一副圆规。

我们从镜子中看到的不是真实的物象，所以镜子与我们的心智（*Intellect*）相似。我们想象出许多有关不可见事物的观念，但可以通过技艺，借助于物质工具将其化为现实，这就是直角尺所表示的。

230. 清楚呈现的作品（*Operatione manifesta*: Works made Manifest）

一位女子摊开双手，双手手掌中都有一只眼睛。

双手表明所有工作的主要工具（*Instruments*）。眼睛表示品质（*Quality*），应当向世人明示。所以那些没有理性根据的肤浅作品，会摇摇欲坠，很容易就会被人推翻。

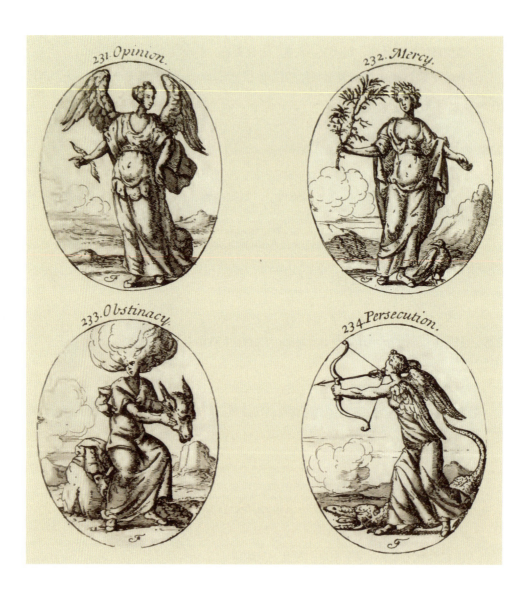

231. 意见（*Opinione*: Opinion）

一位装扮文雅的女子，既不漂亮，也不丑陋，但看上去十分勇敢和大胆。她正准备迎面飞向代表其幻想的一切事物，因此手和肩膀上都长着翅膀。

她的脸庞表明任何意见都可以被保留或接受，任何有理有据的观点也可能被人厌恶。

232. 怜悯（*Misericordia*: Mercy）

一位脸色极其苍白的女子，鼻梁很高，头戴橄榄枝花环。她左臂赤裸，右手持一枝雪松，脚边有一只乌鸦。

她的脸表示同情（*Compassion*），橄榄和雪松则是怜悯（*Mercy*）的符号，伸出的手臂是准备施予援手的标志，乌鸦则最容易同情其他鸟类。

233. 固执（*Ostinatione*: Obstinacy）

一位一身黑衣的女子，头部被云雾笼罩，双手捧着一颗驴头。

黑色表示固执（*Obstinacy*），因为它没法和其他颜色融合，一个固执己见的人也是如此，他永远不会摒弃自身的错误。云朵表示顽固之人目光短浅，这使他们如此僵化，以至不能看得更远。驴子表明严重的无知（*Ignorance*）是固执之母。

234. 迫害（*Persecutione*: Persecution）

一位身上涂着绿色油脂的女子，身穿铁锈色衣服。她的肩膀上长着翅膀，好像正要射出一支箭，脚边有一条鳄鱼。

翅膀表示始终准备着要迅速地损害他人；弓表示说出的恶毒话语；鳄鱼，因为它只会骚扰那些想要逃离它的鱼，正如迫害想要找的只是那些无法通过自身力量抵抗它的人。

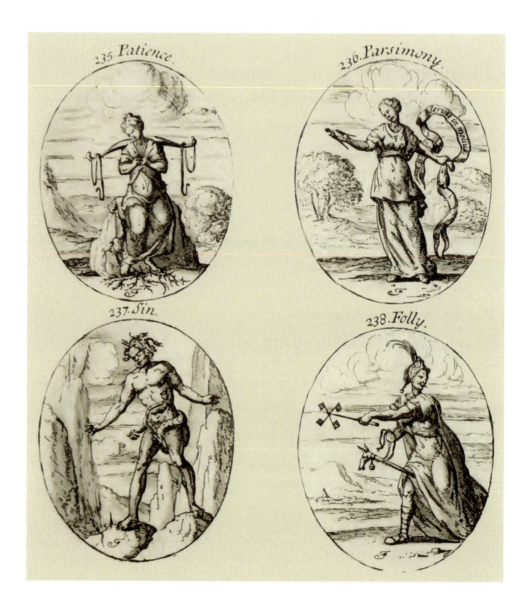

235. 耐心（*Patienza*: Patience）

一位成熟的女子坐在石头上，紧握着双手，裸露的脚踩在荆棘之上，肩上负着一只很重的轭。

轭和荆棘表明不可战胜的这一美德；紧握的双手表现所承受的身体（*Body*）的痛苦（*Pains*）和精神的创伤；耐心以坚定而镇静的心灵忍受逆境（*Adversity*），只有不可战胜的美德才在对受折磨的身体和精神的支持中得以彰显；折磨则是由荆棘所表示的。

236. 节俭（*Parsimonia*: Parsimony）

一位有男子气概的女子，衣着朴素，一手持一副圆规，另一手攥着一个钱袋，身旁的一条缎带上写着箴言"保存更好"（*SERVAT IN MELIUS*）。

正值壮年彰显了她的理性（*Reason*）和谨慎（*Discretion*），能将实用与诚信相结合。她穿着朴素表示对奢侈花费的憎恶。圆规表示存在于万物中的秩序（*Order*）和尺度（*Measure*）。钱袋和箴言表明，保存自己已经拥有的要比获取和追求自己没有的更体面。

237. 罪恶（*Peccato*: Sin）

一个失明的年轻人，皮肤黝黑，赤身裸体，似乎正穿行于悬崖边的崎岖道路上。他身上缠着一条蛇，蛇正撕咬着他的心脏。

年轻表示犯罪（*Sin*）时的鲁莽（*Imprudence*）和盲目（*Blindness*），蹒跚的步伐表明他误入歧途，违反法律。黑色的肌肤和裸露的身体表明罪恶剥夺了人的优雅（*Grace*）和纯洁（*Whiteness*）的美德。蛇即是魔鬼（*Devil*），一直用虚假外表来诱惑人类。

238. 愚行（*Pazzia*: Folly）

一个成年人身穿黑色长袍，正笑着骑在木马上。他一手举着纸风车，在孩子们面前扮演着傻瓜，孩子们则让他利用风使风车转起来。

愚行有悖于人们应遵守的礼仪（*Decorum*）和共同习俗，它对孩童的玩具和无足轻重的事物感到快乐。

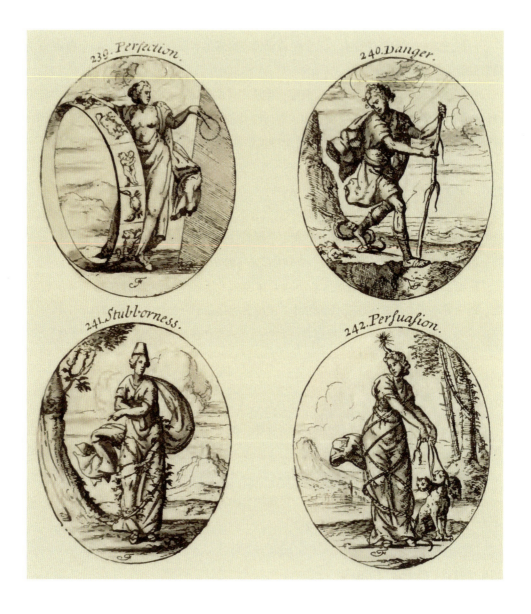

239. 完美（*Perfettione*: Perfection）

一位淑女身披金纱，袒露着胸部。她身处黄道带之内，将两只袖子卷到肘臂之上，正用左手画一个完美的圆形。

金色长袍表示完美（*Perfection*）；裸露的胸部表示身体最重要的部分，用以滋养他人。圆形是数学中最完美的形状。

240. 危险（*Pericolo*: Danger）

一个年轻人行走在田野里，踩到一条蛇，它咬住了他的腿。他的右侧是一处悬崖，左侧是奔流的溪水。他只挂着一根脆弱的芦苇，周身被从天而降的闪电包围。

年轻表明他身处危险（*Danger*）之中；行走表明人们在繁花似锦的田野穿行时，会出乎意料地陷入某些灾祸（*Calamity*）当中；芦苇表明在不断出现的危险中我们生命的脆弱（*Frailty*）；闪电表示我们在天灾面前除了屈服别无选择。

241. 倔强（*Pertinacia*: Stubborness）

一位女子穿着一身黑衣，许多常春藤缠绕在她的衣服上。她头戴一只铅制的帽子。

黑色表示坚定（*Firmness*）和无知（*Ignorance*），倔强（*Stubborness*）即从此而来。铅表示无知（*Ignorance*）和笨拙（*Unwieldiness*），它是倔强之母。常春藤表示顽固之人固执己见，这样的性格对他们造成的影响，就像常春藤对其扎根的墙体的损坏和侵蚀一样。

242. 劝说（*Persuasione*: Persuasion）

一个古怪的女人，头饰上固定着一条舌头，舌头上面还有一只眼睛。她看上去非常怪异，身上捆着绳子，身边有一只长着三个头的动物。

舌头表示它是劝说（*Persuasion*）的工具，眼睛表示练习（*Exercise*）和技艺（*Art*），这两者都有助于劝说。绳索表示雄辩（*Eloquence*）的力量束缚人的意志。那只动物意指三种事物，摇尾乞怜的狗代表暗讽（*insinuste*）；猿猴代表驯服（*Docility*）；猫代表专注（*Attention*），因为猫是勤勉的（*diligent*）。

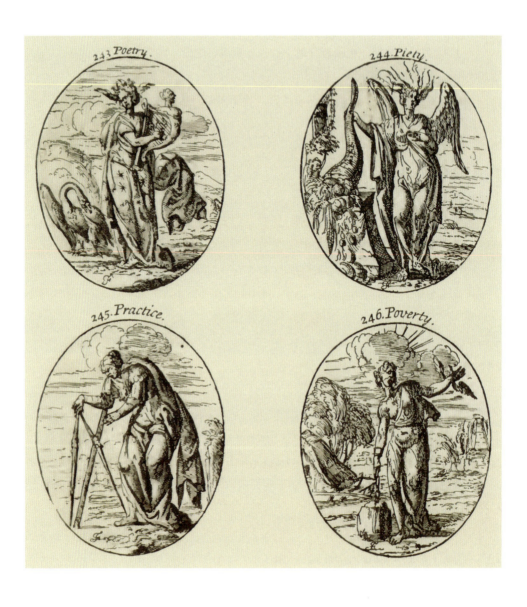

243. 诗歌（*Poesia*: Poetry）

一位身穿天蓝色服装的女子，头上有星星和翅膀。她右手持竖琴，头戴桂冠，脚边有一只天鹅。

天蓝色意指如果一个人没有被上天（*Heaven*）赐予卓越的天赋，他就无法出色地掌握这项技艺。竖琴，因为他们用竖琴将使诗歌和音乐（*Music*）协调一致。桂冠表示诗人的构思声名远扬。天鹅则是音乐的符号。星光闪闪的长袍表示神性（*Divinity*），正如她创作的原型从天堂而来。

244. 虔诚（*Pieta*: Piety）

一位脸色十分苍白的女子鼻梁很高，她头上是熊熊火焰而非缕缕头发。她长着翅膀，左手抚胸，右手持一支丰饶角，正从中倒出生活必需品。

翅膀表明迅捷（*Celerity*），火焰表示精神被神之爱点燃。她的左手表示虔诚之人不加虚饰的证明，丰饶角表示对世俗财富的轻视，以及对穷苦人的慷慨援助（*liberal Assistance*）。

245. 实践（*Prattica*: Practice）

与理论（*Theory*）相反，她已经上了年纪。她斜着头，一手持圆规，一手拿着尺子，身穿奴隶的服装。

向下看表示她只关注我们脚踩的地方和卑俗之事，正如她的长袍所表现的。理论不偏爱习惯（*Custom*），而依赖于万物的真正知识（*Knowledge*）。圆规表示理性（*Reason*）对恰当处理事务来说是必要的。尺子表示事物的尺度（*Measure*）以一致认同而得以确立。

246. 贫穷（*Poverta*: Poverty）

一位衣着寒酸的女子，右手被固定于一块沉重的石头上，左手长着一对展开的翅膀，似乎要飞起来。

翅膀意指渴望上升至知识的顶峰，但石头阻碍了飞升，他们被束缚在卑微可怜的境地中，成为世界的笑柄。

132　里帕图像手册

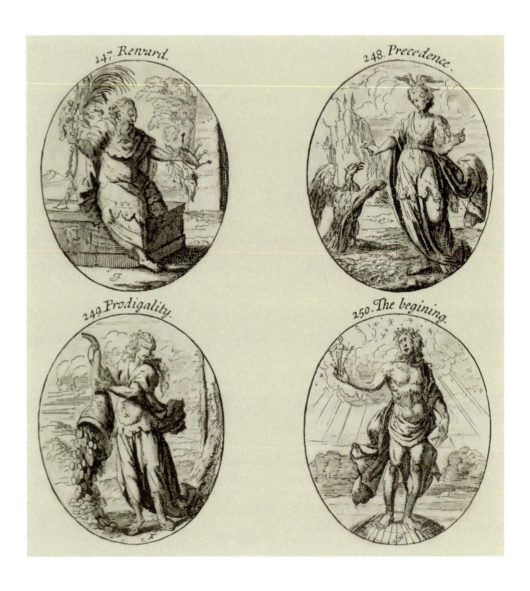

247. 奖赏（*Premio*: Reward）

一个男子身穿白衣，束着金腰带。他右手举着棕榈叶和橡树枝，左手拿着花环和王冠。

橡木和棕榈表示荣耀（*Honour*）和利益（*Profit*），是报偿的主要形式。服装和腰带代表真（*Truth*），此时的报偿是有美德相伴的，因为不配被称为美德的事情，哪怕做得再好，也不会获得。

248. 优越（*Precedenza*: Precedency）

一位庄严的女子，冠冕上有一只鹪鹩。她正用右手对付着一只老鹰，欲阻止它飞起以取代鹪鹩的位置。

罗马人认为鹪鹩是百鸟之王，亚里士多德则说老鹰经常与鹪鹩竞争，因为它无法忍受鹪鹩的超群（*Preeminence*）地位，这也引起了它们之间的相互憎恨。

249. 挥霍（*Prodigalità*: Prodigality）

一位蒙着双眼的女子面带微笑。她双手举起丰饶角，从中倒出黄金和各种宝贝。

蒙住双眼表明这些人毫无理性（*Reason*）地挥霍自己的财产，将它们赠给不配拥有财富的人。他们中的大多数人既不遵守规则，也不遵循法度。

250. 开端（*Principio*: The Beginning）

星空中一道耀眼的光芒照亮了土地，装点了树木，笼罩着一位年轻人。他用布遮盖了身体的私密部位，一手托着自然的塑像，一手抓着一个上面写着字母 A 的方形板。

光芒表示神（*God*）的力量，这是世界的初始力量。星星表示星球（*Planets*）的力量是世代繁衍的原理。自然是运动（*Motion*）和静止（*Rest*）的起始，阿尔法（*Alpha*）则是元音字母（*Vowels*）的起始，没有它人们将无法说出任何言辞。

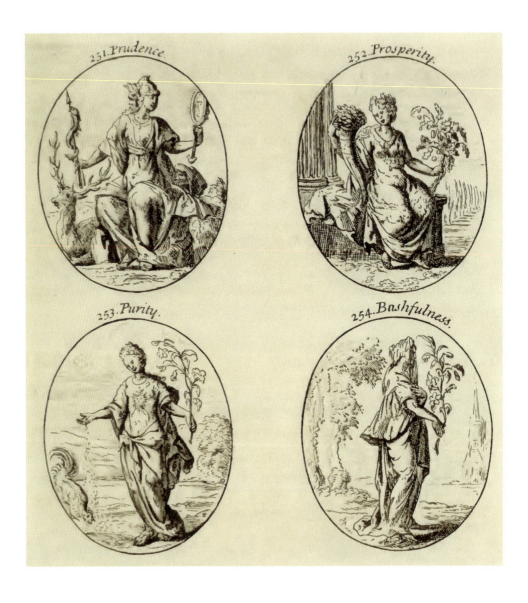

251. 谨慎（*Prudenza*: Prudence）

一位女子有两张面孔，她戴着镀金头盔，身旁有一只牡鹿。她左手持一面镜子，右手握一支箭，箭上缠绕着一条鲫鱼（Remora Fish）。

头盔意指审慎之人的智慧（*Wisdom*），能以明智的思考保护自己；牡鹿正在咀嚼，表示我们在决定做某事之前应该仔细思考；镜子帮助我们了解自己（*knowing ourselves*），审视自身缺点；可以使一条船停下来的鲫鱼，只要时机有利，并不会耽误（*delay*）行善事。

252. 生活富裕（*Prosperita della Vita*: Prosperity of Life）

一位衣着华丽的女子，一手持里面装满了钱的丰饶角，一手握着橡树枝，上面结着橡子。她头上装饰着紫罗兰。

丰饶角装满金钱，表示要过上富裕的生活钱财必不可少；橡树表示长寿（*Long-life*），这也是富裕生活绝对必需的；同样的，暗黑色的紫罗兰总是盛开着花朵。

253. 纯洁（*Purita*: Purity）

一位女子穿着一身白衣，胸前有一个太阳。她一手拿着白色郁金香，一手撒着玉米粒。一只白色的公鸡正在下面啄食。

白色表示贞洁（*Chastity*）；太阳表示纯净（*Purity*），照亮了微观世界；白色的公鸡据说能够吓退狮子，正如纯洁能够抑制躁动的精神力量；牡鹿也有着相同的含义。

254. 羞怯（*Pudicitia*: Bashfulness）

一位处女身穿白色服装，脸上蒙着白面纱，右手持一枝百合，脚踩一只乌龟。

白色是她纯洁心灵的表征；面纱遮住了她的脸，表明品行端正的女人应该隐藏她的美丽（*Beauty*）而非将其暴露在外；百合花代表羞怯（*Bashfulness*）；乌龟表示纯洁的女人不应多出家门。

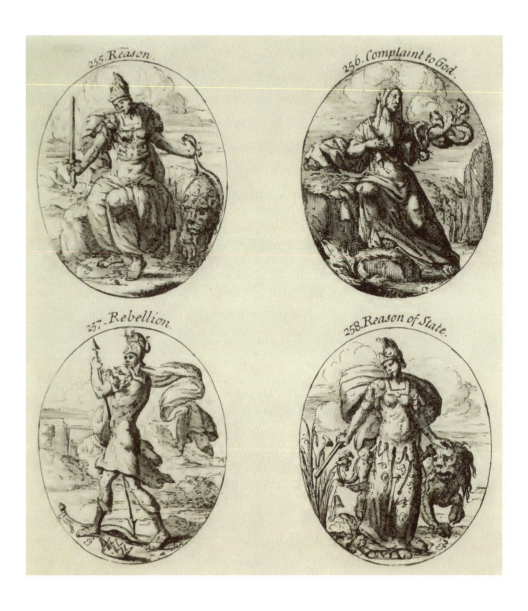

255. 理性（*Ragione*: Reason）

一位女子身穿盔甲，如智慧女神雅典娜（*Pallas*）一般，头盔上还戴着一顶金冠。她右手握着一柄出鞘之剑，左手牵着一头狮子。腹部的铠甲上写着一串数字密码。

冠冕说明只有理性可以提高勇者的地位（*Stage*），带给他们声望（*Credit*）。剑暗示要铲除对抗灵魂的罪恶。缰绳表示对狂野激情的控制。通过密码，真实事物得以证明；正如通过理性，我们获取那些与公共福祉相关的事物。

256. 向神抱怨（*Querela a Dio*: Complaint to God）

一位女子身披白纱，神色哀伤。她仰望着天空，一手放在胸前，同时伸出被蛇咬着的另一只手。

她以泪洗面表明抱怨（*Complaint*）；她的外表表示她正向神诉苦；她的双手表示她抱怨的原因是受到某些冒犯（*Offence*），而蛇就代表了这些冒犯；她的白色服装，以及手放在胸前，表示无辜（*Innocence*）。

257. 反叛（*Rebellione*: Rebellion）

他看起来像是一个反叛者（*Rebel*），身穿甲胄，双手持标枪。他将猫作为头饰，脚踩一只破损的轭。

年轻表示他无法忍受别人的管束；身披铠甲，是因为害怕遭受突然袭击。猫不喜欢受约束。傲慢的外表，表示对尊长（*Superiours*）的不敬。轭和头冠表明他鄙视法律（*Laws*）的权威（*Power*）。

258. 国家理性（*Ragione di Stato*: Reason of State）

一个好斗的女人戴着头盔，身穿甲胄和绿色衬裙，衬裙上点缀着一只只眼睛。她右手握着棍子，左手放在一头狮子的头上。

身披铠甲表明，因政治动机而行动的人对待他人都很冷漠（*indifferent*）；布满眼睛和耳朵的衬裙，代表猜忌（*Jealousie*）出于自身目的去打听和监视每一件事；棍子表示命令（*Command*）；依着狮子，表明身居高位者试图将一切归于其国家理性之下；脚边的书，写着箴言"法"（*JUS*）。

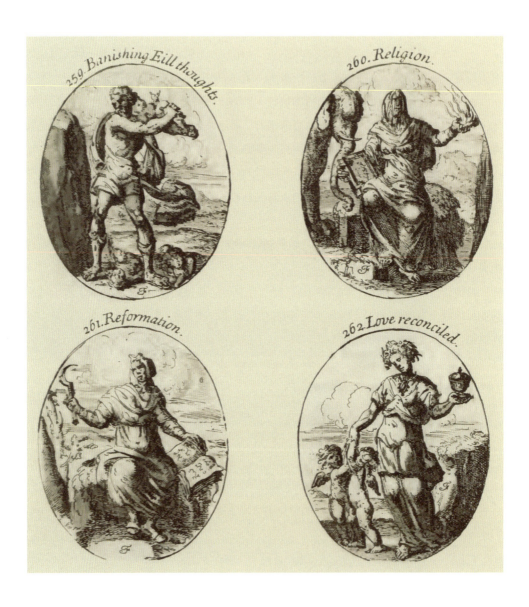

259. 驱逐邪念（*Repulsa de Pensieri cattivi*: Banishing Evil Thoughts）

一个男人抓着一个婴儿的腿，好像要将他猛掷到石头上，脚下有一些被摔死的婴儿。

这些婴儿表明，我们应该把处于萌芽阶段的邪念驱逐，将它们扔到基督的岩石上，这岩石是我们灵魂的根基。

260. 宗教（*Religione*: Religion）

一位女子蒙着面纱，左手中有一簇火焰，右手拿着书和十字架，身边有一头大象。

蒙着面纱，因为她总是很神秘；十字架则是真正宗教（*Religion*）的胜利旗帜。书指圣典（*Scripture*），大象崇拜太阳和星辰，它是宗教的符号。

261. 改革（*Riforma*: Reformation）

一位老妇穿着朴素的服装，右手持修枝镰，左手拿着一本打开的书，上面写着箴言"不加约束的法律，不加鉴别，便会死亡"（*Pereunt discrimine nullo, amissae leges*）。这就是说，法律总是受到保护，从不会意外消亡。

上了年纪，最适合进行改革与管理。朴素的服装表明她避免奢华（*Luxury*），修枝镰表示去除一切滥用、陋习和越界。

262. 和解的爱（*Riconciliatione d'Amore*: Love Reconciled）

一位少女，脖子上戴着奇特的蓝宝石项链，一手托着杯子，一手牵着两个小丘比特。

蓝色是天空的颜色，有着调和的品质，宝石也普遍如此；两个丘比特表示失和的爱情正重修于好，他们努力为对方做得更多，因此情爱大大加深。

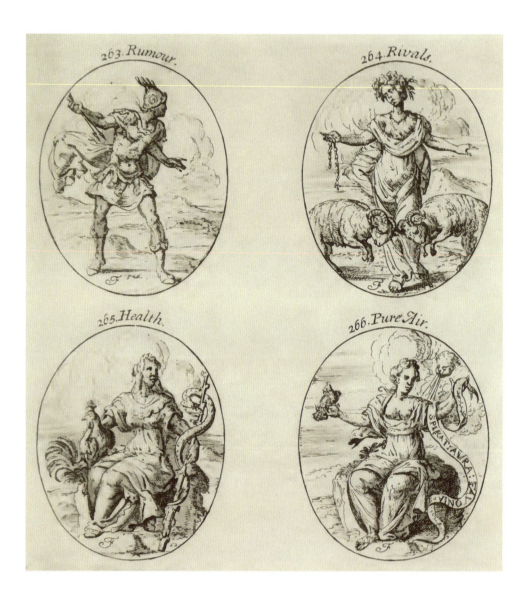

263. 谣言（*Rumore*: Rumour）

一个男人身穿杂色盔甲，正四下投掷飞镖，古埃及人画下了他。

飞镖表明人群中流传的消息（*Reports*），正如维吉尔所言："随行聚力（*Vires acquirit eundo*）。"杂色盔甲表示乌合之众的意见（*Opinions*）的纷杂（*Diversity*）。

264. 对手（*Rivalita*: Rivals）

一位女子头戴玫瑰花环，右手伸出提着一串金链。她的面前站着两只公羊，它们犄角相抵。

玫瑰不会没有尖刺，这表明对手的愉快念头（*pleasant Thoughts*）不会没有嫉妒的荆棘（*Thorns*）。两只公羊表示所有的田园牧歌中都充斥着它们相互嫉妒的戏谑。

265. 健康（*Sanita*: Health）

一位花季少女，右手搂着一只公鸡，左手拄着一根上面缠绕着一条蛇的多结木棍。

公鸡暗示医生的警惕（*Vigilance*）和关怀（*Care*）。毒蛇表示健康，因为它的肉是"威尼斯灵药"（*Venice-treacle*）的主要成分。蛇通过蜕皮焕发新生。

266. 纯净的空气（*Salubrita o Purita dell'Aria*: Pure Air）

一位宁静美丽的女子，身穿金衣。她一手托着一只白鸽，一手托起云中的泽费罗斯（*Zephyrus*）的箴言，即西风之神，身上写着一条箴言："他吹送着轻微的西风（*SPIRAT LEVIS AURA FAVONI*）。"这表明西风是最为健康的。白鸽是健康的符号，它是传染病（*Infection*）的解药。女子的外表和金色服装则有着相同的含义。

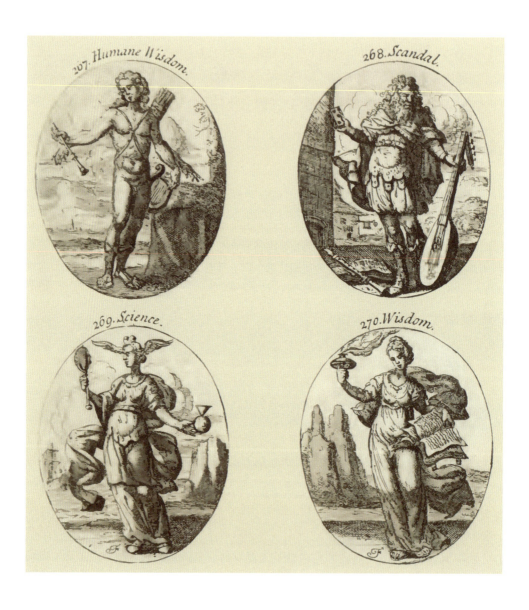

267. 人文智慧（*Sapienza humana*: Humane Wisdom）

一位年轻人长着四只手和四只耳朵，他的身上挂着一个箭袋，右手握着竖笛，左手持一把阿波罗的里拉琴。

手表示运用（*Use*）和实践（*Practise*），这是除沉思以外获取智慧所必需的；耳朵表示倾听他人的意见是必要的；长笛和箭袋则表示一个人不应过于被颂赞之词所动，也不应在被冒犯的情况下毫无准备。

268. 丑闻（*Scandalo*: Scandal）

一位老者张着嘴，胡子灰白，头发优雅地卷曲着。他右手拿着一副牌，左手持一把鲁特琴，脚边有一支双簧管和一本乐谱。

年老表示更加可憎的罪行，张着嘴表示言语（*Words*）和行动都可引发丑闻。出现在众人眼前的牌，特指一个老人的明显丑闻，他不该为年轻人树立坏的榜样。

269. 科学（*Scienza*: Science）

一位女子头上长着翅膀，右手拿着一面镜子，左手拿着一只木球，球上有一个三角形。

翅膀意味着精神向所学事物层面的提升（*Elevation*）。镜子表示抽象概念（*Abstraction*），换言之，是偶然间领悟的东西，理解随之而来，以至事物本质，正如我们通过观看镜中事物的偶然形态来思考其本质一样。木球表示观点的一致性（*Uniformity*）；三角形表示证明及万物知识中的三个方面，正如三个角只能组成一个图形。

270. 智慧（*Sapienza*: Wisdom）

一位少女身处朦胧夜色之中，一手举着点燃的火炬，一手拿着一本巨大的书。

年轻是因为智慧统治并凌驾于众星宿之上，这既不会使她变老，也不会剥夺她对神的敬畏，而对神的敬畏正是智慧的开端。智慧被保存于灵魂之中，永不会被罪恶（*Vice*）的黑暗削弱，后者无法提升智慧，只能够使精神陷入错误和邪恶的思想。火炬意指理解之光（*Light*），书是圣经（*Bible*），从中可以学习完美的智慧，以及救赎所需的一切。

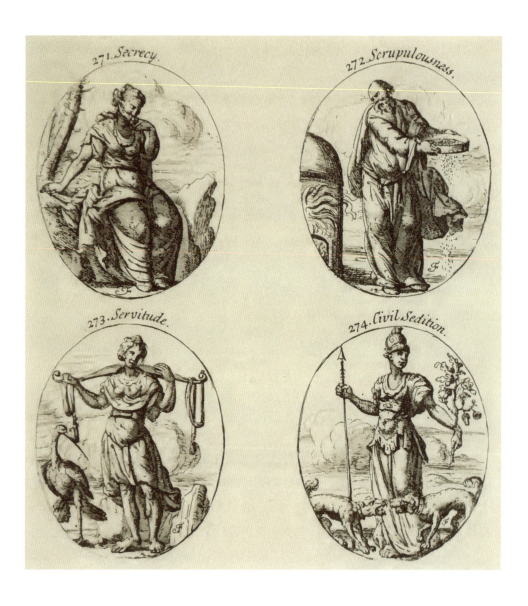

271. 保密（*Secretezza, overo Taciturnita*: Secrecy）

一位十分严肃的女子，全身穿着黑色服装，口中衔着一只环，好像有意要将嘴封住。

严肃，是因为泄露朋友的秘密是最轻率的符号。黑色的服装表示恒定不变（*Constancy*），它永远不会接纳其他颜色。圆环是保密和友谊的符号。

272. 小心翼翼（*Scropolo*: Scrupulousness）

一位瘦弱的老人十分胆怯和羞愧，他望着天空。他双手拿着一个筛子，身旁有一只熔炉，里面的炉火燃烧着。

瘦弱是因为时刻被悔恨（*Remorse*）折磨着；羞愧是因为内疚（*guilty*）和胆怯（*timorous*），总是担心遭受神的审判，良心仍在他脸上飞掠而过。筛子表示将善举与恶行区分开，熔炉提炼金属也是此意。

273. 奴役（*Servitu*: Servitude）

一位年轻女子头发蓬乱，她身穿白色短袍，肩膀上背着轭。她身旁有一只正用脚抓起一块石头的鹤。

年轻，表示能更好地吃苦耐劳；蓬乱的头发表明依靠他人者都会忽略自己（*neglect themselves*）；轭表示她应该耐心地背负它；鹤是警惕（*Vigilance*）的标志；白色短袍表示仆人的忠诚（*Faithfulness*）。

274. 内乱（*Seditione civile*: Civil Sedition）

一个全副武装的女人，一手持长戟，一手握着常青的橡树枝，脚边有两条狗正在相互狂吠。

橡树枝意指它是如此坚硬，以至不易将它们切成碎片，但若将它们相互击打，很快就会破碎。有着良好防务的共和国也是这样，它不会轻易屈服于外敌，但因暴乱（*Sedition*）而发生相互间的冲突，便会很快崩溃。两只狗表示暴乱，它们作为同类，却会为了一块肉或一只母狗而争斗。

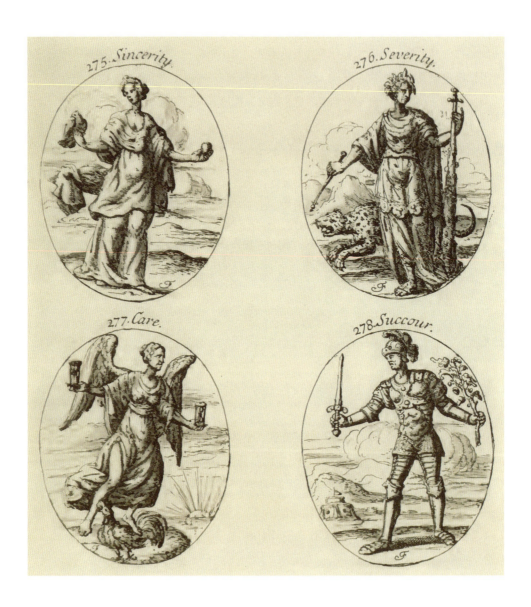

275. 真诚（*Sincerita*: Sincerity）

一位年轻女子身穿轻薄的金色长袍，她左手拿着一颗心，右手托着一只白鸽。这两者都代表真正的诚挚毫无虚伪（*Hypocrisie*）。她的正直使她无惧一切，向所有人昭示自己的心，以彰显自己的行为。

276. 严厉（*Severita*: Severity）

一个身穿皇家服装的老妇头戴桂冠。她一手持棍棒，上面固定着一把出鞘的匕首；一手握着权杖，做出指挥的姿势。她脚边有一头凶猛的老虎。

她的服装表明有尊严（*Dignity*）的人都是严厉的，棍棒表示坚定（*Firmness*），匕首表示当理性需要之时，要坚定不移地实施严厉惩罚（*Punishment*）。

277. 关怀（*Sollecitudine*: Care）

尽管它一般表现为老人，但在这里她是以秀美的形象出现的。她长着翅膀，手上托着两只沙漏，脚边有一只公鸡，身后有一轮太阳正在海面上冉冉升起。

秀美表示她把握时光，使一切美好事物驻留；翅膀表示迅速（*Quickness*）。沙漏和太阳表明关怀和牵挂永不会疲倦。

278. 救助（*Soccorso*: Succour）

一位身穿盔甲的男子，一手持出鞘之剑，一手握着一根橡木枝，上面结着橡子。

身穿盔甲是为了帮助弱小和贫困之人。在匮乏和饥荒之时，橡木以橡子救助人们。在古代，人们在食物匮乏时求助于橡树果实，也将它奉献给救助众生的尤庇特。

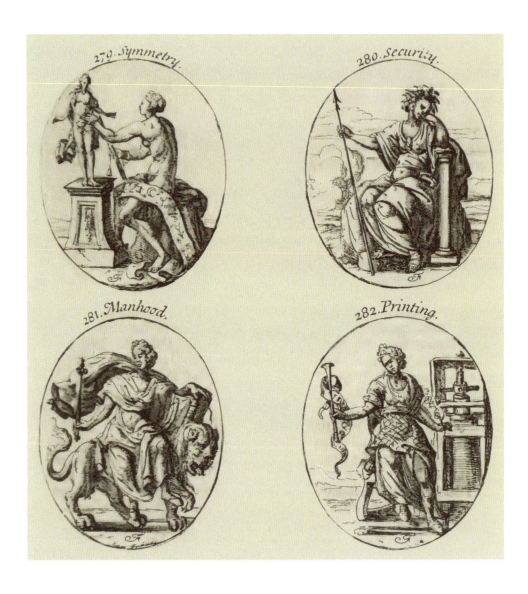

279. 和谐（*Simmertria*: Symmetry）

一位妙龄女子赤裸着身体，无比美丽。她四肢匀称，与其美貌相得益彰。一条上面缀满了星辰的布搭在她身上，她身旁有一座奇特的建筑。她一手举着铅垂线，一手拿着圆规，正要测量那座维纳斯雕像。

她的年龄表明她拥有恰当的比例（*just Proportion*）。赤身裸体展现了符合准确比例的身材，工具则是用来测量是否匀称的。

280. 安全（*Sicurta*: Security）

一位女子正在沉睡，她一手挂着长矛，另一只手肘支撑在柱子上。

长矛表示超群（*Preeminence*）和命令（*Command*）。圆柱表示人们防范危险的信心（*Confidence*）、决心（*Resoluteness*）和恒心（*Firmness*），因为安全是一种精神的力量，一切世俗事物都无法使其动摇。在处理事务的过程中，它是一种毫不动摇的心灵力量，因为具有这一品性的人，如果他的计划基于正当理由，就没有任何东西能使他偏离自己的计划。

281. 成年（*Virilita*: Manhood）

一位五十岁的女子身穿金色的衣服。她右手握着权杖，左手拿着一本书，正坐在狮子身上，身上佩一把剑。

权杖、书、狮子和剑暗示这个年纪应学会磋商（*Consultation*），富有决心（*Resolution*）以及对实施善举的慷慨决断（*generous Determination*）。因为成年介于三十五和五十岁之间，这时人已具备理性，在所有民事与技术活动中都能像理性之人那样行事。这个年纪的人所养成的习惯会决定其人生结局的好坏。

282. 印刷（*Stampa*: Printing）

一位女子身穿白色格子服装，其上饰有字母表中的字母。她一只手握着喇叭，上面缠绕的饰带上写着"处处"（*UBIQUE*）；另一只手抓着石莲花，上面写着"永远"（*SEMPER*）。她身旁有一台印刷机，以及一些工具。

白色表明印刷应该纯净（*pure*）且正确（*correct*）。格子图案意指印刷时装有字母的小盒子。"处处"意指印刷这门技艺已闻名于世，无处不在（*EVERY WHERE*）。

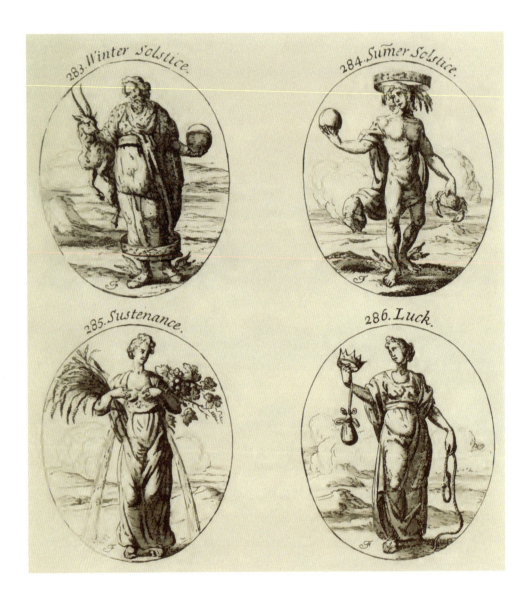

283. 冬至（*Solstitio Hiemale*: Winter Solstice）

一位老人全身都披着毛皮，双腿套着圆环，圆环中间是摩羯座。他一手托着圆球，球的上半部是明亮的，其他部分则处于晦暗之中；另一手抱着一只山羊。他脚上长着四只翅膀，其中一只为白色，其他都是黑色的。

年老是因为他从白羊座（*Aries*）到摩羯座（*Capricorn*）的旅程已经完成了三部分。球体表明此时所有事物都与夏至（*Summer Sostice*）截然相反。山羊表示太阳到了最高点，因为此时山羊在陡峭的岩石上觅食。翅膀的颜色表示白天（*Day*）和黑夜（*Night*）不均分（*Inequality*）。

284. 夏至（*Solstitio Estivo*: Summer Solstice）

一位赤裸的年轻男子脚上长着翅膀，似乎正向后退去。他头戴玉米穗，以及一个圆环，圆环上刻着九个星座，中间的是巨蟹座（*Cancer*）。他一只手托着地球仪，地球仪的四分之一处于黑暗之中，剩余的部分则是明亮的；另一只手提着一只螃蟹，它脚上长着四只颜色各异的翅膀。

二十五岁表示人生的四分之一，正如太阳从白羊座（*Aries*）到巨蟹座，已经走完了它四分之一的行程。赤身裸体表明极度炎热（*Heat*），向后退去表明太阳到达赤道时便后退。他头顶着星星，因为随后太阳就会来到我们的正上方，形成至日（*Solstice*）。翅膀表明连续不断的圆周运动（*Motion*），不同的色彩表示夏至时白天和黑夜的区别（*Difference*）。

285. 供养（*Sostanza*: Sustenance）

一位女子穿着金色长袍，右手抱着一捆捡起的玉米穗，左手抱着一串葡萄，肿胀的乳房流出乳汁。

这些暗示了大自然的慷慨。当我们还是婴儿时靠乳汁（*Milk*）喂养，当我们长大成人，便以面包（*Bread*）和酒（*Wine*）为食。

286. 运气（*Sorte*: Luck）

一位女子身穿颜色会变的服装，一只手拎着金冠和满满的钱袋，另一只手提着绳索。

金冠和绳索意指运气给一些人带来快乐，给另一些人则带来不幸。一个准备吊死自己的可怜人找到了财宝，就将绳索遗留在那里；而遗失财宝的人找到绳索吊死了自己。

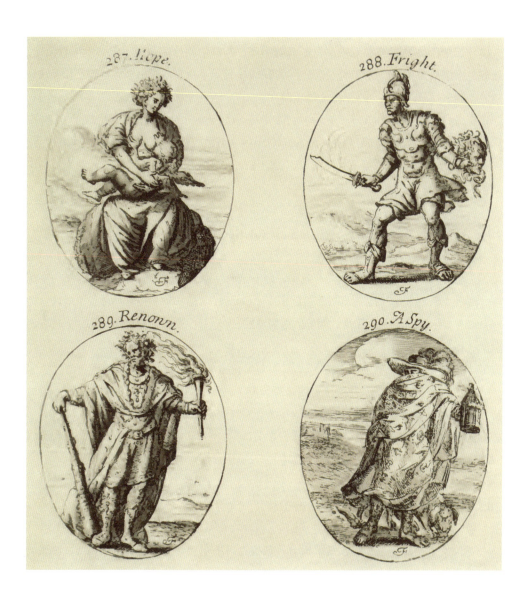

287. 希望（*Speranza*: Hope）

一位年轻女子身穿绿色服装，头戴花环。她怀抱着小丘比特，正在给他喂奶。

花朵表示希望（Hope），因为花开总带来收获果实的希望。丘比特表示没有希望的爱（*Love*）会变得疲倦，不能持久，因为与希望相反的正是绝望和转瞬即逝。

288. 惊骇（*Spavento*: Fright）

一位男子身穿盔甲，表情骇人。他右手握着一把出鞘之剑，做出威胁的姿势，左手提着美杜莎（*Medusa*）的头颅。

他的表情和武器激起了恐惧（*Fear*），他的威胁姿态则令人害怕（*terrify*）。美杜莎的头表示恐惧，图密善（*Domitian*）就是用它来恐吓人民的。

289. 声誉（*Splendore del Nome*: Renown）

一个快乐的男人四肢比例匀称，身穿金色服装，其上混杂着紫色。他头戴红色风信子花环，脖子上挂着一条金链，一手拄着赫拉克勒斯（*Hercules*）的大棒，一手举着点燃的火炬。

他的外表暗示他的正直品质，长袍表明他的高贵；风信子表示智慧（*Wisdom*）和谨慎（*Prudence*），金链表示荣耀（*Honour*），木棒表示所有美德（*Virtues*）的理念，火炬表示辉煌（*Splendour*），这是他凭借杰出的功绩获得的。

290. 密探（*Spia*: A Spy）

一个衣着高贵的男人，帽子遮住了他大部分脸。他的斗篷上绣着眼睛、耳朵和舌头。他一只手提着灯笼，脚上长着翅膀。他身边有一只西班牙猎犬在地上嗅着气味，正追踪猎物。

他的服装表明他既与贵族（*Noblemen*）也与平民共事。他的脸表示他应该隐姓埋名，永不显露企图。斗篷上的眼睛等是他们取悦雇主的工具（*Instructments*），灯笼则表示他们日日夜夜地窥探着。狗能嗅出人们的行迹，打探他们的隐私（*Inquisitiveness*）。

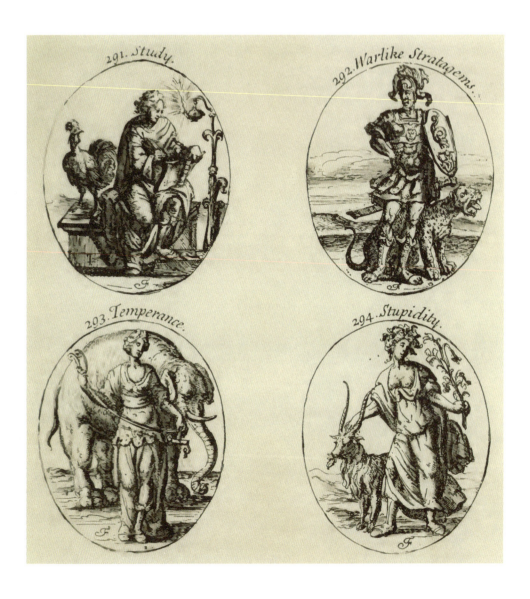

291. 研究（*Studio*: Study）

一位脸色苍白的年轻人，穿着简朴的衣服。他坐着，以左手扶着一本打开的书，十分专注地看着；右手拿着笔，身体两侧各有一盏灯和一只公鸡。

脸色苍白表示他日渐憔悴，坐着的姿势表示他久坐不动的生活；他专注，表示研究（*Study*）需要精神（*Mind*）的巨大投入；笔表示他渴望留下一些东西让世人记住他；灯表示学生需要花费更多的金钱在灯油（*Oil*）而不是酒上；公鸡表示警觉（*Vigilance*）。

292. 军事策略（*Stratagema militare*: Warlike Stratagem）

一个身穿盔甲的男子身佩一把长剑。他左臂举着一面盾牌，上面刻着一只青蛙，青蛙的下颌处横着一根芦苇，正对着上方要吞食它的蛇。男子的身边有一只豹子，头盔上有一只海豚。

一身戎装是因为他应时刻保持警戒（*Guard*）。海豚是军事策略（*Stratagem*）的开创者尤利西斯（*Ulysses*）的标识，他佩戴海豚以纪念其救过他儿子的性命。青蛙表示谨慎（*Prudence*），因为它知道自己虽在力量上不敌巨蛇，但若将芦苇横向衔在口中，九头蛇就无法将它吞噬。

293. 节制（*Temperanza*: Temperance）

一位女士一手牵着绳索，一手握着时钟的牵条，身后有一只大象。

绳索和牵条表示节制所要做的便是对食欲和过度激情的控制与调节，就像时间一样。大象一旦习惯于吃定量的食物，就永远不会过量，并严格遵守习惯，不再多吃一点。

294. 愚蠢（*Stupidita, overo Stolidita*: Stupidity）

一位女子将一只手放在口衔刺芹枝的山羊头上，左手拿着水仙花，头戴水仙花环。

山羊表示愚蠢（*Stupidity*），亚里士多德曾说，如果一个人的眼睛类似于葡萄酒的颜色，那他就是个傻瓜，因为他的眼睛长得像山羊眼。水仙花（*Narcissus*）出自希腊语 ναρκή，narche，即愚蠢，纳西索斯因过于自恋而变得愚蠢，自溺而亡。刺芹则是一种会令人神志不清的植物。

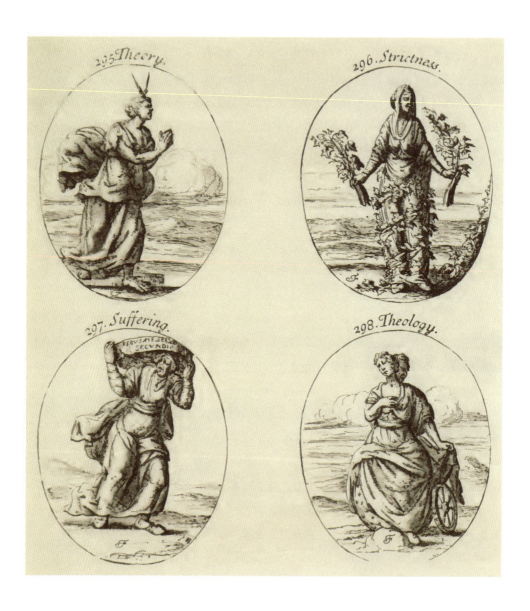

295. 理论（*Theoria*: Theory）

一位年轻女子双手合十，仰望着天空，她头上顶着一副圆规，身穿高贵的紫色服装，似乎正要走下台阶。

她服装的颜色表明天空（*Sky*）使我们的视力终止，她的脸庞表示智力对超凡事物感兴趣。台阶表示可理解的事物有其秩序，由近至远地展示。圆规是最合适的测量（*Measuring*）工具，能使创造者的名字永存。

296. 严格（*Tenacità*: Strictness）

一个年老的女人身上缠绕着许多常春藤。她双手也拿着相同的常春藤枝条。

约束（*Constraint*）之名来源于常春藤，意指捆绑和缠绕。对于罗马的神父们而言，即便是触碰到或提到常春藤，都预兆着悲哀。所以，无论是思想还是行为，他们似乎一点儿也不拘谨。

297. 受苦（*Toleranza*: Suffering）

一位女子看上去十分苍老，她似乎扛起了一块巨石，上面写着箴言"我将自身处于万物之下"（*REBUS ME SERVO SECUNDIS*）。

受苦如负重（*Weight*），不在于重量，而着眼于好结果，所以人们应该为美德之爱而忍受劳累。箴言表示受苦的终结，即休息（*Rest*）和平静（*Quietness*），因为对可能获得的收益的希望使我们心甘情愿地忍受所有劳累。

298. 神学（*Theologia*: Theology）

一位女子长着两张不同的脸，年轻的那张望向天空，年老的看着地面。她坐在一个布满了星星的球形仪上，将右手放在胸前，左手提起裙裾，裙裾旁边有一只轮子。

轮子表示神（*Divinity*）不直接而仅通过其外周（*Circumference*）来接触土地（*Earth*），所以神应保持自身不受尘世污染。坐在球体之上表明神不会建立在下等事物之上，她的手表示庄严（*Gravity*）。她的衣裙表明神的某些部分会延伸至那些必要的低等事物上。

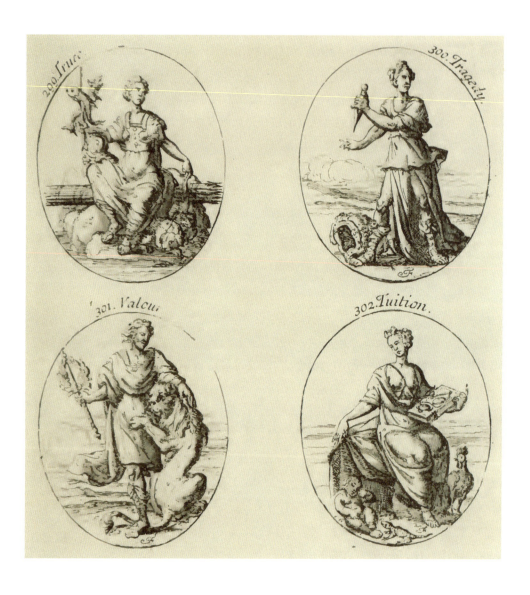

299. 休战（*Tregua*: Truce）

一位女子身处岛屿中央，身后是平静的大海。她正坐在一堆武器之上，佩戴的胸甲与女战神柏罗娜（*Bellona*）的相似。她右膝上放着头盔，右手持木棍，上面盘绕着一条狼鱼和一条胭脂鱼；左手牵着狗与猫，它们正安静地坐着。

她所处的位置表示休战与这平静的海面一样无法持久。坐在捆起来的武器上，表示休战时期敌意（*Hostilities*）会被搁置在一边。胸甲表示休战时人们心中仍存对战争（*War*）的忧虑。两条鱼表明它们虽是死敌，但在某些时候仍会常常相会，狗和猫也表示相同的含义。

300. 悲剧（*Tragedia*: Tragedy）

一位身穿丧服的贵妇人，左手握着带血的匕首。她脚上穿着半高筒靴，身后的地面上有一件金装和各种宝石。

丧服与悲剧（*Tragedy*）最为契合，而悲剧除表现王公的毁灭别无其他，带血的匕首则表明了他们的暴死。厚底鞋或短袜均为王公所穿，以此将自己与平民区别开来，它们表明悲剧需要的严肃（*Gravity*）和构思（*Conception*），既不平庸也不琐碎。

301. 英勇（*Valore*: Valour）

一位壮年男子身穿金装，右手持权杖，头戴桂冠；左手轻抚在狮子头上。

男子气概或男人的社会地位表示勇气和勇敢的支撑（*Support*）；权杖表示由此带来的卓越（*Preeminence*）；桂冠表示始终声名远扬；狮子为勇敢之人的属性，他们以谦恭的举止赢得这最残暴的动物的爱。

302. 教学（*Tutela*: Tuition）

一位女子身穿红色服装，左手托着一本账簿，账簿上画着一个天平，写着箴言"计算"（*COMPUTA*）。她右手提着长袍的下摆，下面似乎遮掩着一个赤裸的小孩，正睡在她脚边。她身边有一只蜥蜴，另一边则有一只公鸡。

天平和书表明导师有义务对学生的状态进行公正的评判。红色表示爱（*Love*）和仁慈（*Charity*）。公鸡表示警惕，这是忠实履行职责所必需的。长袍的下摆遮住孩子，表示关怀（*Care*）。当人们无忧无虑地睡觉时，蜥蜴会照顾他们。

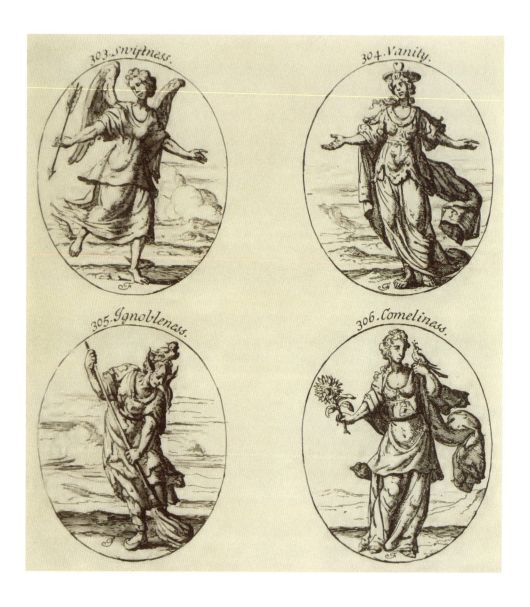

303. 迅捷（*Velocita*: Swiftness）

一位年轻女子身穿宽松的绿色服装，做出奔跑的姿势。她手中握着一支箭，肩膀和脚踝处都长着翅膀，如（诸神的迅捷信使）墨丘利一般。

所有这些都表示非常迅捷（Swiftness）。

304. 虚荣（*Vanita*: Vanity）

一位年轻女子衣饰华美，表情愉悦。她浓妆艳抹，头上顶着一只盘子，里面有一颗心。

虚荣的行为没有止境，因此她衣装华丽，浓妆艳抹。她这么做是为了取悦他人，只为享受这短暂的快乐而没有其他用处，这就是虚荣（Vanity）的符号。它以同样的方式展示其内心和思想，眼中毫无目标，因此可看到那颗心在她头顶上。

305. 卑贱（*Vulgo, overo Ignobilita*: Ignobility）

一位女子身穿短服，因为只有贵族女子才被允许穿长袍。她没有梳理头发，表示低级、粗俗的思想永不会产生任何值得注意的东西。她的驴耳朵表示她难以驯服。她头上有一只猫头鹰，它有别于其他普通鸟类，种类不明，正如平民（Plebeian）没有门第家谱（Pedigree）一样。她正在用长扫把扫地，表示平民被雇佣来做卑贱的工作，无法从事神圣的、道德的或自然的工作。

306. 优美（*Venusta*: Comeliness）

一位外表优雅的美丽仙女，身穿会变色的塔夫绸服装，腰带上绣着丘比特和墨丘利之杖。她右手拿着珍珠菊，左手托着一只鹡鸰（Wagtail）。

不是所有漂亮的脸蛋都是优美的，苏维托尼乌斯（Suetonius）说尼禄的脸蛋"与其说优美不如说漂亮"（*vultu pulchro magis quam venusto*）。优雅相对于美来说，就像是盐相对于肉，能使之增味。维纳斯腰带以针线缝制而成，它拥有获取爱的功效。鹡鸰，天生有着激发爱情的力量；当人们说一个男人有猞猁般的皮肤（Lyngem habet）时，是说他很优雅，有魅力。

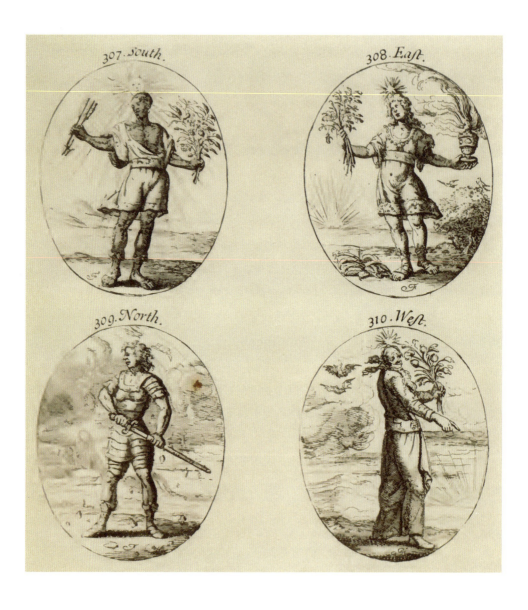

307. 南方（*Mezzodi*: South）

一位皮肤黝黑的男孩头顶有一个太阳，太阳散发出的光辉包围着他。他腰带上有金牛座（*Taurus*）、处女座（*Virgo*）和摩羯座（*Capricornus*）的标志。他右手握着箭，左手拿着一支莲花。

他的腰带表示南部星座，箭表示太阳穿透（*Penetrating*）地球内部。莲花会在日出时从水中出现，随着太阳上升而伸直，中午时分笔直挺立，下午随着太阳沉入到水中。

308. 东方（*Oriente*: East）

一位漂亮的年轻人长着金色卷发，头顶有一颗璀璨的星星。他身穿编织着珍珠的猩红色长袍，腰带上绣着白羊座（*Aries*）、狮子座（*Leo*）和人马座（*Sagittarius*）的标志。他右手拿着将要盛开的鲜花，左手托着香炉。太阳冉冉升起，植物青翠悦人，鸟儿啾鸣歌唱。

年轻表示这是时间的初始阶段（*Infancy*），金色卷发表示太阳光（*Sun-beam*）。星星表示金星（*Lucifer*），珠宝也来自东方。鲜花表示太阳光从东方出现的时候，田野微笑，鲜花盛开。香炉表明甜蜜的香气从东方而来。

309. 北方（*Settentrionale*: North）

一个成年男人外表骄傲，脸色红润，发色金黄，眼睛呈蓝色。他身穿白色盔甲，似乎正要将剑插入剑鞘。他站立着，好像同时仰望着大熊星座和小熊星座。天空中乌云密布，霜雪纷纷。

他的服装表示寒冷气候的特性，这种气候使人们拥有良好胃口和快速消化的能力。他的姿势表示北方（*Northern*）人的勇气（*Bravery*），这源于他们旺盛的血气。他看着的那两颗固定于北方的星座，永不会落下。

310. 西方（*Occidente*: West）

一位老人身穿黄褐色服装，系一条红色腰带，上面有双子座（*Gemini*）、天秤座（*Libra*）和水瓶座（*Aquarius*）的标志。他戴着口罩，头顶的冠冕上有一颗星星。他垂下右臂，手指指向西方，太阳在那里落下；他左手拿着一束罂粟花。天空幽暗，蝙蝠飞行。

他的服装表示日落几乎剥夺了所有光明。他头上的星星是金星（*Hesperus*），它总在傍晚结束时分出现于西方。罂粟花表示入睡，它是一种催眠植物。

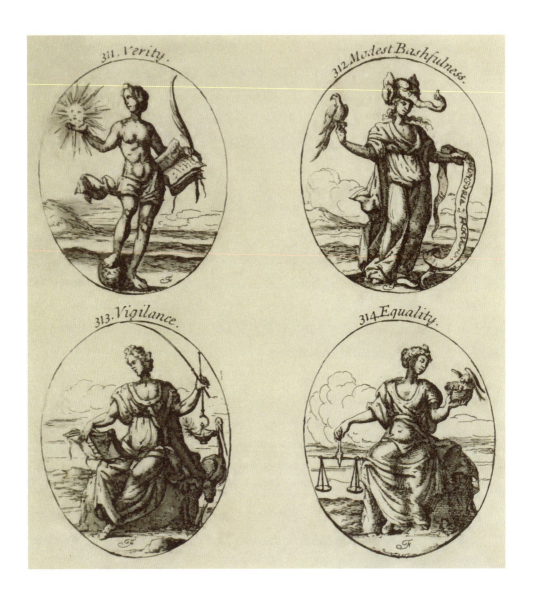

311. 真实（*Verita*: Verity）

一位裸体美人右手托着太阳，左手拿着一本打开的书和棕榈枝，一只脚踩着地球仪。

赤裸，因为十足的单纯（*downright Simplicity*）是她的天性。太阳表明她因澄清（*Clearness*）而欢乐，书表示万物的真理可以从好作者（*Authors*）那里找到。棕榈树表示她越被压制越向上生长。地球表示不朽，她是世界万物中最为强大的，因此将地球仪踩在脚下。

312. 适度的腼腆（*Vergogna honsta*: Modest Bashfulness）

一个长相端庄甜美的女孩，眉目低垂。她身穿红色服装，双颊红润如樱桃。她的头饰是一只象头。她右手落着一只猎鹰，左手拿着一条缎带，上面写着："看不清远处（*DYSOPIA PROCUL*）。"

脸颊和长袍表示羞愧（*Blushing*）。大象表示腼腆（*Bashfulness*），它们会寻找隐蔽处交配。猎鹰表示谦虚（*Modesty*），因为如果它没能抓住猎物，便会感到羞耻，以至几乎不会再回到主人手上。

313. 警觉（*Vigilanza*: Vigilance）

无论你参考什么书，对这个条目的描述都与"小心"（*CARE*）相同。人人都知道，灯、书和鹤是警觉的真正符号。鹤会一起飞行，当它们安心休息时，其中一只会用喙衔起石头，只要石头不落地，其他鹤就会依靠同伴的警觉而感到安心和安全。只有当守卫的鹤睡着时石头才会落下，听到这样的动静其他鹤就会飞走。

314. 均等（*Vgualita*: Equality）

一位中年女子，右手持一副天平，左手托着一只鸟巢，鸟巢中一只燕子正在喂养它的孩子。

天平表示公平（*Justice*），这是正当的权衡行为；燕子表示在家族中，父亲均等地将财产分给他的孩子，正如燕子一样，因为它们从不厚此薄彼。

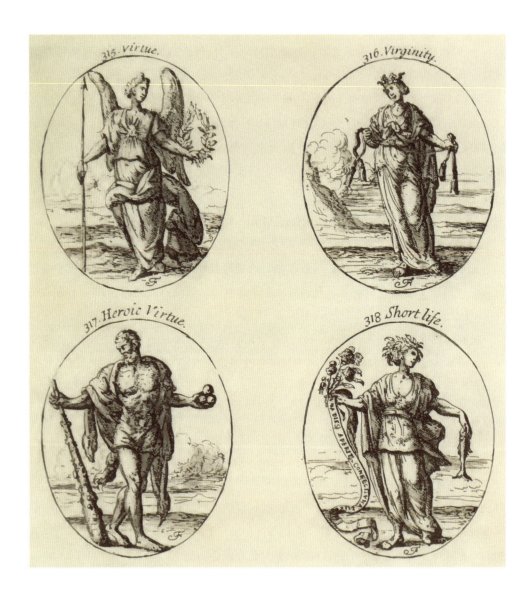

315. 美德（*Virtu*: Virtue）

一位处女长相清秀，背生双翼。她右手持长矛，左手拿桂冠，胸前有一颗太阳。

年轻是因为她永不衰老，行为早已变成了习惯；翅膀意指她高高地翱翔于俗人之上，太阳表示美德可以激发正直的品行至全身；桂冠表示她长青不衰，能抵御恶（Vice）的侵入；长矛表示统治着恶的尊严（Dignity）。

316. 贞洁（*Verginità*: Virginity）

一位可爱的姑娘身穿白衣，头戴金冠。她的腰间系着白色羊毛织成的腰带，为古代少女所穿，称作贞洁带（*Zona virginea*），只能由她们的丈夫在新婚之夜解开。白衣、佩戴的绿宝石和金冠都表示纯洁（Purity）。

317. 英豪之德（*Virtu heroica*: Heroic Virtue）

赫拉克勒斯（Hercules）赤裸着身体，一手挂着木棍。他胳膊上披着狮子皮，手上拿着三只金苹果，取自赫斯珀里得斯（Hesperides）的果园。

首先，狮子和木棍代表美德的力量（Strength）不可动摇；其次，苹果表示对愤怒的控制，以及对财富欲望的克制（Temperance）；最后，对享乐的慨然鄙视是英豪之德。木棍多结，表明道德高尚的生活会遭遇许多困难（Difficulties）。

318. 短命（*Vita breve*: Short Life）

一位女子面若少年，头戴由各种鲜花编织成的花环。她的胸前有小昆虫（Hemerobion）的图案，右手拿着玫瑰枝和飘带，飘带上面写着："一天开花，一天含苞待放（*UNA DIES APERIT, CONFICIT UNA DIES*）。"她左手提着一条赛贝鱼（Secbe）。花环表示人的脆弱（Frailty），人会像花儿瞬间凋谢那样失去力量。小昆虫表示生命的短暂，它囚禁于一天的时光之内。那条鱼的生命也不长。

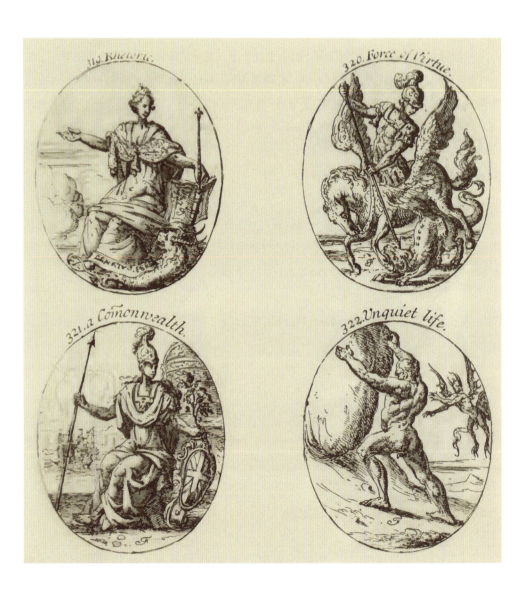

319. 修辞学（*Rettorica*: Rhetoric）

一位漂亮的女子衣着华丽，戴着高贵的头饰，十分谦恭。她右手抬起，手掌打开；左手持权杖和书，衬裙的裙摆上写着箴言："被修饰的说辞（*ORNATUS PERSUASIO*）。"她脸色红润，脚边有一头狮头羊身蛇尾的吐火怪兽喀米拉（Chimera）。

漂亮和谦恭，因为再没有教养的人都会被雄辩的魅力（*Charm*）所打动。她打开手表明修辞学的演讲方式要比逻辑学更为开放；权杖表示她影响人们的思想；书表示学习必不可少；箴言表示它的任务；喀米拉表示它的三条准则，即明断、演证和审慎。

320. 美德的力量（*Forza di Virtu*: Force of Virtue）

这是一位非常英俊的年轻人，叫做柏勒罗丰（*Bellerophon*），他骑着飞马珀加索斯（*Pegasus*）。他用标枪杀死了喀米拉，后者寓意着各种罪恶的复合形式。他的名字从语源学上来说表示"邪恶终结者"（*Killer of Vice*）。

321. 联邦政府（*Potesta*: Government of a Common Wealth）

一位女子很像密涅瓦，一手拿着橄榄枝和一面盾牌，一手持标枪，头戴战盔。

她的风度像密涅瓦，表明智慧（*Wisdom*）是好政府的根源。头盔表示共和国应建造完善的防御工事，确保不被外来武力所侵扰。橄榄枝和标枪表示和平（*Peace*）和战争（*War*）都有利于联邦，因为经历战争可获得勇气，和平的闲暇可进行审慎的治理。

322. 不平静的生活（*Vita inquieta*: Unquiet Life）

西西弗斯（*Sisyphus*）将巨石滚上山顶，而巨石再一次滚了下来。

山表示人生（*Life of Man*），山顶表示我们所渴望的平静（*Quietness*）与安宁（*Tranquility*）；石头表示每个人到达山顶的过程中所经历的巨大痛苦（*Pains*）。西西弗斯意指心灵（*Mind*）总是在安宁之后才得以呼吸，难得如愿以偿，但依然充满渴望。有人追求财富，有人追求荣耀，有人追求学识，正如这人追求健康而那人追求名声，所以平静的生活是可遇而不可求的。

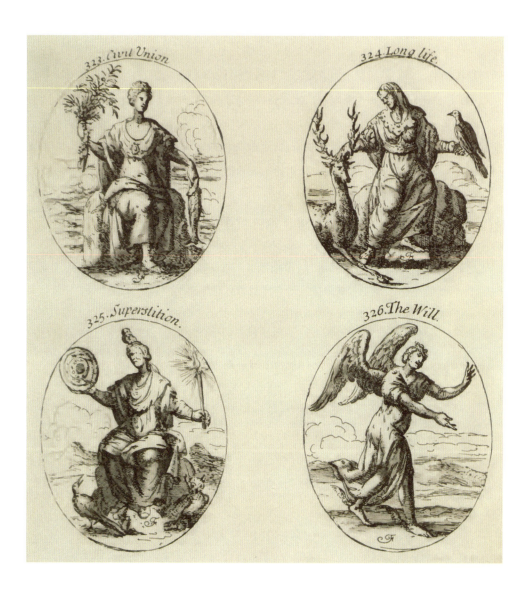

323. 公民团结（*Unione Civile*: Civil Union）

一位快乐的女子，表情愉悦。她一手拿着橄榄枝，上面缠着桃金娘，另一只手提着一条鹦嘴鱼。

橄榄枝和桃金娘意指公民在友善的交流中获得快乐（*Pleasure*），因为这两株树木自然地相互接合，公民也应相互包容。那条鱼表示相互友爱（*mutural Love*），因为如果它们中有一条咬了鱼钩，其他鱼就会飞快地去咬断鱼线。

324. 长寿（*Vita longa*: Long Life）

一位老妇穿着古时服装。她将右手放在一只长着巨大鹿角的牡鹿头上，左手托着一只乌鸦。

古代服装表示多年（*many Years*）的循环。老牡鹿暗指在尤里乌斯·恺撒（*Julius Caesar*）之后三百年发现的那只牡鹿，其颈圈上写着："恺撒将我授予此处（*HOC CAESAR ME DONATI*）。"据说乌鸦能够比牡鹿活得更长久。

325. 迷信（*Superstitione*: Superstition）

一位老妇头上停着一只夜莺，她身体两侧各有一只猫头鹰和一只乌鸦。她左手拿着一根点燃的蜡烛，右手托着一只装饰有行星的圆盘。她正十分胆怯地凝视着圆盘。

年老是因为老年人最为迷信（*most superstitious*）。夜莺是坏预兆的表征，它在夜里歌唱，预示着厄运的到来，猫头鹰同样也是如此。蜡烛表示迷信之人认为自己所拥有的殷切热望（*ardent Zeal*），他们惧怕而非热爱神。星星表示对上苍和星宿（*Constellations*）的无谓恐惧，选择在此刻而非其他时间做事情。占星术从何处兴起，迷信就会从哪里涌现。

326. 意志（*Volontà*: The Will）

一位半盲的少女，背后和脚上都长有翅膀。她身穿颜色会变的塔夫绸长袍，像是在黑暗中摸索前进的道路。

她因为眼盲而看不见，只能依靠摸索（*Groping*）的感觉前行。颜色会变的长袍，表示她徘徊于希望和恐惧之间。翅膀表示她不安（*restless*）的状态，因为地面上找不到歇脚之处，只能借助脚上的翅膀努力飞向天空。

索引

| 条目名称 | 条目序号 |

A

Abruzzo：阿布鲁佐　178

Academy：学园　2

Affection：感情　36

Africa：阿非利加　209

Age in General：一般年纪　111

Agriculture：农业　6

Ambition：野心　11

America：亚美利加　212

Amicita：友好　12

Anger：愤怒　170

Apprehension：领悟　19

Apulia：阿普利亚　183

Aristocracy：贵族　23

Arithmetic：算术　24

Arrogance：傲慢　26

Art：技艺　28

Artifice：技巧　27

Asia：亚细亚　210

Assiduity：勤勉　30

Assistance：帮助　7

Astronomy：天文学　29

Avarice：贪婪　31

Authority：权威　33

Autumn：秋　108

B

Banishing Evil Thoughts：驱逐邪念　259

Bashfulness：羞怯　254

Beauty：美　37

The Beginning：开端　250

Beneficence：行善　40

Blindness of the Mind：心灵的盲目　47

Boasting：吹嘘　153

Bounty：馈赠　39

C

Calabria：卡拉布里亚　184

Campania Felix：坎帕尼亚·菲利克斯　181

Care：关怀　277

Celerity：敏捷　50

Charity：慈爱　46

Chastisement：惩罚　48

Chastity：贞洁　45

Choler：胆汁质　58

Chorography：地势图　71

Civil Sedition：内乱　274

Civil Union：公民团结　323

Clearness：明亮　49

Comeliness：优美　306

Commerce of Humane Life：生意　54

Common Wealth：联邦政府　321

Compassion：慈悲　53

Complaint to God：向神抱怨　256

Concord：和睦　56

Confidence：信心　61

Conjugal Love：夫妻之爱　62

Conscience：良知　73

Constancy：坚贞　76

Contagion：传染　65

Content：满足　68

Conversation：交谈　70

Conversion：皈依　72

Correction：更正　69

Cosmography：宇宙志　74

Courtesie：彬彬有礼　216

Cozening：欺骗　41

Credit：信用　77

Curiosity：好奇　80

Custom：习惯　66

D

Danger：危险　240

Death：死亡　211

Debt：负债　82

Deceit：欺诈　166

Decorum：礼节　81

Defence against Danger：防御危险　88

Defence against Enemies：御敌　85

Delight：快乐　92

Democracy：民主制　84

Designing：设计　93

Desiring God：对神的爱　83

Despair：绝望　5

Despising Pleasure：鄙视快乐　95

Despising of the World：蔑视尘世　96

Detraction：诽谤　86

Digestion：消化　87

Dignity：尊严　89

Diligence：勤劳　91

Discretion：审慎　94

Distinction of Good and Evil：辨别善恶　98

Divine and Humane Things in Conjunction：通灵　64

Divine Justice：神圣的正义　142

Divinity：神性　97

Dominion：统治权　99

Dominion over one's self：自制　102

E

East：东方　308

Economy：持家　104

Education：教育　103

Election：选举　106

The End：终结　124

Equality：均等　314

Error：错误　107

Ethics：伦理学　114

Evening Twilight：黄昏　78

Europe：欧罗巴　185

Exercise：训练　109

Exile：放逐　112

Experience：经验　110

F

Fame：美誉　119

Fasting：节食　90

Fever：发烧　113

Felicity：公共福祉　115

Fidelity：忠诚　120

Fierceness：凶猛　122

Flattery：奉承　4

Folly：愚行　238

Force of Eloquence：雄辩的力量　127

Force of Justice：正义的力量　128

Force of Love：爱的力量　125

Force of Virtue：美德的力量　320

Fraud：欺骗　118

Free Will：自由意志　195

Friendship：友谊　55

Fright：惊骇　288

Fruitfulness：多产　116

Fury：狂怒　117

G

Generosity：慷慨　136

The Genius：禀赋　135

A Gentle Disposition：温和的性情　20

Geography：地理学　138

Glory：荣耀　148

Glory of Princes：王侯的荣耀　141

Gluttony：暴食　147

Good Augury：吉兆　34

Good Fortune：好运　130

Good Nature：善良　42

Grace of God：神的恩典　143

Grateful Remembrance：感激的记忆　206

Grief：忧伤　100

Grossness：肥胖　146

H

Happiness：幸福　38

Harmony：和谐　25

A Haughty Beggar：傲慢者　9

Health：健康　265

Heaven：天界　52

Heresie：异端　145

Heroic Virtue：英豪之德　317

History：历史　151

Holy Rome：神圣罗马　176

Hope：希望　287

Horography：计时　149

Hospitality：好客　160

Humane Wisdom：人文智慧　267

Humility：谦卑　152

Humorsomeness：反复无常　44

Hydrography：水文学　144

Hypocrisy：虚伪　150

I

Idea：理念　192

Idleness：懒惰　3

Idolatry：偶像崇拜　156

Ignobility：卑贱　305

Imitation：模仿　159

Inconstancy：反复无常　155

Indocility：桀骜不驯　162

Ingenuity：机智　161

Injustice：不公　164

Inspiration：启迪　191

Institution：制度　172

Instruction：教诲　13

Intelligence：智力　163

Invention：创意　168

Irresolution：优柔寡断　169

Italy：意大利　171

Italy and Rome：意大利和罗马　174

J

Jealousy：嫉妒　133

Jovialness：快活　134

Judgment：判断　139

Just Judgment：公正审判　186

Justice：正义　188

K

Knowledge：知识　51

L

Latium：拉丁姆　182

A League：同盟　193

Learning：学问　101

Liberality：慷慨大方　196

Liguria：利古里亚　175

Long Life：长寿　324

Loquacity：饶舌　200

Love of Our Country：对祖国之爱　18

Love Reconciled：和解的爱　262

Love Tamed：倦怠的爱情　16

Love of Virtue：爱美德　14

Loyalty：忠诚　194

Luck：运气　286

Lust：情欲　198

Luxury：奢侈　199

M

Magnanimity：宽宏大量　22

Malice：恶毒　220

Works made Manifest：清楚呈现的作品　230

Manhood：成年　281

Marca：马尔卡　177

Mathematics：数学　202

Matrimony：婚姻　219

Measuring Height：高度测量术　10

Meditation：沉思　201

A Medium：中道　208

Melancholy：抑郁质　59

Merit：功绩　205

Military Architecture：军事建筑　21

Mirth：欢乐　8

Modest Bashfulness：适度的腼腆　312

Modesty：端庄　207

Morning Twilight：晨曦　75

N

A Natural Day：自然日　137

Nature：自然　222

Necessity：必然　224

Negligence：疏忽　223

Nobility：贵族统治　221

North：北方　309

O

Obedience：顺从　227

Obligation：义务　226

Obsinacy：固执　233

Offence：冒犯　225

Opinion：意见　231

Original of Love：初始之爱　213

P

Parsimony：节俭　236

Patience：耐心　235

Peace：和平　215

Pensiveness：忧思　217

Penury：贫乏　43

Perfect Work：完美作品　229

Perfection：完美　239

Persecution：迫害　234

Persuasion：劝说　242

Philosophy：哲学　121

Phlegm：黏液质　60

Physic：医学　204

Piety：虔诚　244

Pleasure：愉悦　218

Plenty：丰饶　1

Poetry：诗歌　243

Poetical Fury：诗兴大发　132

Poverty：贫穷　246

Practice：实践　245

Praise：赞美　197

Prayer：祈祷　228

Precedency：优越　248

Preservation：保存　63

Prodigality：挥霍　249

Prosperity of Life：生活富裕　252

Printing：印刷　282

Prudence：谨慎　251

Pure Air：纯净的空气　266

Purity：纯洁　253

Q

Quarelling：争斗　67

R

A Rational Soul：理性灵魂　17

Reason：理性　255

Reason of State：国家理性　258

Rebellion：反叛　257

Reformation：改革　261

Religion：宗教　260

Renown：声誉　289

Reward：奖赏　247

Rhetoric：修辞学　319

Rivals：对手　264

Romania：罗马尼亚　180

Rome Eternal：永恒的罗马　154

Rumour：谣言　263

S

Sanguin：多血质　57

Sardinia：撒丁岛　190

Scandal：丑闻　268

Science：科学　269

Scourge of God：神罚　123

Scrupulousness：小心翼翼　272

Secrecy：保密　271

Security：安全　280

Seraphic Love：纯洁的爱　15

Servitude：奴役　273

Severity：严厉　276

Short Life：短命　318

Sicily：西西里　189

Sin：罪恶　237

Sincerity：真诚　275

Soon Fading：转瞬即逝　129

South：南方　307

Spring：春　105

A Spy：密探　290

Strength：力量　126

Strictness：严格　296

Stubborness：倔强　241

Study：研究　291

Stupidity：愚蠢　294

Succour：救助　278

Suffering：受苦　297

Summer Solstice：夏至　284

Superstition：迷信　325

Sustenance：供养　285

Swiftness：迅捷　303

Symmetry：和谐　279

T

Tax：税赋　79

Temperance：节制　293

Theft：盗窃　131

Theology：神学　298

Theory：理论　295

Tracing：追踪　167

Tragedy：悲剧　300

Truce：休战　299

Tuition：教学　302

Tuscany：托斯卡纳　158

U

Umbria：翁布里亚　157

Undauntedness：无畏　165

Union：联合　35

Unquiet Life：不平静的生活　322

V

Valour：英勇　301

Vanity：虚荣　304

Verity：真实　311

Victory：胜利　203

Victorious Rome：胜利的罗马　173

Vigilance：警觉　313

Virginity：贞洁　316

Virtue：美德　315

A Virtuous Action：德行　32

W

Warlike Stratagem：军事策略　292

West：西方　310

The Will：意志　326

Winter：冬　187

Winter Solstice：冬至　283

Wisdom：智慧　270

The World：宇宙　179

Worldly Monarchy：世俗君主制　214

Y

Youth：年轻人　140